150 個關鍵設計

獨門開窗學　微觀設計論　格局新角度

新しい住宅デザイン図鑑

個關鍵設計──讓你找到舒適居家的最大值

日本設計師給你の

好房子圖鑑

石井秀樹

杉浦充

都留理子

長谷部勉

村田淳

桑田德◎譯

原點

chapter 2

各式空間

 — 玄關 — — 移動空間 —

42 心情的切換點
44 晦暗中的光明
45 附屬於玄關和客廳的客房
46 向周邊區域開放的住屋空間
47 聯絡兩座庭院的玄關
48 妝點綠意的玄關
49 斜坡狀玄關走道
50 附屬於玄關的收納間
51 利用板材凸顯與庭園間的連結
52 外推空間打造玄關門廊
53 從玄關越過下沉式客廳望見庭院
54 由上樓途中的鏤空窗開展出庭院景致
55 無方位梯口的自由
56 串連差層式樓層的寬型踏板
57 玄關和浴室共用中庭的綠意

 — 空間格局 —

58 打造舒適的小空間
60 抬頭望見庭院的客廳
61 與街道相鄰的住屋
62 開放視野的客廳
63 客廳式餐廳、餐廳式客廳
64 雙坡屋頂的特殊景致
65 納入鄰家外牆的景觀
66 納入周邊風景的二樓客廳
67 留意座位高度的窗口設計
68 與室外平台合為一體的餐廳
69 開向庭院彷若樹蔭下的餐廚空間
70 也能得享綠意的二樓客廳
71 以客廳為主的格局設計
72 利用開口的位置和大小改變室內採光
73 不鏽鋼廚具廚房
74 結合餐廳的廚房
75 以廚房地板為設計主軸的廚房
76 越過雙重壁板的柔光

chapter 1

住屋造型

— 造型 —

6 整合基地特性和屋主生活型態
8 大膽的開口
9 東面高側窗採光
10 分段與錯置建物以引進光線和氣流
11 善用道路斜坡的短坡門道
12 短淺狹小基地上的門道設計
13 為最小的空間創造最大印象
14 重開住宅入口於靜巷的轉角商店改建
15 下降一階的玄關
16 不同高度的串連以創造空間變化
17 玻璃屋頂和外牆樣式營造戶外風情
18 關閉後仍保持連結
19 交錯設置以取得採光和遠景
20 被動傾斜的天花板
21 四分之一差層式結構樓梯
22 透過中空挑高連結上下空間
23 明暗對比賦予空間深度
24 打造緣側拓展客廳
25 重複排列創造景深
26 為大套房創造變化
27 集中收納以提升格局的可能性
28 拆除後重新連結的翻新設計
29 多面向光線創造空間多樣表情
30 善用基地的特殊性打造建物整體造型
31 善用不規則狹小基地的特性
32 開口轉向的開放式設計
33 連續式水平高側窗
34 讓北面的臥房明亮且開放
35 掌握視線和周邊風景
36 室內間接採光‧氣流和光線的通道
37 沿著壁面導入光線
38 仰望天空兼具採光的屋頂天窗
39 透過矮牆和高低差的穿透達成採光
40 純白空間和對比的黑

 － 外觀設計 －

108 在協調中創造自我風格
110 弧面設計創造陰影
111 利用斜線限制打造極具特色的外觀
112 封閉式的外觀
113 利用外牆素材打造無壓迫感外觀
114 旗竿地・誘導式入口
115 有效解決旗竿地困境的底層挑空式門廊
116 開放視野的北庭入口
117 和停車空間融為一體的正門入口
118 限制開口以凸顯外觀美
119 為門前通道導入鄰地的綠意
120 在短距離中營造多變的入口門廊
121 坐擁中庭的雙坡屋頂住宅
122 坐擁田園風景並與環境融合共生
123 透過限縮效果減輕壓迫感
124 根據現有結構重新拉皮的老屋翻修
125 COLUMN 引景入室，增添生活情趣和色彩

－ 建築外圍 －

126 生活空間並不僅止於室內
128 打造半露天式的陽台空間
129 製造透視以創造寬敞
130 樸實無華的曬衣陽台
131 連結內外創造一體感的平台空間
132 刻意架高的平台設計
133 向內開放延伸的封閉式外圍設計
134 轉化陽台中庭為客廳的一部分
135 兼具隔間和連結功能的中庭
136 走進玄關前的入口門道兼中庭
137 保留植栽傳承原屋記憶
138 由基礎設置和裝飾組成的庭院設計
139 與和室融為一體的庭院
140 沿著庭院蜿蜒的平台
141 連結客廳和中庭的平台設計
142 覆蓋中庭的平台
143 和外部緩坡完全串聯的設計手法
144 平房屋頂花園
145 得享私家農作的屋頂菜園
146 將擋土牆一併納入設計

77 低斜天花板打造舒適又延伸的開放感
78 面對庭院迎接朝陽的臥房
79 雙坡屋頂的木屋臥房
80 降低重心以營造舒適氣氛
81 望見屋頂花園的臥房
82 在半個階梯高的位置設置落地窗
83 為住屋打造品茗空間
84 獨享天景的書房
85 綠意盎然的綠蔭書房
86 稍高的腰牆和觀景窗
87 立體圖書館式小孩房
88 半地下工作空間
89 和外部維持連續性的辦公室
90 翻新後的地下遊戲影音室
91 COLUMN 緊緊相連、彼此延伸的住家設計

 － 衛浴空間 －

92 開放感和隱密性
94 與露台相連的開放型衛浴
95 遠遠和外部相通的通透型浴室
96 來自天光孕育而成的靜謐衛浴
97 採光和通風良好的衛浴空間
98 和四周相連的浴室
99 透明玻璃隔間的衛浴空間
100 與中庭一體如露天澡堂般的浴室
101 森林泉水風格的浴室
102 坐擁專屬庭院的浴室空間
103 擁有小中庭的開放型浴室
104 全面 FRP 施工的盥洗脫衣間和浴室
105 根據不同世代設計的兩種浴室
106 COLUMN 超越浴室功能與範疇的衛浴空間

生活

188 緊鄰森林的連續觀景廂房
 — 富士見山丘屋 —　石井秀樹

194 概念導向的匠心打造與周邊的協調感
 — 摺層屋 —　杉浦充

200 全面導入綠景的公園式居住空間
 — 下作延 K 宅 —　都留理子

206 創造特殊的開放感
 — NWH —　長谷部勉

212 坐擁三座庭院的立體三代同堂住宅
 — 中海岸花園洋房 —　村田淳

218 作者簡介

👁 …視線

🚶 …動線

〰 …通風

☀ …採光

ARCHITECT' S EYE：各章節作者的設計見解
單位說明：1 米 =1 公尺，1 厘米 =1 公分，1 毫米 =1 公厘

– 家具配置 –

細部

148 力求融入建物之中
150 營造整體感的重要元素
151 回收重製的家具
152 活動的據點——不鏽鋼料理台
153 廚房背面的收納設計
154 收納櫃式的佛壇
155 隱形式扶手設計
156 兼具書房功能的衣帽間
157 COLUMN 建築與家具

☀ – 開口設計 –

158 探尋設計與功能的平衡點
160 隱藏門框、提升內外的連續性
161 消除窗框的存在感
162 使用現成窗框的組合設計
163 利用雨遮陰影凸顯鮮活景致
164 壓低開口製造想像空間
165 多層次切換的客廳落地門
166 享受障子門的柔光
167 清楚劃分功能的窗戶設計
168 替代式圓窗設計
169 隱藏空間的雜誌架推拉門
170 最適合狹小基地的內開式玄關門
171 壓低入口、凸顯空間的獨立性

– 樓梯與其他 –

172 彷若裝置藝術
174 搭配混凝土的懸臂式樓梯
175 混凝土懸臂龍骨梯
176 通往屋頂平台的短梯
177 鋼鐵與木材組合的薄型樓梯
178 陽光直入一樓的採光玻璃地板
179 穿過樓梯間送入信件
180 看不見光源的照明設計
181 預留可變動位置的吊燈
182 掌握環境視線的百葉格柵欄杆
183 迎向天際的曲面欄杆
184 充分運用扇形基地特殊性
185 清水混凝土的外觀修補
186 COLUMN 合乎自然與滿足自由渴望的「移動空間式住屋」

住屋造型

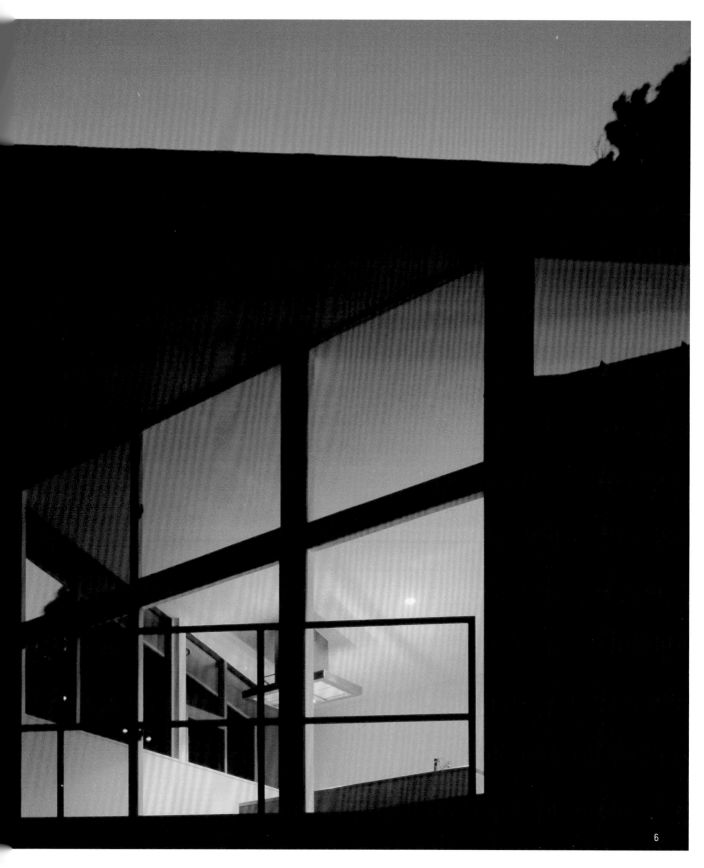

造型

整合基地特性和
屋主生活型態

　　打造一個家的首要工作在於掌握基地的特性、解讀屋主的生活型態（同時也要預見未來的變化）與需求（包括潛在的需求），從而打造一處「獨特且最適合居住者寬裕又舒適」的家。

　　所謂「基地的特性」，並非單指用地本身特性，而是從基地四周的房屋密度開始、到附近的公園、樹林、溪河等等，對整體的全盤掌握，並且多方面確認和觀察基地環境中特有的微氣候（註）和季節風（用地特有的風向）。

　　對於屋主本身，舉凡家庭的成員（組成、人數、年齡）、他們對於未來的計畫、生活中大小習慣、個人興趣嗜好，乃至全家人所擁有的物品等等，都必須納入考量。因此，住屋造型必須以基地和居住者的需求為準，方能為屋主打造出一個真正的「家」。

　　當然，每一個屋案的基地條件各有不同，屋主的生活背景和需求也迥然相異，如果據此進行規劃，所設計建造出的住宅肯定是獨一無二的。這也正是設計師為屋主架屋築巢的樂趣所在。

　　本章將會介紹一些根據不同基地條件和屋主需求所設想出來的整體設計、規劃手法。自下一章起，才會分別按照廚房、客廳、臥房等不同空間做進一步的探討。現在就來瞧一瞧，究竟如何才能打造出最適合的住宅造型。

註：微氣候（Microclimate）——指小範圍的氣候狀況，此範圍的氣候狀況會受到周圍環境時時改變。

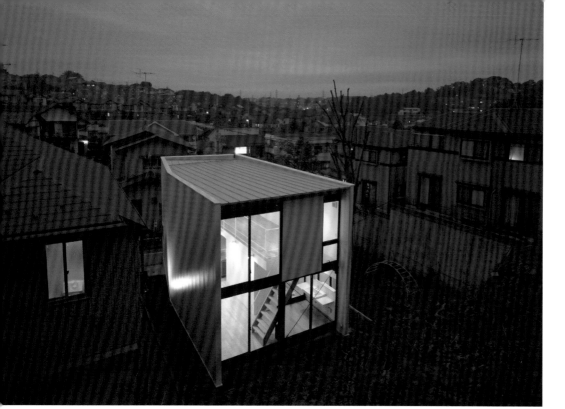

從大片窗口流洩出來的燈光，讓住屋宛如在暮色中漂浮。

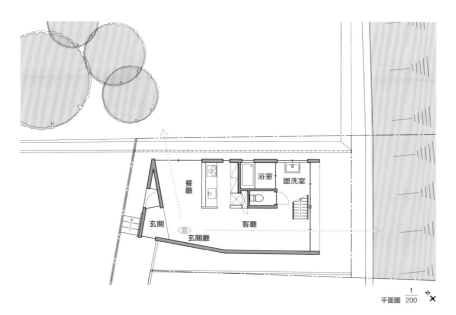

平面圖 1/200

POINT 大面積的開口朝向公園和崖邊的綠地。

把整體取景的重心放在基地東北方兒童公園裡的大樹和東南方的山崖，朝著這兩個方位設置大面積的開口，以便打造出大套房式的視野景觀。

大膽的外觀表情，其實也源自於屋主本身低預算的需求，透過設計師的巧思方能夢想成真。

－造型－

東面
高側窗採光

客廳和餐廳面東的高側窗，等於是一個萬用窗口。

早晨普照的陽光可以喚醒夢中人，即使多雲的白天，室內也不需開電燈，同時讓居住者不受盛夏的白晝烈日和午後高溫的西曬影響生活起居。

由於基地座落在山丘高處，因此不必加裝百葉窗或窗簾保護隱私，也可以時時引入窗外的光景。

ARCHITECT'S EYE

先解讀基地周遭環境再設置窗口，才是確保屋主生活隱私有效的方法。若同時顧及方位，就可以達到此案例極佳的採光效果。假如設置窗戶卻必須終年拉上窗簾，那就失去了意義。（長谷部）

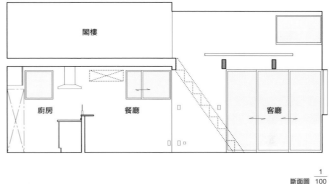

斷面圖 $\frac{1}{100}$

POINT

都會區住宅開口的設置更需顧及採光和通風，設置之前，務必要先留意周圍建築物的位置。

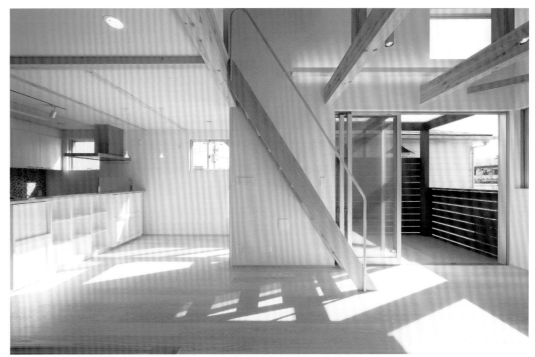

設於高處的窗口不僅可以阻隔外來的視線，亦可以把光線引進室內每一個角落。

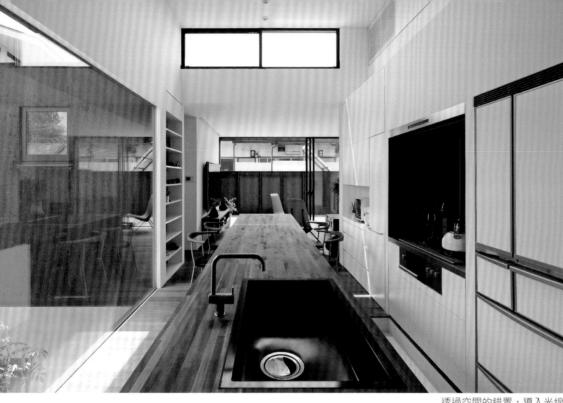

分段與錯置建物以引進光線和氣流

透過空間的錯置，導入光線。

利用分段後形成的開口，賦予空間景深。

設計師刻意把建物的空間分段，並且做出水平垂直的錯置連結。

藉由分段、錯置所產生的空隙，確保視線通透性、採光和通風效果。

ARCHITECT'S EYE

一般而言，在長條形的基地上，最大的困難點在於如何將外部的光線和氣流導入建物的中心。此案例透過「分段」與「錯位」的操作型態，滿足了住宅最基本的功能。（長谷部）

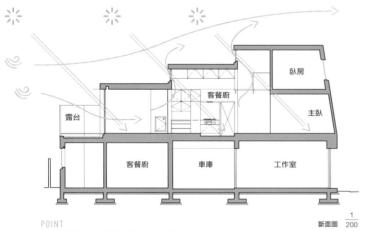

臥房

客餐廚

露台

主臥

客餐廚　　車庫　　工作室

斷面圖　　$\frac{1}{200}$

POINT

夏日季節風由南往北吹，在導入氣流的同時，利用通風所產生的上下溫差製造上升氣流，再利用季節風把空氣帶出室外。

善用道路斜坡的短坡門道

-造型-

坡道往往無形中耗損基地的面積。此案例刻意以短坡門道的形式，完美結合了門道和戶外道路，入口門道變成了戶外坡道的延伸。如此一來，滿足了屋主停車空間的需求，也創造出一條以最短距離步入玄關的非階梯門道。

平面圖 $\frac{1}{150}$ N+

走道

子女房玄關

和室

臥房

父母房玄關

玄關入口

壁櫥

衣櫥

倉庫

車位

廁所

POINT

利用短坡門道的設計，加快居住者抵達玄關入口的距離。

ARCHITECT'S EYE

只要善用基地前方道路的高低差，必定能賦予住宅更高的便利和效率。此案例的入口設計連結基地，為整體帶來極致完美的效果。（長谷部）

顛倒了短坡門道和戶外坡道的方向，其實是設計師刻意的安排。

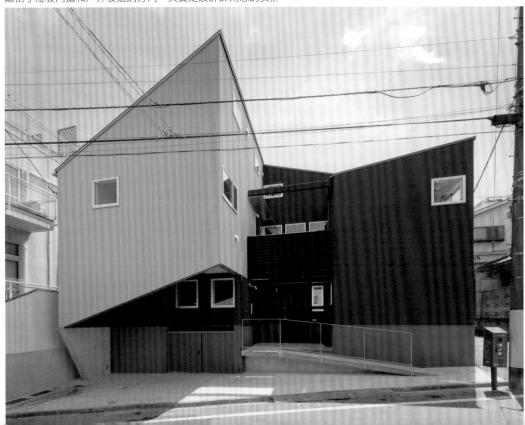

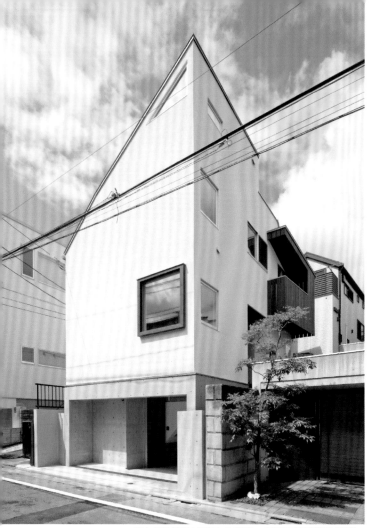

把玄關安排在車庫內的側邊，而不直接與道路相鄰。

- 造型 -

短淺狹小基地上的門道設計

由於基地狹小的住宅受限於先天條件，往往很難和道路保持充分的距離和適當的空間。設計師因而設計出案例中不直接面對道路的入口和門廊。

若是三代同堂住宅，條件又更嚴苛了。左下方照片的案例，設計師刻意用雨遮吸引居住者回家時的目光焦點，避免他們把視線集中在非對稱的兩扇門上，以便降低兩代分隔的心理感受。

ARCHITECT'S EYE

利用折疊手法將主要出入口收入車庫，不僅提高了空間的使用效率，亦成功創造出室內和戶外之間的緩衝區域。（長谷部）

透過一座刻意凸顯的雨遮，化解了三代同堂住宅各自為政的分離感。

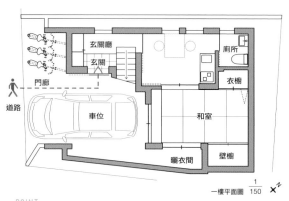

一樓平面圖 $\frac{1}{150}$

POINT

合併共用車位的通道和通往玄關的門廊。

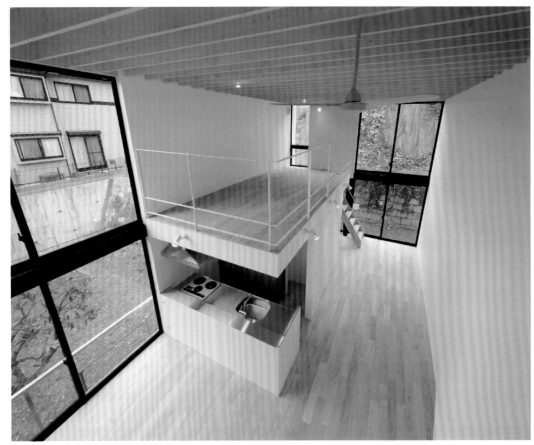

主要的生活機能區域設在室內的中央。

為最小的空間創造最大印象

天花板、室內屋頂全面以垂直鋪設原木板（表面塗裝油性調和漆），把整個空間妝點成一個大箱子。一尺寬的垂直原木板組合，製造出韻律感和明暗效果，表現了舒適空間感和極具一體感的前後景深。

POINT

把包含廚房在內的小箱子放在主結構的大箱子中，形成母子型態的單純結構。

$$\frac{1}{200}$$

斷面圖

閣樓

廚房　客廳

玄關

上方垂直並排的原木板，為室內營造出韻律感十足的明暗效果。

重開住宅入口於靜巷的轉角商店改建

這是一棟位在商業區且鄰近商店街改建為住宅的案例，因為父母退休決定收起家業，將原店面的房舍改為三代同堂住宅。設計師刻意全面封閉面向人往商店街的三層樓房外牆，再將大門朝向住宅區的靜巷敞開。

住在一樓的父母親仍和老鄰居互動頻繁，朝向南面靜巷敞開的中庭，相當於與街坊的交誼區。

採光方面，完全不採納商店街方向的光線，而是從鄰近建物較低的西南面，把光線徹底引入一樓深處，為此，設計師將中庭西側的二樓設為屋頂平台，維持平房的高度，不再加蓋。

面對靜巷敞開的中庭，隨時迎接訪客的到來。

平面圖

收納櫃
臥房2
浴室
臥房1
盥洗脫衣間
小中庭
廁所
走道
中庭
廚房
和室
餐廳
客廳
壁櫥
玄關

巷道
商店街道
平面圖 1/150

POINT　一樓平面用三個房間圍住中庭。

ARCHITECT'S EYE

日照和寧靜是住宅品質的兩大關鍵。此案例兩相兼顧，既未忽視與鄰居間的交流，亦避免新屋的陰影遮蔽鄰居，實現了一處絕佳的居住環境。（長谷部）

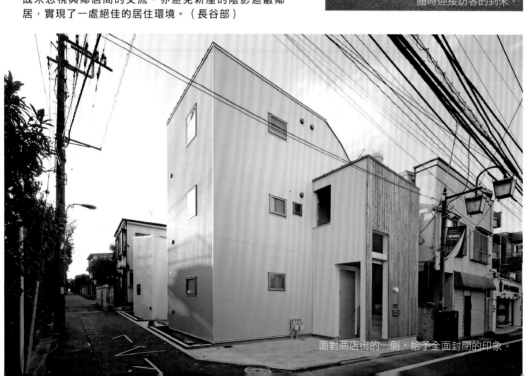

面對商店街的一側，給予全面封閉的印象。

下降一階的玄關

所設的懸空鍍鋅鋼板踏板，是一般所罕見的選材和設計。

此案例中，設計師把玄關地板下降約一個階梯的高度。

降低一樓地板，以便保留頂樓的天花板的正常高度。

當遇到法定較為嚴苛的高度限制時，有時設計師會稍微

不鏽鋼壓花板表面的凹凸，具有門口地墊的效果，可留住砂石和塵埃，減少帶入室內。

ARCHITECT'S EYE

建物的外型限制，目的是確保街道整體的景觀，即便只是毫釐之差，都可能讓屋主被迫陷於天狹地窄的苦境之中。此例透過「向下挖掘」的手法，成功化險為夷。（長谷部）

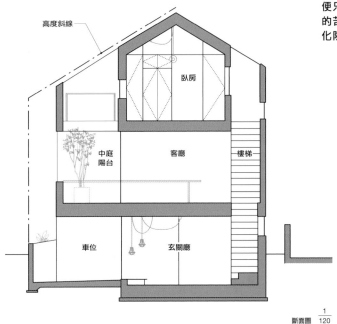

高度斜線

臥房

中庭
陽台

客廳

樓梯

車位

玄關廳

斷面圖 $\frac{1}{120}$

POINT 1

若因高度限制而必須壓低建物主體的高度時，應盡量維持各樓層天花板正常的高度。

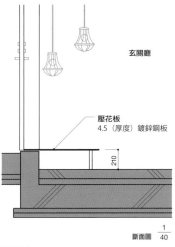

玄關廳

壓花板
4.5（厚度）鍍鋅鋼板

210

斷面圖 $\frac{1}{40}$

POINT 2

玄關廳較門外低210mm，透過這個設計可確保一樓天花板的正常高度。

不同高度的串連，形成一處多變的空間。

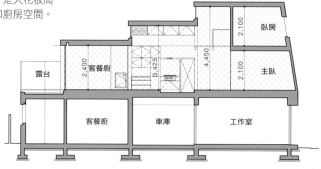

二樓客廳旁邊，是天花板高度較高的餐廳和廚房空間。

ARCHITECT'S EYE

事先參照外在條件可達成的造型和屋主生活的動向，然後適度改變內部空間的尺寸，目的並不在於改變原本單調的空間感，而是試圖透過些許的變化，為空間注入更多的新鮮感。（長谷部）

透過不同高度的參差串連，可以為空間創造更豐富的表情。

此案例刻意壓低了沙發所在的客廳高度，以便提高餐廳和廚房的天花板高至可站可坐的高度。

斷面圖

臥房	2,100
客餐廚	2,400
3,425	
4,450	
主臥	2,100

露台

客餐廚　車庫　工作室

POINT 透過高度連續的變化，形塑更為豐富的空間表情。

斷面圖 1/200

16

越過玻璃所看見的天空，和形式如同外牆的牆面，令人彷若置身在戶外。

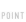

造型

玻璃屋頂**和**外牆樣式**營造戶外風情**

屋頂採取抬頭即可看見天空的挑高玻璃天窗設計。

牆面則噴上外牆用的防水抗氧化塗料，並且裝設了和中庭同款式的戶外用投射燈，臥房的窗戶也採用不鏽鋼製外框。

POINT

天窗照入的光線，直接穿越玻璃梯間平台和樓梯縫隙，直達一樓地板。

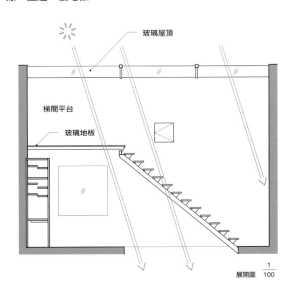

玻璃屋頂

梯間平台

玻璃地板

展開圖 $\dfrac{1}{100}$

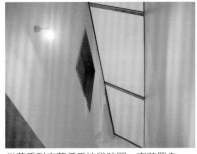

從黃昏到夜幕低垂這段時間，宛若置身戶外的感覺格外明顯。

ARCHITECT'S EYE

大自然的風和日麗永遠是人們心中的嚮往，然而置身戶外又難免升起幾分防備之心。此案例不僅將舒適的戶外風情導入室內，更讓居住者彷彿置身避風港，倍感安心。（長谷部）

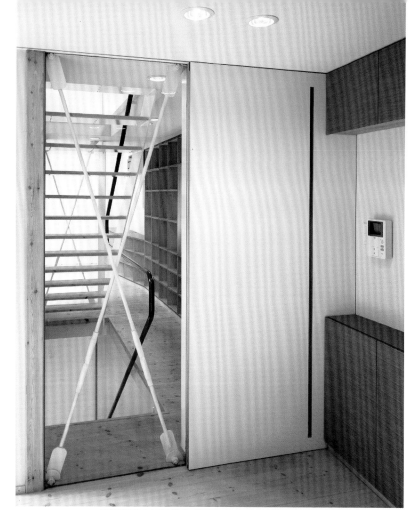

透過鋼製支架的嵌入式透明玻璃，視線從餐廳通過走廊，直達客廳。

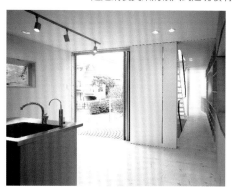

從面對室外露台的左側開口，也能直接望見客廳。

關閉後仍保持連結

在一塊僅二十坪的長方形基地上所搭建的狹長住屋，透過門窗的設計，有效維持了餐廳和客廳的連結。即使關起門來，仍可透過嵌入式的透明玻璃，保持建物最長的十二米視覺景深，化解狹窄的印象。

ARCHITECT'S EYE

空間中，物理上的空間感和視覺上的空間感並不一定完全一致。儘管「小而美」已儼然是現代住宅的一大主流，然而若是遺漏了視覺上的空間營造，實在可惜。此例正是一個善用視覺空間效果的典範。（長谷部）

POINT 以樓梯做為間隔，把客廳和餐廳安排在同一條直線上。

斷面圖 $\frac{1}{200}$

18

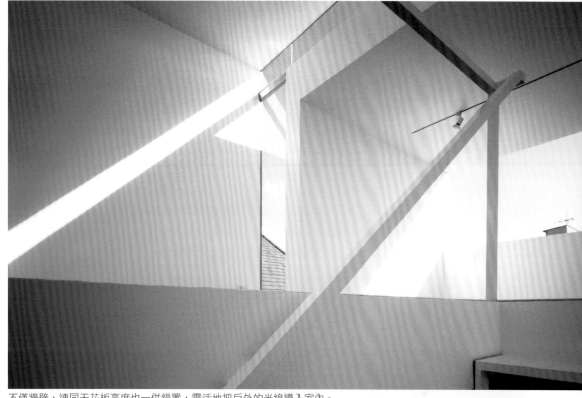

造型

交錯設置以取得採光和遠景

不僅牆壁，連同天花板高度也一併錯置，靈活地把戶外的光線導入室內。

可以清楚看見頂樓平台前方的客廳天花板。在街區的背景下望見自己的家，是多麼有趣的畫面。

ARCHITECT'S EYE

藉由「錯置」以擴大外牆面積，是在狹長型基地中解決難以設置開口的一種手法。此案例透過錯置，為內部空間製造取景和採光，自然形成了內外間的特殊對比，讓居住者充分感受到自身與城市的連結。（長谷部）

在密集住宅區裡築巢架屋，由於牆壁緊鄰著鄰居，往往很難設置令人滿意的對外開口。

此案例因為地基南北狹長，因而刻意稍微錯置牆壁，以便大量導入南面的光線。

POINT

透過牆壁的錯置，為所有的房間製造出面對庭院的開口。

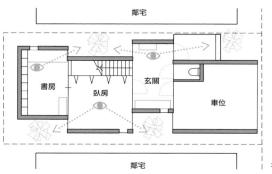

鄰宅

書房　臥房　玄關　車位

鄰宅

平面圖 $\frac{1}{200}$

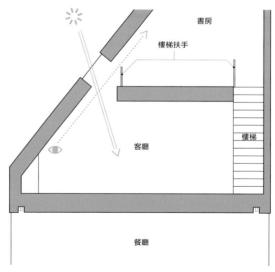

利用中空挑高的設計，連結樓上的書房和樓下的客廳。

被動傾斜的天花板

在這個夾層式的私人空間裡，傾斜的天花板主要是為了配合法規上的斜線限制（註）。地面鋪設地毯。地毯具有吸音的效果，藉以營造出和鋪設木地板的餐廳全然不同的靜謐環境。

註：斜線限制——建築物超過一定的高度，上面的樓層一定要往後退縮，確保和鄰近的房子有一定的空間和採光。

POINT

中空挑高的範圍雖然僅只680mm，透過大片傾斜的天花板面和天窗，提高了樓上到樓下的連續性。

ARCHITECT'S EYE

直接使用斜線切割做為建物的外型，然後進行內部空間設計。並且透過二樓的天窗連結戶外的天空，輕鬆導入了充滿光線和氣流的自然環境。（長谷部）

書房

樓梯扶手

樓梯

客廳

餐廳

斷面圖 $\frac{1}{150}$

四分之一差層式結構樓梯

此案例透過四分之一差層式的結構設計,在嚴苛的高度斜線限制下,連北面也成功保住了三層樓房。

梯井內分成四段樓梯,各階段都設有梯間平台,再由梯間平台分別進入各樓層的房間。

POINT 1
從低於二樓四分之一的梯間平台進入廁所。

高度斜線

屋頂陽台

客廳

嗜好間

小孩房

樓梯間

曬衣場

臥房

曬衣場

未設置走道。

斷面圖 $\dfrac{1}{150}$

ARCHITECT'S EYE

省略走道的差層式結構,不僅具有加大面積使用率的效果,尤其適於高度限制嚴苛的狹小基地,為基地創造更大的地板面積。也因為房間彼此交錯,而非一般的隔間,最適合與家人交流需求較高的居住者。(長谷部)

POINT 2
從高於一樓四分之一的梯間平台直接進入浴室。

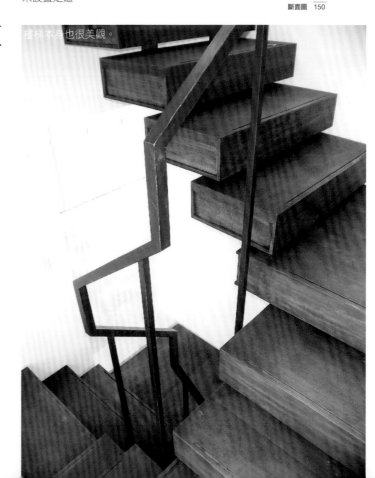

樓梯本身也很美觀。

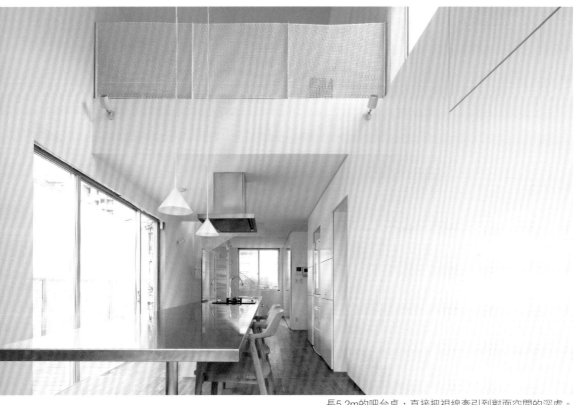

透過中空挑高連結上下空間

長5.2m的吧台桌，直接把視線牽引到對面空間的深處。

客廳的護欄採網狀設計，避免阻礙空氣流通。

POINT

儘管上下分層，透過中空挑高設計，把客廳和餐廳空間合為一體。

ARCHITECT'S EYE

當建物因法規、基地形狀等限制而形成特殊外型時，客製化家具是化解突兀的上上之策，同時讓居住者感受到家庭是世上絕無僅有的組合。（長谷部）

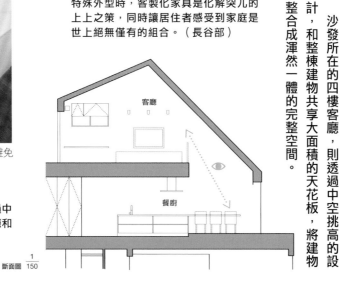

客廳

餐廚

斷面圖 1/150

為了凸顯寬三・二米、深一○・四四米的狹長型基地，特別在餐廳廚房安排了一張五・二米長的不鏽鋼吧台桌。

沙發所在的四樓客廳，則透過中空挑高的設計，和整棟建物共享大面積的天花板，將建物整合成渾然一體的完整空間。

連續的明暗對比，更凸顯出空間的景深。

明暗對比賦予空間深度

利用高低差和明暗對比，界定空間的用途。

ARCHITECT'S EYE

單只是打造一個明亮、舒適的空間，頂多得到一時滿足，並無法長期保有生活新意。此案例透過「光影」的效果與刻意變化空間的排列，即可為生活增添色彩。（長谷部）

明亮的房間和較為昏暗的房間，彼此交互排列，透過連續的明暗對比和陰影變化，創造整體空間的景深。加上地板的高低差和天花板高度的變化，營造出更多樣的空間表情。

| 玄關 | 廚房 | 自由空間 | 臥房 | 主臥 |

斷面圖 1/150

POINT 1
利用交錯的明暗對比，創造整個空間的景深。

POINT 2
藉由地板高低差和天花板高度變化，為空間營造出更多樣的表情。

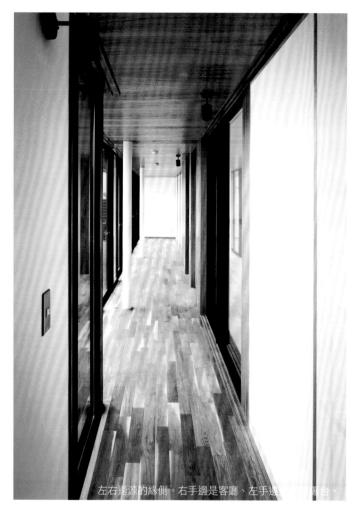

左右逢源的緣側。右手邊是客廳、左手邊是陽台。

打造緣側拓展客廳

在的屋頂陽台和客廳之間，設置一條寬敞的緣側（註）。透過緣側紙門的開闔，把客廳和陽台打造成一體相連的空間。

註：緣側（えんがわ）──日式房舍外緣特有的木地板走廊，通常是架高的，除了是平時走動的通道，也是日本傳統眺望庭院沉思、乘涼、賞月的地方。

推開紙門，客廳和陽台立刻連成一體空間。

關起紙門，客廳的光影又是一種美。

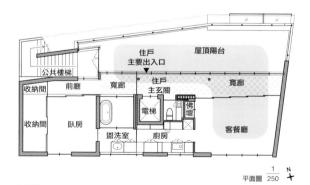

公共樓梯

收納間　前廳　寬廊

收納間　臥房

盥洗室　廚房

住戶主要出入口　屋頂陽台

住戶主玄關　寬廊

電梯　佛壇

客餐廳

平面圖 $\frac{1}{250}$　N

POINT

透過寬敞的緣側（寬廊）把陽台和客廳串連在一起，形成完整相連的空間。

24

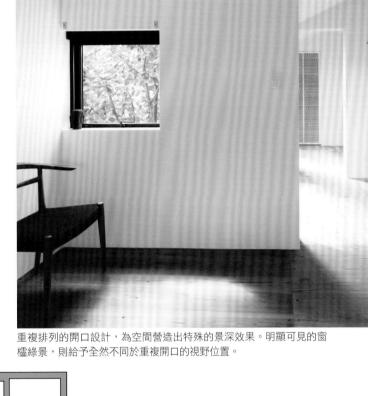

- 造型 -

重複排列創造景深

重複排列相同造型的門框，可以為空間營造出全然不同的景深。

隱藏式的拉門，則輕鬆地賦予了室內的開放性，給人放鬆、開展的印象。整齊劃一的門框位置，也達到了設計師原本預期的通風效果。

ARCHITECT'S EYE

美學所謂的「類疊效果」（Repetition）是製造美感的一種基本元素，將它運用在屋宅的設計，也具有同樣的效果。此案例甚至超越了美學上的定義，藉由隱藏拉門的設計型態，在美感之外，更賦予通風的功能。（長谷部）

重複排列的開口設計，為空間營造出特殊的景深效果。明顯可見的窗檯綠景，則給予全然不同於重複開口的視野位置。

POINT 1
重複排列相同造型的門框，強化室內的景深。

POINT 2
同時藉由穿透室內和望見室外的視線，營造遠近距離的錯覺和對比。

平面圖 1/100

為大套房創造變化

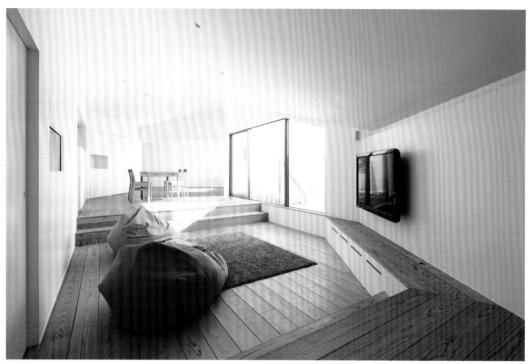

屋頂、牆壁的折角所產生的明暗對比,增添了更為豐富的空間表情。

ARCHITECT'S EYE
藉由巷道式的用水動線設計,更凸顯出室內景深的效果。(長谷部)

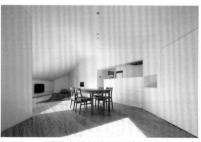

透過大鈍角的平面轉折製造景深。

一間寬敞的大套房,儘管擁有偌大的活動空間,卻往往容易淪為表情單調的設計。

此案例透過地板的高度差,創造隱形的隔間,牆壁和天花板的大折角則製造光線折射,產生出陰影和折角等等結構元素的變化特效,空間的表情搖身一變,豐富且多樣。

平面圖 $\frac{1}{200}$ N

POINT 2
利用大角度的轉折創造陰影效果,拉大空間內的前後景深。

POINT 1
同時採用直線和迴游式兩種家事動線,提高屋主的效率。

廚房

客餐廳

小孩房

浴室

集中收納以提升格局的可能性

設計師為屋主的未來預作準備，把所有的收納集中於一處，並且將它刻意安排在空間的正中央，房間圍繞在四周，玄關、盥洗脫衣間、L型的臥房隨著動線一氣呵成。

利用收納間內的通道、玄關走道、盥洗空間等三條動線的設計，大大提升了臥房更多運用的可能性。

ARCHITECT'S EYE

透過對牆壁相連式收納設計的反思，將收納全部集中在空間的正中央，遂形塑出了一處極具創意的迴游式空間。（長谷部）

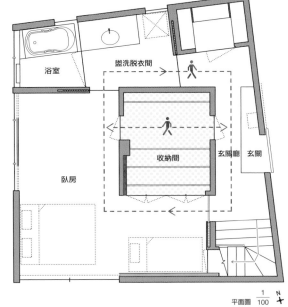

浴室
盥洗脫衣間
收納間
玄關廳 玄關
臥房

平面圖 $\frac{1}{100}$ N

POINT

把所有房間安排在收納間的四周，形成迴游移動和直接貫穿的兩條動線。

把收納空間安排在空間的中央，大大提升了迴游式設計的運用可能。

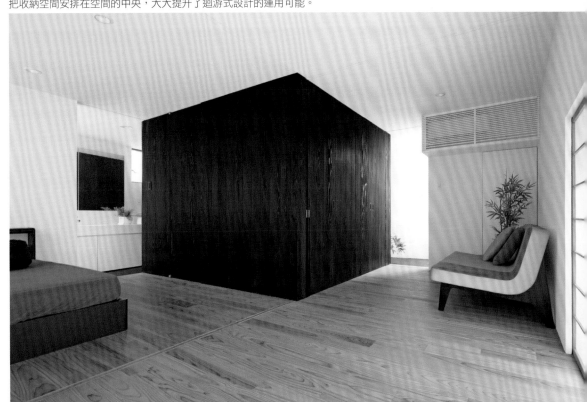

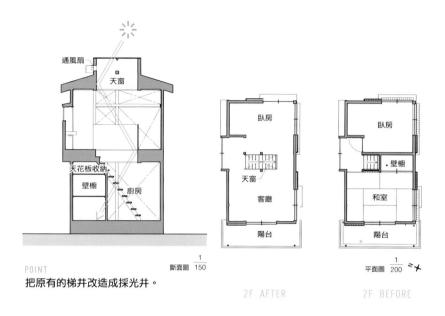

通風扇

天窗

天花板收納

壁櫥　　廚房

POINT
把原有的梯井改造成採光井。

斷面圖 $\frac{1}{150}$

臥房

天窗

客廳

陽台

2F AFTER

臥房

壁櫥

和室

陽台

平面圖 $\frac{1}{200}$

2F BEFORE

拆除後重新連結的翻新設計

這是一個老舊建物室內翻新的案例。先全面拆除原本的小隔間，然後在樓梯的正上方設置天窗，把整個空間連結成一個隨時都能享受到光線和氣流的新環境。

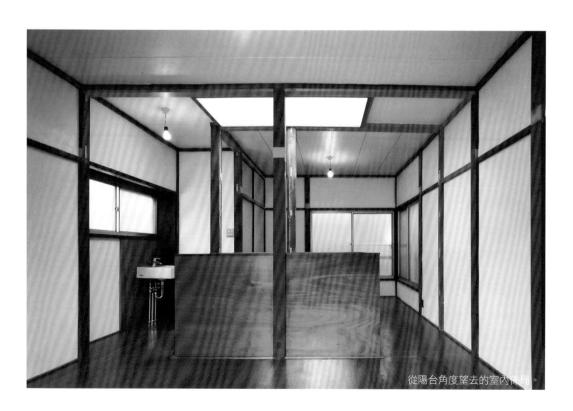

從陽台角度望去的室內佈局。

多面向光線創造空間多樣表情

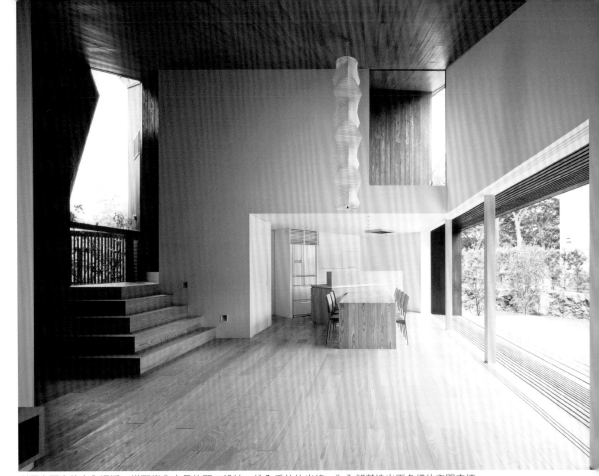

利用多面向的室內通透，搭配變化十足的開口設計，納入戶外的光線，為內部營造出更多樣的空間表情。

ARCHITECT'S EYE

原本靜止不動、沒有生命的建築，彷若搖身一變，成了一頭追逐太陽的巨獸。居住者透過室內所見的屋外變化，體驗到完全不同的的生活質感。（長谷部）

從各種角度把不斷位移的太陽光線導入室內。隨著時間變化的光線，為空間帶出多樣的表情，也為居住者的生活提供了豐富的想像空間。

POINT

利用不斷推移、改變的戶外光線，賦予更為豐富多樣的空間表情。

折射光

脫衣間
浴室
盥洗間
收納間
車位
廚房
儲藏室
玄關
和室
開放空間
木作露台

挑高開口採光

平面圖 1/200

29

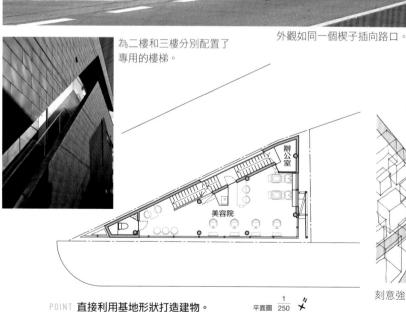

善用基地的特殊性打造建物整體造型

這是一個座落在道路交會點上,直接利用路口所形成的楔形基地所進行設計的建案。

設計師不僅特別為一、二樓的店面和三樓的出租套房,分別配置了專用的樓梯,更極致善用了基地有限的面積。

外觀如同一個楔子插向路口。

為二樓和三樓分別配置了專用的樓梯。

刻意強調建物所在的罕見六路交叉口。

辦公室

美容院

POINT 直接利用基地形狀打造建物。

平面圖 $\frac{1}{250}$

—造型—

善用不規則狹小基地的特性

ARCHITECT'S EYE

放下「平面」的堅持,適度導入高低差設計,反而能夠增添空間的豐富性。(長谷部)

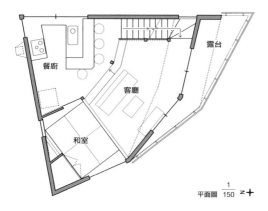

平面圖 $\frac{1}{150}$ z✛

POINT 善用基地的扇形特性打造建物的造型。

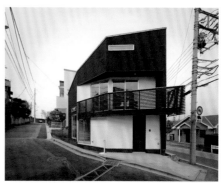

地板階梯下方的採光。

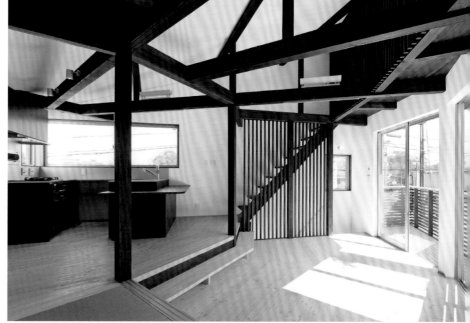

位在扇形交會點上的餐廚空間,朝向右側客廳開展二樓空間。

這幢住宅位在形狀不規則且狹小的基地上,無法像一般方正的基地,能正常配置所有必要隔間。為了便於施工,設計師把扇形的弧面修飾成三條直線,並且配合基地的斜度進行設計,同時留意廢土處理,避免超出基礎工程的預算。

設計師利用地板高低差,確保一樓活動空間的採光,有效地把原先基地缺點逆轉成造型設計的特色。

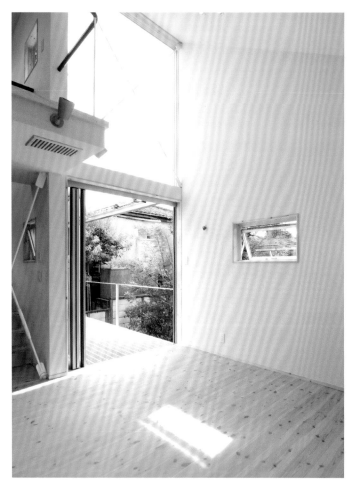

客廳可以透過面對中庭平台的挑高大開口，望見公園的綠意。

完全阻絕來自公園的視線，確保了居住者的隱私。

透過大膽的視線操作，將開口轉向，不正對公園，反而達成了更具實用價值的開放式設計。（長谷部）

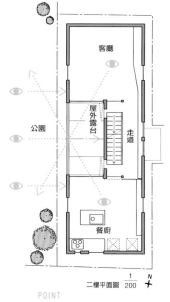

客廳

公園

屋外露台

走道

餐廚

二樓平面圖 $\frac{1}{200}$　N

POINT

兩處大面開口正對中庭的平台。

- 造型 -

開口轉向**的**開放式**設計**

建物的位置，正好夾在西側的公園綠地和東側鄰居的陽台中間。遇到這種情形，設計師大多會選擇正對西面設置大開口，以便把公園的綠意導入室內。然而這樣的設計反而可能影響到居住者的隱私，讓居住者活在公園中人來人往的視線裡，結果適得其反，經年得窗簾緊閉，完全失去了原本用意。

因此，設計師決定把西側的開口改成通風用的小型開口，各樓層正對的不是公園，而是中庭，再把大開口安排在中庭的南北兩側。如此一來，既可以讓居住者完全擺脫來自公園的視線，也可以透過開放式的窗口導入綠地景致。

連續式 水平高側窗

基地位在建築密集的市區裡,為了確保居住者的生活隱私,同時要兼顧採光,設計師刻意加高了二樓客廳的高度,並且在四周牆壁的上方設置高側窗口。

另外,也避免了因為法規斜線限制所會造成的斜切造型。

讓人完全感覺不到斜線限制的建物造型。

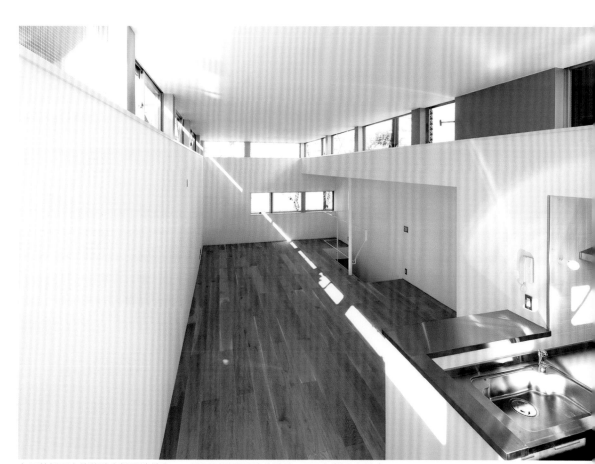

在天花板下方的牆壁上設置連續窗口,既可以避開周邊的視線,又可以導入自然光。

利用梯井上方的開口進行採光。

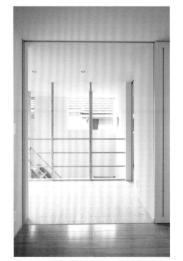

推開北面臥房的拉門，臥房和前方
的多用途空間隨即融為一體。

ARCHITECT'S EYE

採用設置緩衝區的手法，透過南面、
緩衝用的中空挑高梯井，與鄰居保持
距離，並且利用這個距離，將所需的
光線導入室內。（長谷部）

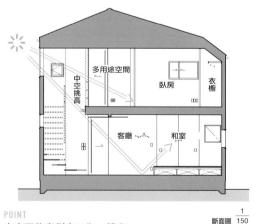

多用途空間

中空挑高

臥房

衣櫥

客廳

和室

POINT
由南面的高側窗口為一樓和
二樓全面採光。

斷面圖　1/150

在都會地區，即使南面緊鄰隔壁住家，
只要在南面的中空挑高梯井上方，開設一
塊大窗口，同樣可以把光線引導至一樓北
面最深處的角落。

二樓的部分，則把北面臥房的出入口設
成全開式拉門，推開拉門，立即形成一整
片明亮而且完全開放的空間。

- 造型 -

讓北面的臥房明亮且開放

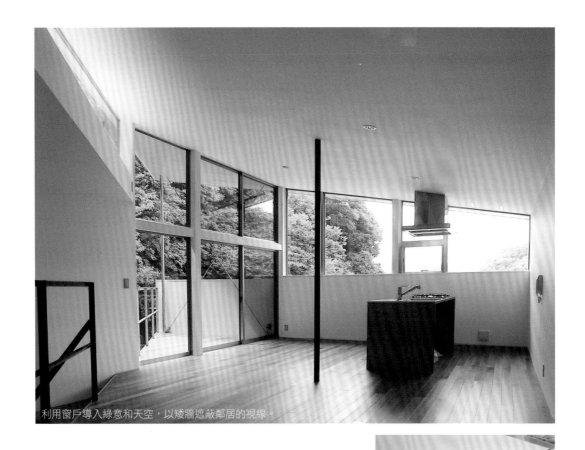

利用窗戶導入綠意和天空，以矮牆遮蔽鄰居的視線。

- 造型 -

掌握視線和周邊風景

一個緊鄰山邊的住宅案例。

在與周邊樹林稍微保持距離的同時，設計師正對樹林設置了一面大開口。基地的西側，因為緊鄰隔壁公寓，為了導入公寓上方的天空，則採取半牆半窗的開口設計，以便保全居住者的隱私。

透過開口設計，將原本受限的視野，營造成彷若漂浮在綠野之中的空間。

都市計劃法法定牆面退讓線

鄰地地界線

客餐廳

臥房

玄關

都市計劃法法定牆面退讓線

鄰地地界線

斷面圖 1/200

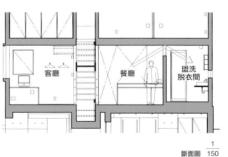

室內間接採光・氣流和光線的通道

把氣流和光線導入室內的梯井高側窗。

透過高側窗將餐廳明亮的光線導入盥洗室。

若是經由低於視線的地窗位置進行採光，通常室內的光線仍稍嫌昏暗。不妨把採光的窗口移到室內較高位置，既可補足光源，又不至於令人感到刺眼。透過這樣的安排，也可以避免為了採光而犧牲盥洗室的隱私。

此外，在建築密集地區或狹小住宅空間，往往不太容易在外牆上找到適合設置採光或通風用的窗口位置。最好的方法就是把梯井設在外牆邊，然後在梯井上方鑿出一面高側窗，即可順利確保室內的光線和空氣流通了。

断面圖　1/150

POINT
利用高於視線的高側窗，達成通風、採光效果，同時確保盥洗室的隱私。

從餐廳看見的室內光景。

客廳　餐廳　盥洗脫衣間

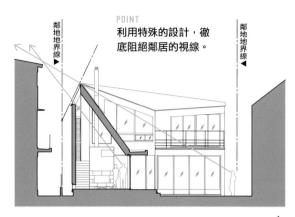

POINT

利用特殊的設計，徹底阻絕鄰居的視線。

鄰地地界線▶

鄰地地界線▲

立面圖 $\frac{1}{250}$

造型

沿著壁面導入光線

利用特殊的屋頂設計，完全與北面緊鄰的房屋切割，以便確保居住者的隱私。同時讓庭園享有一整片清淨天空。

另外，並於單面屋頂的頂端設置天窗，讓光線沿著壁面導入室內，透過整片特殊造型的傾斜天花板，營造出極具立體感的客廳空間。

天窗的光線沿著壁面，描繪出渾然天成的對比線條。

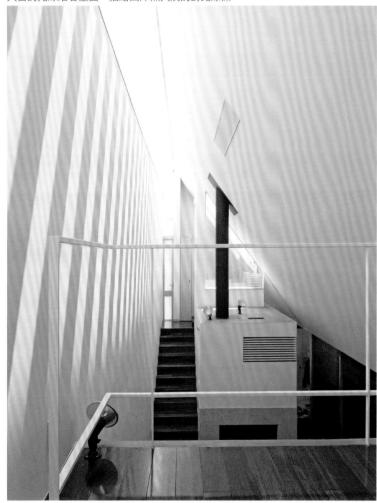

利用屋頂切割出整片清淨的天空。

37

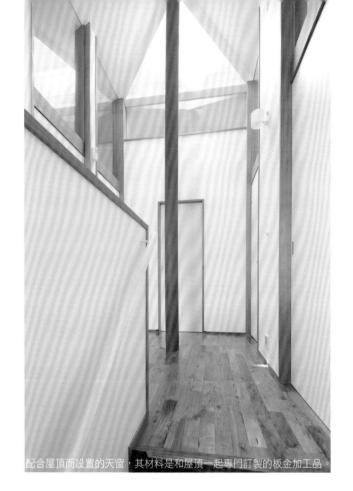

配合屋頂而設置的天窗,其材料是和屋頂一起專門訂製的板金加工品。

仰望天空兼具採光的屋頂天窗

整座建物,由一根表面光滑的穿堂圓柱撐起方形屋頂,並且以圓柱為中心,四周環繞所有房間。

穿堂上方設有一扇天窗,乍看之下,天窗似乎會在夏日時節導入豔陽,其實這面天窗偏向北方,並不會對室溫造成太大影響。而每個房間的房門上方都安裝了玻璃採光窗,既達到了採光效果,又可以從室內望見窗外天空。

ARCHITECT'S EYE

每一間臥房都可以透過門上的透明玻璃高側窗,望見窗外天空,感受到屋頂的形狀。不僅為室內帶來視覺享受,更有助於營造家人「同在一個屋簷下」的情感認同。(長谷部)

POINT 2

天窗面朝北方,避免夏季烈日會升高室內的溫度。

POINT 1

天窗下方最容易累積熱氣,在此安裝一只通風扇,即化解熱度。通風扇隱身在木條格柵裡,避免破壞天窗本身造型。

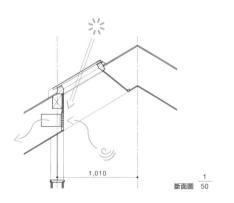

1,010

斷面圖 $\frac{1}{50}$

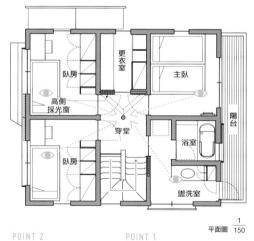

更衣室
主臥
臥房
高側採光窗
陽台
穿堂
浴室
臥房
盥洗室

平面圖 $\frac{1}{150}$

POINT 2

四周圍繞著房間的穿堂,上方設置天窗以便採光。

POINT 1

每間房間都能透過房門上方的玻璃採光窗望見天空。

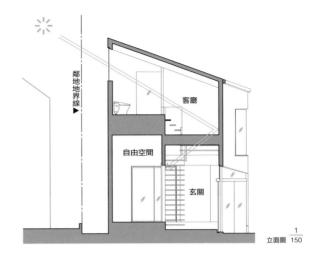

鄰地地界線 ▶

客廳

自由空間

玄關

立面圖 1/150

透過矮牆和高低差的穿透達成採光

和一樓相同,二樓也設有高低差。藉由設置一段小階梯和矮牆,不必再擔心來自南面鄰宅的視線,因此衛浴空間得以安排大片的透明玻璃,隱私、採光一舉兩得。

二樓客廳的光線,穿過小階梯高低差的縫隙直達一樓。

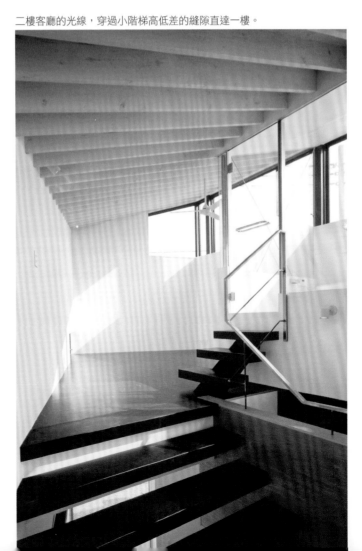

純白空間和對比的黑

建物的外牆和室內裝潢，全面塗裝上中性的白，中庭四周的牆面則採對比的黑，藉以凸顯原本設計感十足的白色空間，並襯托出抽象白色的實際存在感。

利用統一的顏色，凸顯室內
設計感十足的白色空間。

與中庭四周牆面的黑
形成強烈的對比。

2

各式空間

玄關‧移動空間

心情的切換點

理想的玄關

　　玄關，不論在形式或內涵上，都代表著「內」與「外」之間的連結點。儘管近幾年來，我們看到有些住屋省略了玄關，然而單就脫鞋、除塵的需求來看，玄關畢竟有其存在的必要。回家時踏進這塊可大可小的空間，就好比舉行一場歡迎的「儀式」，讓人脫下面具、放下緊張，心裡多了一層安心和一點寧靜。

　　玄關也是「家的門面」，讓來訪的客人略窺屋主的嗜好品味和身份地位，留下對這個家、住在這裡的人的第一印象。

　　那麼，怎麼樣的玄關才稱得上是個好的玄關呢？

　　首要之務，必須是一處心情切換的空間點。具體來說，可以營造類似穿越陰霾的氛圍，也可以藉由小中庭的設置，帶來情緒的落定或心靈的洗滌。或者，改採明亮、開放的手法，打造另一種躍動、活潑的空間。

　　再不然，何妨跳脫傳統印象，不要把玄關視為獨立空間，而是透過玄關的存在，做為預告其它相連空間機能的角色，讓玄關具有某種程度的延伸性。譬如玄關旁可能是書房、客廳，或者緊鄰浴室，也有可能設計成宛如一股湧泉，令人想像進入山野的祕境感。當然，如果真的緊鄰浴室，浴室本身的隱密性也是不可忽略的。除此之外，玄關還可以設計成兼具展示功能，好比藝廊一般，裝飾著繪畫、陶藝作品，或者和家中某處形成曖昧關聯，以牽動來客的好奇和遐想。

　　在這個單元裡，將透過一些實際案例，介紹嶄新的玄關設計手法。有些著重在出入口的實用性或方便性，有的可能是純粹呈現屋主或設計師個人獨到創意。

42

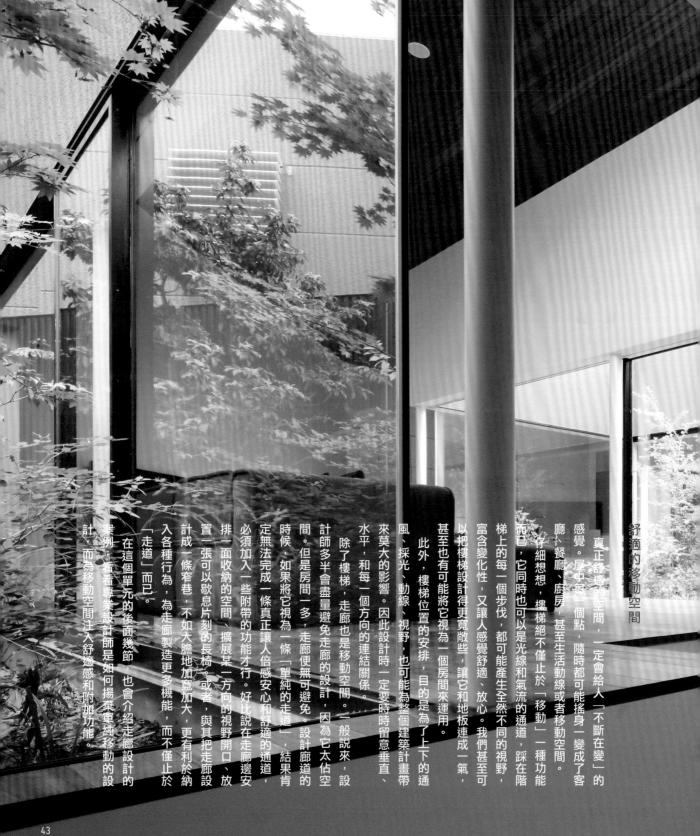

舒適的移動空間

真正舒適的空間，一定會給人「不斷在變」的感覺。屋中屋一個點，隨時都可能搖身一變成了客廳、餐廳、廚房，甚至生活動線或者移動空間。

仔細想想，樓梯絕不僅止於「移動」一種功能而已，它同時也可以是光線和氣流的通道，踩在階梯上的每一個步伐，都可能產生全然不同的視野，富含變化性，又讓人感覺舒適、放心。我們甚至可以把樓梯設計得更寬敞些，讓它和地板連成一氣，甚至也有可能將它視為一個房間來運用。

此外，樓梯位置的安排，目的是為了上下的通風、採光、動線、視野，也可能為整個建築計畫帶來莫大的影響。因此設計時一定要時留意垂直、水平，和每一個方向的連結關係。

除了樓梯，走廊也是移動空間。一般說來，設計師多半會盡量避免走廊的設計，因為它太佔空間。但是房間一多，走廊便無可避免。設計廊道的時候，如果將它視為一條「單純的走道」，結果肯定無法完成一條真正讓人倍感安心和舒適的通道，必須加入一些附帶的功能才行。好比說在走廊邊安排一面收納的空間、擴展某一方向的視野開口、放置一張可以歇息片刻的長椅，或者，與其把走廊設計成一條窄巷，不如大膽地加寬加大，更有利於納入各種行為。為走廊製造更多機能，而不僅止於「走道」而已。

在這個單元的後面幾節，也會介紹走廊設計的案例，看看專業設計師是如何揚棄單純移動的設計，而為移動空間注入舒適感和附加功能。

晦暗中的光明

一個刻意降低光線的陰暗玄關。由前方樓梯上方的採光窗引進強光,步入玄關的剎那,視線會被直接帶往上方,指引通往二樓。

利用明暗對比的效果,製造空間前後的景深。

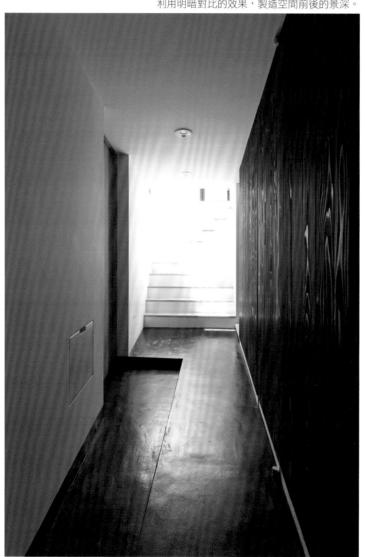

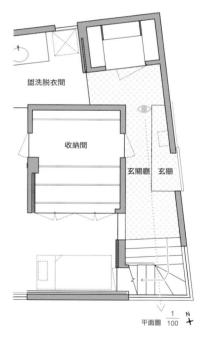

平面圖 $\frac{1}{100}$ N↑

POINT

必須先掌握基地四周光源的明暗度,把光線集中於一處,再把人的視線帶往亮處。在迴游式的空間裡,光線有如路標,指引通往二樓。

盥洗脱衣間

收納間

玄關廳　玄關

附屬於玄關和客廳的客房

把鋪設榻榻米的和室客房附屬在玄關旁邊，平常展開拉門，玄關感覺更加寬敞，一旁再安排一張座椅，充當外出採購後走進家門時的暫時置物區。另一邊若再接連客廳或餐廳，便形成一處可供休息的自由臥榻區，讓和室變成家中的萬用空間。

ARCHITECT'S EYE

將使用頻率較低的客房設置在玄關旁，原本狹小的玄關空間立刻顯得寬敞許多。同時也提高了客房本身的使用價值，是極為合理的安排。（石井）

和室的右側直接面對玄關。

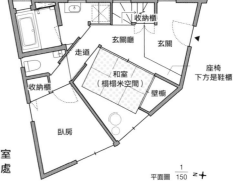

POINT
拉門展開時，和室與玄關結合成一處寬敞的空間。

平面圖 $\frac{1}{150}$

從和室望向玄關的光景。

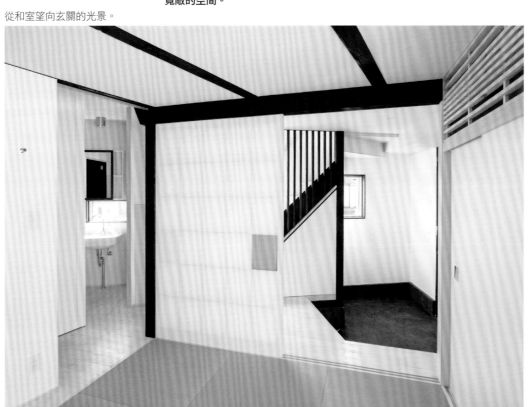

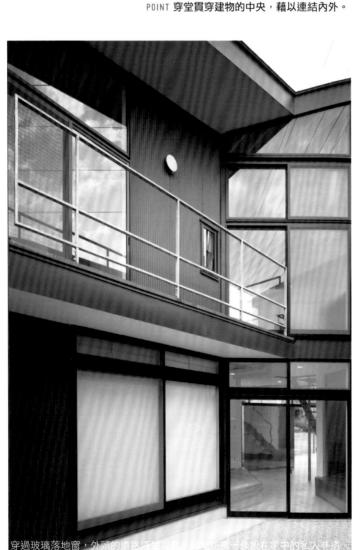

平面圖 $\frac{1}{250}$ N

POINT 穿堂貫穿建物的中央,藉以連結內外。

向周邊區域開放的住屋空間

- 玄關 -

一樓的穿堂可以放置機車,同時兼具連接室內和街道的功能,好比一條私人巷道。南洋櫸木合板做成的大片拉門,則兼顧了住屋的開放性和隱私保護。

ARCHITECT'S EYE

玄關本身即是房屋內外的連結點,此案例好比將街道引入室內,設計成「穿堂式玄關」,讓內外空間的區隔更形曖昧模糊,並且藉此營造出與街道之間的連續性,凸顯居住空間的寬敞和開放。(石井)

同時兼顧隱私和開放性的設計。

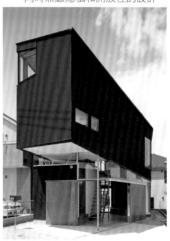

穿過玻璃落地窗,外頭的道路清楚可見,簡直就像一條設在家中的私人巷道。

- 玄關 -

聯絡兩座庭院的玄關

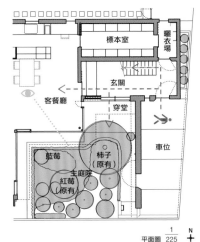

斷面圖 1/200

平面圖 1/225　N

標本室
曬衣場
玄關
客餐廳
穿堂
車位
藍莓
柿子（原有）
主庭院
紅莓（原有）

臥房　中庭　客餐廳　玄關

POINT 1
走進玄關，可立即看見中庭。

POINT 2
利用寬敞的屋頂花園製造隔熱效果，同時增添居家的樂趣。

POINT 1
從鋪設大谷石的玄關，訪客可迅速參觀中庭和屋頂花園。

POINT 2
從客廳也可隨時望見庭院的風景。

ARCHITECT'S EYE

透過屋頂花園的設置，不僅讓建物顯得綠意盎然，也為整個居住空間注入了充實富裕的氛圍，同時，也因為充分發揮了玄關的功能，有效整理出室內赤腳活動的動線，成功地兼顧了空間的設計感和本身的功能性。（石井）

這幢建物共有兩座庭院。一個是以基地原有的植栽做為設計的主體的一樓中庭，另一個則是佔滿了平房屋頂的整片屋頂花園。

玄關不僅是脫鞋入室的出入口，也成為兩座庭院的交會起點。

地板鋪設大谷石的寬敞穿堂，一旦收起拉門，隨即和庭園合為一體。

47

清水混凝土牆面搭配地板、門窗的木作，充滿質感。

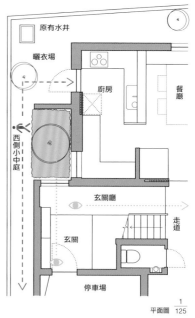

－玄關－

妝點綠意的玄關

一幢附有中庭和櫻花樹的開放式花園洋房。打開玄關門，走進玄關廳，種植一株日本械樹的小中庭隨即映入眼簾。中庭的面積雖小，卻能透過門窗的取景，給人極為深刻的印象。

ARCHITECT'S EYE

在深長的空間裡配置一座小中庭，透過以牆壁為背景的設計，既可創造出明暗對比效果，也營造出一處令人印象深刻的小空間。（石井）

POINT 2

玄關設在室內車位的後方，打開門，小中庭立刻映入眼簾。進門之後主庭院的景致清楚可見。必須留意視線穿透性，避免產生封閉感。

POINT 1

倒垃圾的動線會經過曬衣場，原本出入時所面對的是一面清水混凝土裸牆，利用植栽遮蔽裸牆，讓綠意改變出入時的空間印象。

原有水井

曬衣場

廚房

餐廳

西側小中庭

玄關廳

走道

玄關

停車場

$\frac{1}{125}$ 平面圖

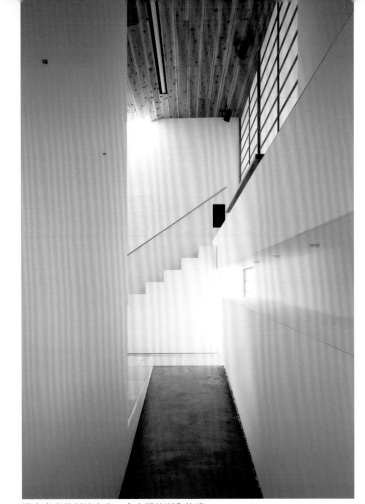

斜坡狀玄關走道

一個利用斜坡設計處理高低差的玄關走道。斜坡走道的兩側安排成藝廊空間,路上的景致會隨著視線緩緩改變,心中油然升起一股期待的興奮。

通向亮處的斜坡走廊,令人期待漸入佳境。

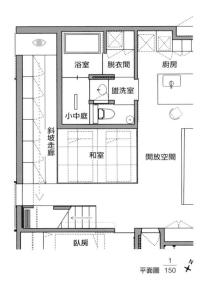

浴室　脫衣間　廚房

盥洗室

小中庭

斜坡走廊　和室　開放空間

臥房

平面圖 $\frac{1}{150}$

POINT 1
在走上斜坡走廊,逐漸接近光源處的同時,心中會油然升起一股期待的興奮感。

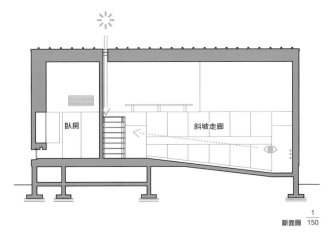

臥房　斜坡走廊

斷面圖 $\frac{1}{150}$

POINT 2
光線直接由天窗射向樓梯。

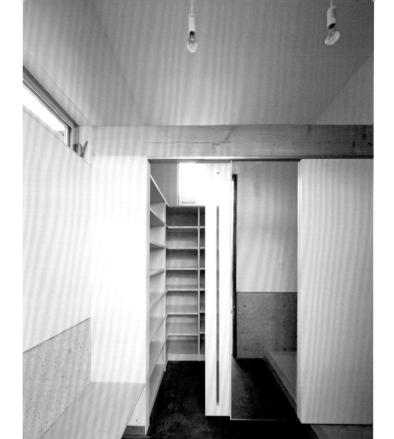

收納間隱藏在玄關的深處。

附屬於玄關的收納間

附屬在玄關後方的收納間,極具實用價值。裡面可以收納所有鞋子,讓玄關保持整齊美觀的狀態。

同時又安排了一塊寬敞的區隔空間,讓居住者不必走出玄關,即可由公共區域(玄關廳)直接進出收納間,為收納間創造了更為彈性的使用方式。

ARCHITECT'S EYE

把穿鞋的玄關和脫鞋的玄關廳這整塊區域,清楚地切割成內外兩半,讓出入時穿鞋、脫鞋的過程更為順暢,家人回家時亦可直接由收納間進入室內,玄關經常維持整潔,隨時可以迎接訪客的到來。(石井)

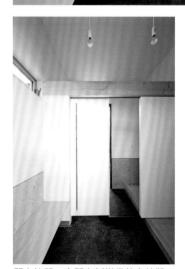

關上拉門,玄關立刻變得整齊美觀。

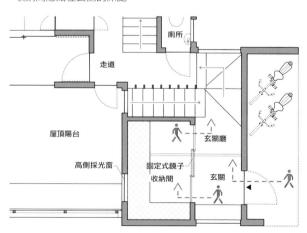

POINT

在收納櫃的上方設置一面採光窗,納入屋頂平台的陽光。

平面圖 1/100

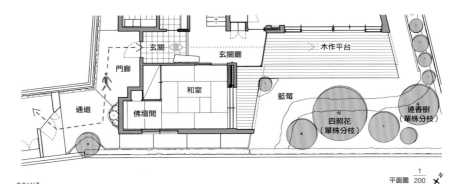

平面圖 $\frac{1}{200}$

POINT

串連林蔭道路、大門通道和室內玄關廳到主庭院的整片綠意，
形塑出一氣呵成的自然經驗。

ARCHITECT'S EYE

隔著嵌入式落地玻璃窗，透過天花板和地板的板材，凸顯玄關廳和木作平台的連結性。再藉由內外的連結，巧妙區隔出與和室之間不同的印象，形成各自獨立的空間感。（石井）

- 玄關 -

利用板材凸顯與庭園間的連結

從大門口外的林蔭道路，經過長長的通道直達玄關，打開門，視線立刻被帶往綠意盎然的主庭院。

舒適寬敞的玄關廳和主庭院的原木平台一氣呵成，凸顯內外的連結感。

地板鋪設寬型原木地板（橡木），天花板則採用窄型細緻的拋光松木板鋪成。透過大片嵌入式落地玻璃窗，將兩者和主庭院合為一體。

玄關
玄關廳
木作平台
門廊
和室
藍莓
佛壇間
四照花（單株分枝）
連香樹（單株分枝）
通道

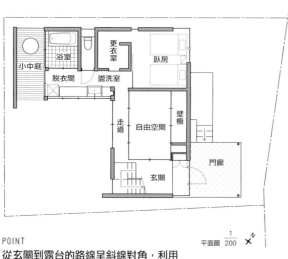

平面圖 $\frac{1}{200}$

POINT

從玄關到露台的路線呈斜線對角，利用
外部的空地，創造內部視覺上的寬敞。

- 玄關 -

外推空間打造玄關門廊

以對角線劃分，將基地的西南和東北側規劃為空地，形成Ｚ字形的建物造型。透過斜向的設計，讓居住者感覺內部空間更加寬敞。東南方外推空間的下方，正是玄關位置。

ARCHITECT'S EYE

充分利用建物的空間結構，打造玄關門廊。透過角窗的設置，創造住屋的漂浮感，也實現擁有一條明亮走道的玄關空間。（石井）

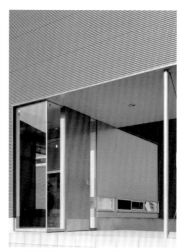

超大外推式門面設計的空間，格外令人印象深刻。

玄關的透明玻璃，彷彿隨時迎接著主
人的歸來。

從玄關越過下沉式客廳望見庭院

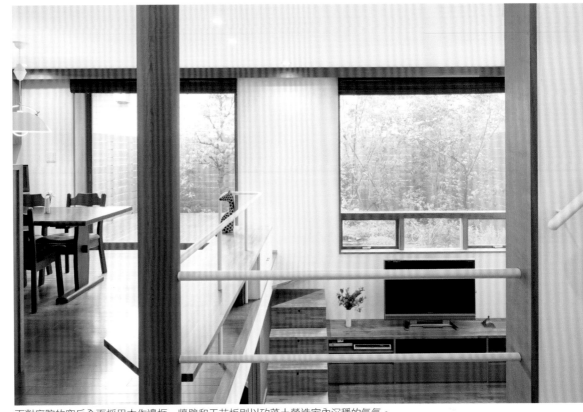

面對庭院的窗戶全面採用木作邊框，牆壁和天花板則以矽藻土營造室內沉穩的氣氛。

ARCHITECT'S EYE

客廳、餐廳、玄關，每一個角度都能看見屋外庭院的美景，同時充分掌握地板高低差的功能，巧妙地迴避了視線的阻礙和交錯的可能。（石井）

在建蔽率百分之四十、容積率百分之八十的嚴苛條件下，透過類似地下室的設置，確保地板面積，再搭配差層式結構，有效連結室內所有空間。

從玄關越過下沉半個樓層的客廳和一樓的餐廳，可以望見庭院。藉由開闊的視野，營造室內的寬敞和前後的景深。

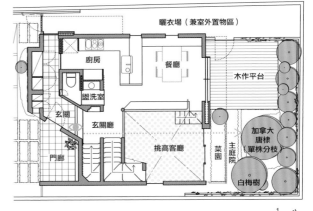

POINT

客廳下沉半個樓層，讓庭院的景觀更為通透。在客廳休息時，亦完全無需顧慮外部的視線。

平面圖 $\frac{1}{175}$ N↑

由上樓途中的鏤空窗開展出庭院景致

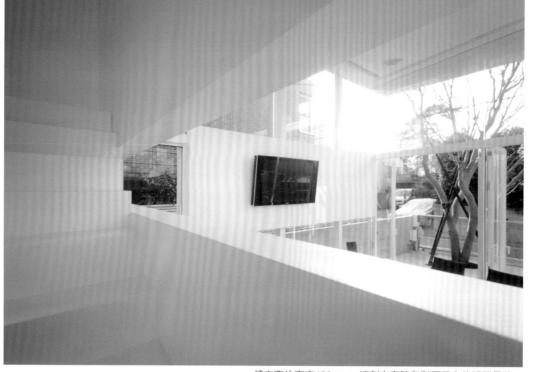

鏤空窗的高度400mm，切割出庭院和對面天空的視野景致。

ARCHITECT'S EYE

移動必定伴隨著連續性的視覺變換。牆壁的阻隔等於在擠壓變化，而局部的鏤空，則可以營造出瞬間變化的戲劇效果。透過單調和變化的掌握，創造出嶄新的空間體驗。（石井）

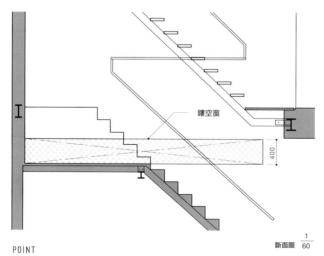

鏤空窗

400

斷面圖 $\frac{1}{60}$

POINT
支撐樓梯的橫樑藏在鏤空窗的下方，刻意不讓人從餐廳看見橫樑的存在。

在通往樓上私人空間的梯井牆壁上，鑿開一面水平方向的鏤空窗。

上樓途中，會在某個瞬間望見庭院裡的日本槭樹和對面的餐廳。開口不大，反而令人對餐廳視野變化留下更深刻的印象。

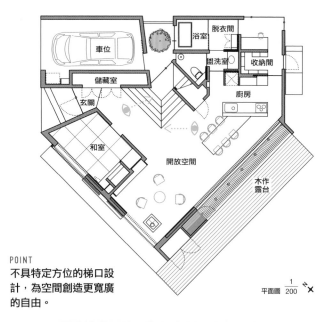

POINT
不具特定方位的梯口設計，為空間創造更寬廣的自由。

平面圖 $\frac{1}{200}$

The floor plan labels (reading): 車位、浴室、脱衣間、收納間、儲藏室、盥洗室、廚房、玄關、和室、開放空間、木作露台

無方位梯口的自由

- 移動 -

可以從不同方位進出的樓梯，為空間創造出更寬廣的自由。刻意加大樓梯本身和踏板寬度，當訪客多時，樓梯自然變成座椅。也因為梯口的方位寬闊，坐下也不會阻礙他人上下樓，可以安心享受建物內外的景致。

同時朝著兩個方位展開的流動式連結。

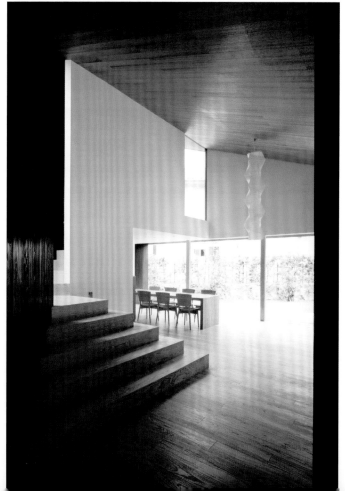

55

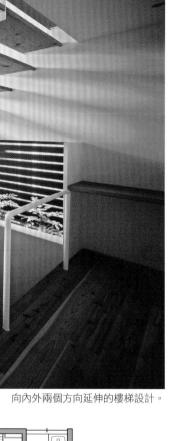

-移動-

串連差層式樓層的寬型踏板

向內外兩個方向延伸的樓梯設計。

組合不同方向的樓梯成迴旋狀，這種繞行差層式結構的樓層設計，創造出更為多樣和變化的空間體驗。

使用和地板相同板材的寬型踏板，既是遊戲場所，也是休息長椅，甚至可以當作桌子使用。

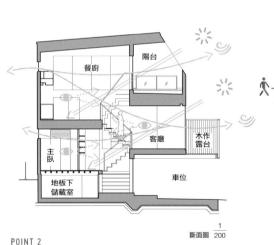

```
斷面圖  1/200
```

POINT 2
利用地板的高低差，把陽光導入室內深處。

POINT 3
透過立體連續的空間設計，製造全面通風效果。

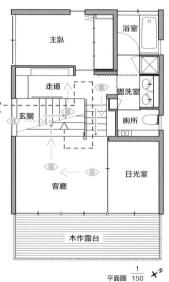

```
平面圖  1/150
```

POINT 1
藉由迴旋繞行差層式樓層的設計，創造視覺景觀不斷改變的空間體驗。

斷面圖標示：陽台、餐廚、主臥、客廳、木作露台、車位、地板下儲藏室

平面圖標示：主臥、浴室、走道、盥洗室、玄關、廁所、日光室、客廳、木作露台

玄關和浴室共用中庭的綠意

進入玄關後的視野,是住宅給人的第一印象,所以視覺效果非常重要。本案例中,玄關設在整棟建物的中間,不太容易採光。因此設計師刻意把通往二樓的走廊,加寬至一二七〇毫米,製造和樓梯之間的寬度差距,再把浴室專用的中庭景色導入走廊,讓玄關也能分享到中庭裡的綠意。

ARCHITECT'S EYE

當浴室和玄關共用同一個中庭時,最大的問題就是浴室的隱密性。解決方法很簡單,只要將浴室和玄關一齊朝向中庭的方向即可。(石井)

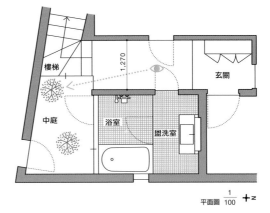

樓梯

中庭

1,270

浴室

盥洗室

玄關

平面圖 $\frac{1}{100}$ +z

POINT
浴室、玄關、樓梯,室內每一個角落都可以享受到中庭的美景。

兩側分別是盥洗室和更衣室,入口使用隱藏式門把和鉸鏈,讓門板和牆壁完全密合。

打造舒適的小空間

不為小空間命名

在這個單元裡，我們所要面對的是臥房、小孩房、書房、嗜好間等等住屋內的「小空間」。這些空間的用途完全取決於使用者個人，因此未來極可能會隨著個人生活型態的改變、或者家族成員的增減而出現變化。也正因如此，設計師們想出了一個大膽的因應手法：不為小空間命名，不限定空間的用途（譯註：即本書經常出現的「自由空間」）。

以小孩房為例，小孩房的壽命一般來說大約十年。待孩子長大成人了，會自然移作他用。譬如改裝成小客廳之類的舒適起居室。總而言之，眼下所有的小空間，未來都可能改做嗜好、讀書、招待訪客等等用途。

除了改變用途之外，也可以重新隔間，好比說分割出一部分來，放置已經不需要繼續擺放在客廳的物品（例如玩具、書籍），當作小倉庫。嗜好間也是如此，不需要的時候，不一定要當成臥房或客房，其實改裝成一間小小的儲藏室也無不可。重新隔間之後，說不定連原本封閉式的門板，都可以改成隱藏式拉門，隨時敞開，視為一個開放的小空間。

嘗試臥房更多的可能性

我們通常會把臥房設置在動線的最深處、最低噪音影響的位置。倘若住屋本身備有地下室，地下室永遠是臥房最好的選擇，因為冬暖夏涼、容易採光，而且最容易讓人安眠好睡。

若能把浴室和盥洗空間安排在臥房旁邊，更有助於養成入睡前和起床後隨即盥洗、沐浴的生活習慣。倘若家中有小孩，還可以為主臥房多開一個直接進入小孩房的出入口。至於其它，譬如方便女主人化妝，可以在主臥房內另安置一處洗臉台，或者就近把更衣室安排在主臥房隔壁。要是臥房和客廳、餐廳、廚房等公共空間比鄰相接，也不妨多花巧思以避免臥房過於凸顯。

最後，設計臥房時還有一點值得一併考慮，不過這個部分也許不是所有讀者都能接受。認真想想，其實住屋中所有的角落都可以睡覺，相反的，一間舒適的臥房，其實也可以視為用餐、放鬆的空間。因此，不妨在臥房的牆壁上，安裝一座大畫面的薄型電視，搭配音響設備，把臥房裝設成一處略帶奢華的家庭電影院。這類正規的影音設備，通常根本無法安排在窗戶大又多的客廳裡，而臥房卻正好擁有地利之便。倘若居住者只有夫婦兩人，又何妨揚棄傳統獨立式的臥房設計，直接把臥房規劃在公共空間的一角，將整個住屋設計成一處假日放鬆享受的休閒空間。

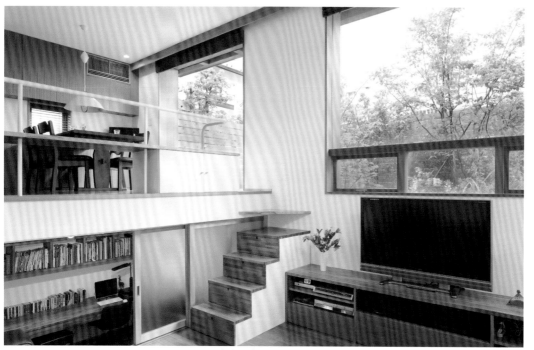

客廳旁邊的地下室工作房，是屋主要求擺放鋼琴和家人相聚的空間。

ARCHITECT'S EYE

不更動天花板的高度，而直接壓低地板的
高度，是局部挑高的一種設計手法。透過
壓低地板，營造出抬頭望見庭院的特殊景
觀。（都留）

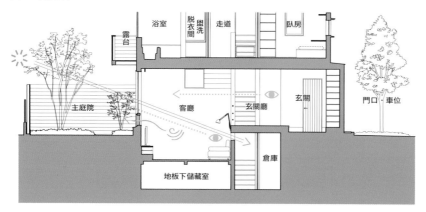

斷面圖 $\frac{1}{150}$

POINT 2
把客廳下沉半個樓層，創造挑
高，讓空間更顯開放和寬敞，
同時透過四周半高的矮牆，營
造安穩、平靜的空間氛圍。

POINT 1
利用地板的高低
差，把光線導入
地下室。

抬頭望見庭院的客廳

透過下沉半個樓層的客廳，抬頭即可望見地平面上的
庭院，創造與眾不同的居家體驗。面對庭院的開口採用
無框式玻璃窗，下方的氣窗則採以木框外推式設計。
一樓的客餐廚空間局部下沉半個樓層，利用差層式設
計，讓客餐廚空間和地下室工作房的連結更加順暢合
理。客廳大開口所導入的光線和氣流，通過地板的小樓
梯，直達地下室。

與街道相鄰的住屋

平面圖 1/225

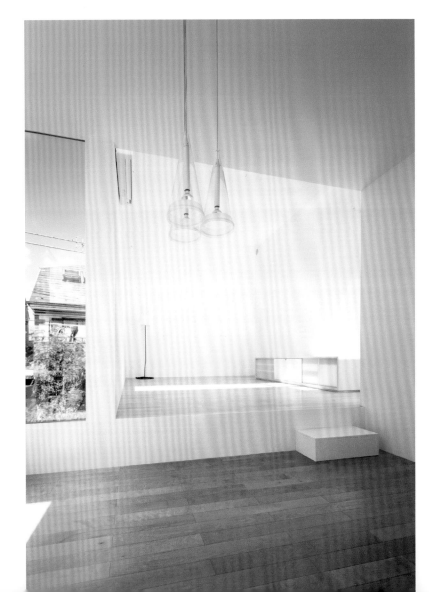

從餐廳可以同時看見室外風景和自家客廳。刻意錯開和客廳相鄰的牆壁，利用錯置的寬度導入光線、望見街景。客廳的地板較餐廳高出四○○毫米，讓人可以坐在高低差的位置上輕鬆話家常。

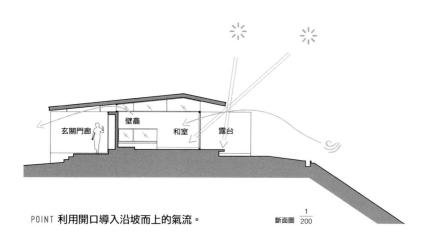

玄關門廊　　壁龕　　和室　　露台

POINT 利用開口導入沿坡而上的氣流。

斷面圖 $\frac{1}{200}$

- 空間 -

開放視野的客廳

充分發揮山丘居高臨下的基地特性，利用開口導入眼前遼闊的天空、鄰家的屋頂，和山野綠意，同時也兼顧了居家隱私的保護。

建物位在視野遼闊的山丘上。

ARCHITECT'S EYE

導入水平綿延的山野稜線，成功營造了最適合家人團聚的開放空間。（都留）

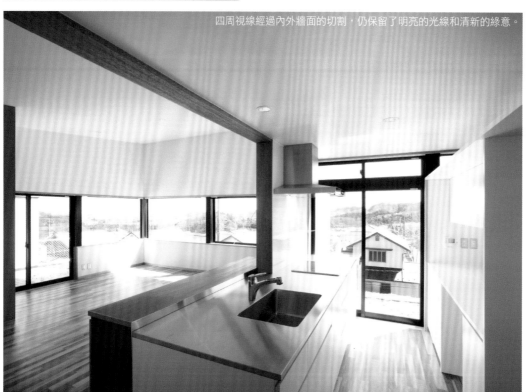

四周視線經過內外牆面的切割，仍保留了明亮的光線和清新的綠意。

-空間-

客廳式餐廳、餐廳式客廳

一個上下樓完全分離的三代同堂住宅案例。長時間待在家中的母親住在一樓，可以隨時享受庭院的景致。

捨去使用頻率較低的客廳獨立式沙發，把沙發和餐桌兩者合併，打造成一處客廳式的餐廳，既節省空間，也可以做為母親做家事之餘、用餐、喝茶的休息區域。

ARCHITECT'S EYE

整合所有生活元素，縮短動線，同時隔著木作平台和庭院相接，形成完美的居家格局。（都留）

POINT 1

沙發往往是家中經常忙於家事者（母親）最少用到的家具。刻意把客廳、餐廳、廚房接連在一起，讓忙碌的母親在家事休息片刻時，享有舒適座椅。坐在沙發上時，眼前便是庭院豐富綠意，休息結束，廚房就在客餐廳的正後方，節省移動距離。

POINT 2

把高齡母親所使用的和室設在客廳旁邊，以便縮短母親的用水動線。

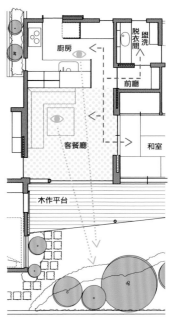

平面圖 1/150　N

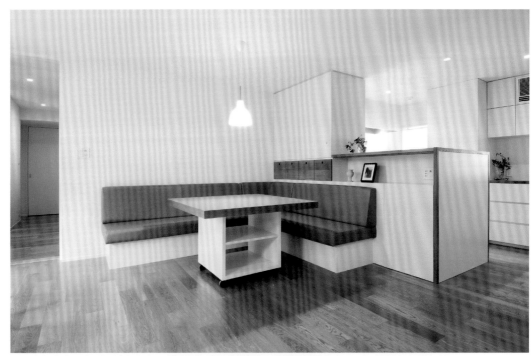

配合客餐廳大小專屬訂製的沙發，皮面是母親最愛的顏色，座墊可以拆下。

－空間－

雙坡屋頂的特殊景致

一個直接把雙坡屋頂造型呈現在眼前的室內設計。

室內會隨著屋頂高低變化，產生出連續的明暗對比，除了賦予室內更豐富的表情，兩邊逐漸降低的天花板高度，也會讓人莫名生起一份安心感。

ARCHITECT'S EYE

配合左右對稱的屋頂，對齊兩側主牆高度，充分發揮了雙坡屋頂具備的穩定性。
（都留）

傾斜的屋頂讓人倍感安心。

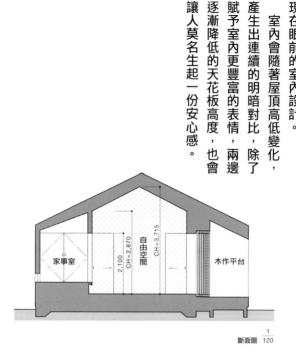

家事室

2,100

CH＝2,870

自由空間

CH＝3,715

木作平台

斷面圖 $\frac{1}{120}$

線條單純、表情清爽的雙坡屋頂住宅。

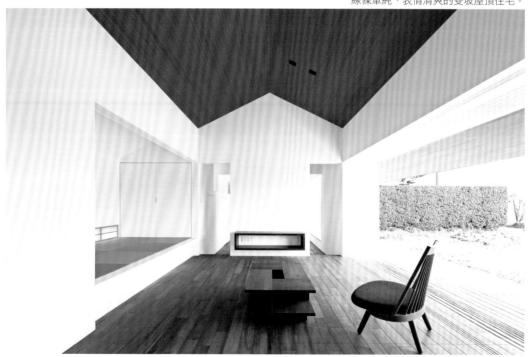

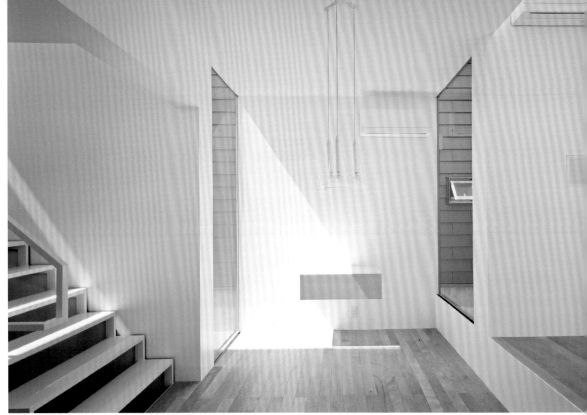

右邊是客廳，左邊是廚房。利用牆壁和天花板的交錯設計，形成了半獨立式的餐廳空間。

納入鄰家的外牆景觀

-空間-

POINT
窗戶和鄰家的外牆以直角方向正切。

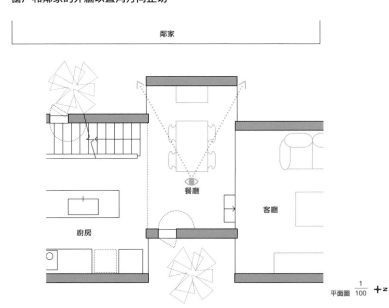

鄰家

餐廳

廚房

客廳

平面圖 $\frac{1}{100}$ +z

當住屋所在的位置是密集住宅區時，往往落入和鄰家牆壁「壁壘分明」、完全隔絕的設計型態。為此，設計師設計出這個同時兼顧隱密性和開放性的手法。前提是必須詳細觀察鄰家牆面的質感，以及考慮住屋設置大面積開口的可能位置，而且不採用完全背對鄰宅的方式。

案例中，窗戶的方向不直接正對鄰家牆壁，而是以直角方向正切，外牆則採以鍍鋁鋅鋼板取代木板或混凝土。

納入周邊風景的二樓客廳

－空間－

一幢座落在巷底，周圍充滿綠意的住屋。設計師刻意把客廳安排在二樓，既可以讓客廳享有更好的採光，又可以導入周邊風景。同時利用屋頂的形狀，設計出挑高、明亮的起居空間。

從左側綠意盎然的景觀窗，可以隔著巷道望見鄰家的樹林。向下望去，則可以看見孩子們嬉戲，以及家人的歸來和訪客的到來。

POINT 1
北面的窗口通常比較容易產生熱損失現象，所以一般不會開得太大，但是這幢建物是以導入室外的風景做優先考量，因此加大了北面窗的面積。

POINT 2
善用「く」字形的平面，賦予客廳更多樣的視角變化。

ARCHITECT'S EYE
「く」字形的平面形狀和複雜的天花板樣式，讓居住者的視線不會固定在同一個方向，因而營造出一處落落大方的客廳空間。（都留）

平面圖 1/150

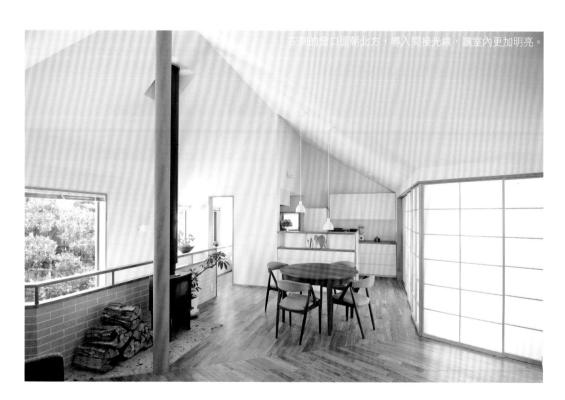

左側的窗口面朝北方，導入間接光線，讓室內更加明亮。

食材室　廚房　露台
餐廳
樓梯
書房
燒柴暖爐　客廳
中空挑高

66

-空間-

留意座位高度的窗口設計

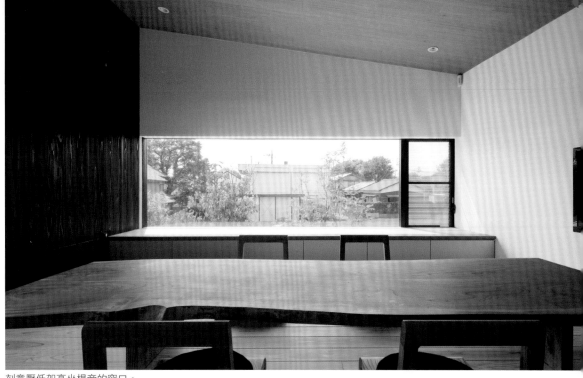

刻意壓低架高坐榻旁的窗口。

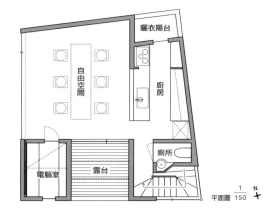

曬衣陽台

自由空間

廚房

廁所

電腦室

露台

平面圖 1/150

N

ARCHITECT'S EYE

在開口上方安排一面與窗口大小相近的短牆，透過所產生的明暗對比，營造別具生面的景觀印象。（都留）

為了壓低窗口高度，刻意在上方設置了一面短牆，同時從地板抬高窗口三〇厘米，設置架高坐榻。既讓居住者更有安全感，也確保在架高坐榻上席地而坐的視覺舒適感。

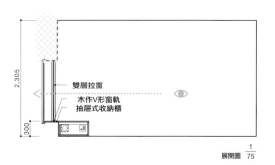

2.305

300

雙層拉窗

木作V形窗軌
抽屜式收納櫃

展開圖 1/75

POINT 1
留意架高坐榻的視線。

POINT 2
利用一面短牆製造陰影並導入室外景觀。

-空間-

與室外平台合為一體的餐廳

重視用餐的屋主不僅懂品嚐、愛下廚，更愛呼朋引伴共享美食。因此設計師特別在餐廳旁邊的室外安排了一塊木作平台，利用可以完全收納、展開的拉門設計，加大餐廳的面積，製造內外整體感。

餐廳一旁的長椅，扶手和中空挑高的欄杆是整體設計，也讓餐廳容納更多賓客共襄盛舉。

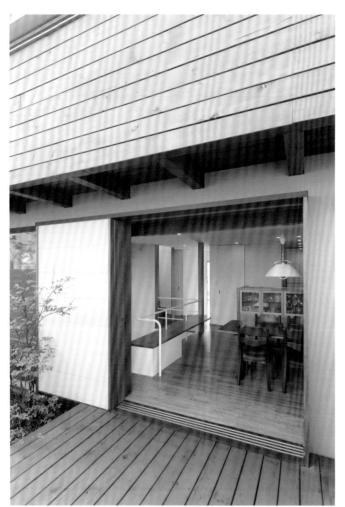

完全收納式的拉門是木製的，鋁製拉門無法製造出如此單純的設計感。

POINT 1
完全收納拉門後所開展的內外連結，增加了空間整體感。

POINT 2
配備扶手的長椅。

ARCHITECT'S EYE

廚房、餐廳、平台一氣呵成，不難想見空間自由使用度和聚餐時歡愉的氣氛。（都留）

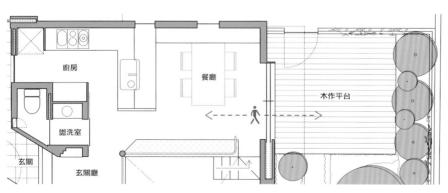

廚房　餐廳　盥洗室　玄關　玄關廳　木作平台

$\frac{1}{100}$

-空間-

開向庭院彷若樹蔭下的餐廚空間

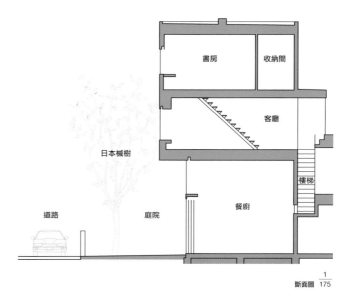

拉門展開後可以固定。

一樓挑高四四〇〇毫米，廚房和收納櫃之外的部分全面採用透明玻璃窗，圍出餐廚空間。門口面對一株高聳的日本槭樹，只要敞開大門，餐廳空間立刻如同處於公園的樹蔭底下。

書房　收納間

日本槭樹

客廳

樓梯

道路　庭院　餐廚

$\frac{1}{175}$
斷面圖

POINT
直接利用上方樓層做為雨遮，同時導入大面積的周邊景致，室內更為舒適宜人。

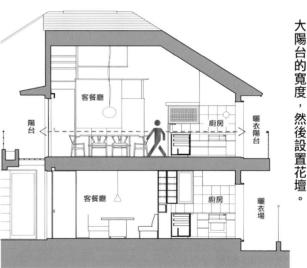

也能得享綠意的二樓客廳

花壇裡種植屋主最愛的植物，以花草為主，景致會隨季節變換。

蔓藤植物可以沿著白色的管狀欄杆攀爬，形塑出一面自然的隔牆。

POINT 2
利用屋頂的優點，保留二樓天花板的高度。

POINT 1
陽台的深度必須至少可以放置一套折疊式桌椅

ARCHITECT'S EYE

藉由和欄杆融為一體的花壇，實現了綠意盎然的環境，讓二樓也能享受到自然之美。（都留）

一幢上下完全分離式的三代同堂居宅。二樓是子女的家，因為待在家中的時間較短，整體上力求立體變化和空間的連結。

室內設計重心大於引入室外風景，

但是也並非完全忽視室外景觀的納入，室內仍舊可以享受到局部綠意，譬如客廳外部設置了和客廳同樣長度的陽台，並盡可能拉大陽台的寬度，然後設置花壇。

斷面圖 $\frac{1}{125}$

客餐廳

陽台

廚房

曬衣陽台

客餐廳

廚房

曬衣場

－空間－

以客廳為主的格局設計

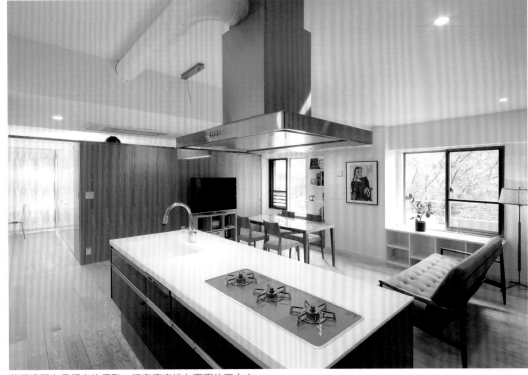

善用邊間容易採光的優點，把客廳安排在平面的正中央。

ARCHITECT'S EYE

儘管客廳和臥房之間設有收納櫥櫃，但是刻意在櫥櫃的上方留出空間，即營造出客廳更加寬敞的視野。（都留）

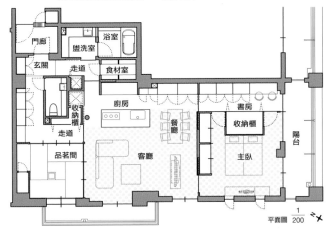

平面圖 1/200

臥房位於住屋最內側的位置，床的對向設有電視。

日本一般的住屋格局，多半會把臥房設在入口附近，客廳則安排在住屋的內側。

而這個案例，特別善用了邊間容易採光的優點，將客廳設在距離玄關走道最近的位置，私密性較高的臥房則安排在住屋的內側。是一種配合訪客較多的屋主生活習慣的設計提案。

POINT 採用最適合招待訪客、以客廳為主的格局設計。

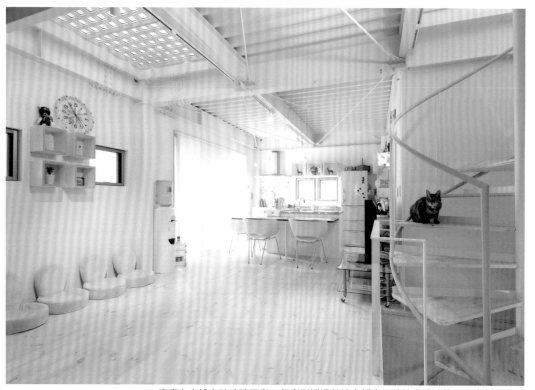

客廳上方設有玻璃磚天窗，餐廳則透過落地窗採光，落地窗外連接一塊木作平台。

利用開口的位置和大小改變室內採光

一個位在密集住宅區的翻新案例。開口位置和大小比例，是設計師在充分瞭解室內每一個空間的動態（用餐、家人團聚）、靜態（睡眠、休息），以及基地四周的環境之後，所做的精心安排。

餐廳採取開放式設計，保留翻新前原有的大開口，並在開口外的空地設置了一塊可以完全和廚房結合的木作平台。

相對於廚房的開放，原本和室裡的落地窗，則改成一面小小的窗口，並且在上方切開一方玻璃磚天窗，直接採光，以便降低外部干擾，形塑成擁有高度隱密性的封閉式客廳。

縮小客廳的開口，不僅有助於改善冷暖房效果，也實現了一處真正可以讓人放鬆心情、享受居家生活的舒適空間。

ARCHITECT'S EYE

改變餐廳和客廳的採光方式，即可大大改變空間的品質。（都留）

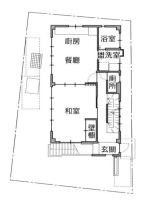

BEFORE

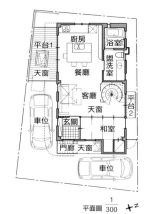

AFTER

平面圖 $\frac{1}{300}$

不鏽鋼廚具廚房

此廚房配備專門訂製的整套不鏽鋼廚具，目的是凸顯出不同素材之間的對比效果。

另外，牆面、地板、門窗使用不同素材，透過相互搭配，明確區隔室內每個空間各自的功能和用途。

ARCHITECT'S EYE

採用整套不鏽鋼廚具的廚房和上方杯架，兩者清楚的存在感，營造空間的整體感。（都留）

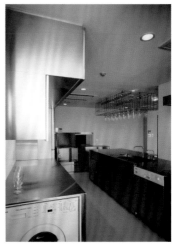

為廚房專門訂製的廚具設備。

木質地板、玻璃門窗和不鏽鋼廚具的搭配，是設計師刻意凸顯的對比效果。

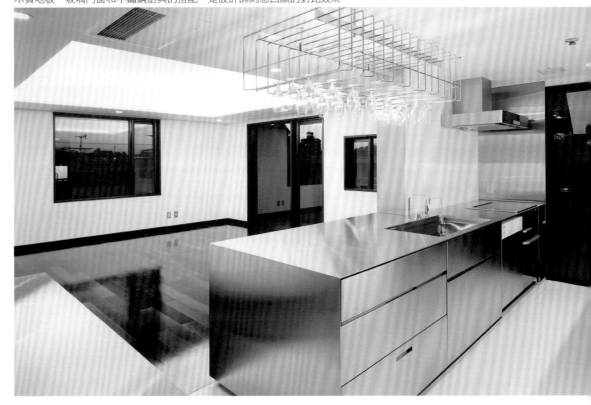

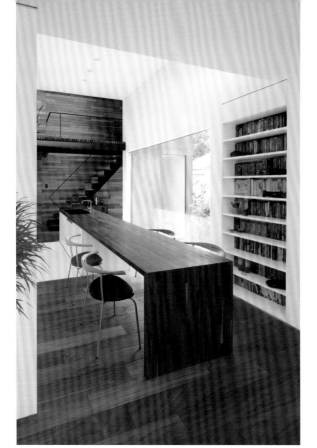

-空間-

結合餐廳的廚房

藉由一張訂製餐桌所打造出來的餐廚空間。廚房和餐廳合而為一，成功省下了不小空間。設計師特別降低了廚房地板的高度，讓流理台和餐桌同高。

把廚房和餐桌結合成為一體。

客餐廚

中空挑高

平面圖 $\frac{1}{100}$

POINT

在不改變天花板高度的前提下，利用地板高低差，調整流理台和餐桌的高度。

ARCHITECT'S EYE

結合廚房和餐廳，同時採用和內側牆壁相同色調的素材，更凸顯出空間的整體感。（都留）

排給水空間

洗碗機
w448d627h451

2040
450
20
195
140
5
5

600

795

餐桌詳圖 $\frac{1}{30}$

胡桃木板

胡桃木板

邊緣處理
2mm圓角收邊

胡桃木板

洗碗機
w448d627h451

抽屜
二節自走式滑軌

730

140

30度角角鋼補強，並做鋼琴塗裝
（嵌入式角鋼）

940 450 655 1,765

以廚房地板為設計主軸的廚房

一間三代同堂的住宅。

由於屋主熱愛下廚，設計師刻意把廚房的地板設定為整棟住屋的設計主軸，並且利用中空挑高手法，緩緩地連結了私人空間和家人共用的公共空間。

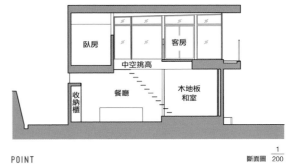

POINT
餐廳空間安排在建物的正中央，再透過中空挑高，串連私人空間和公共空間。

ARCHITECT'S EYE

玄關地板和廚房緊緊相連，將戶外的空氣流通感直接導入室內，同時利用挑高連結不同樓層，強化整座建物的存在感。（都留）

從中空挑高向下望見的餐廳廚房。

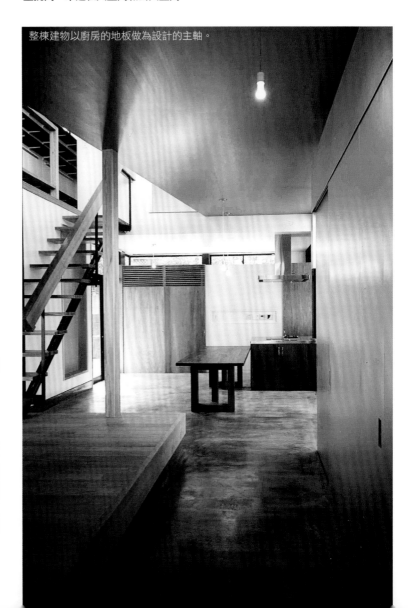

整棟建物以廚房的地板做為設計的主軸。

－空間－

越過雙重壁板的柔光

在外牆的窗口外，再加裝一層牆壁，形成了雙重壁板設計。這樣的設計既可以確保北側的主臥房免於擔心外部的視線，同時也能讓室內享受到足夠的光線。雙重壁板的優點，不僅在於導入更為柔和的自然光線，還能截斷來自鄰居的視線。

截斷外部的視線，同時充分採光。

ARCHITECT'S EYE

雙重壁板設計，是一種有效擴大內部整體視覺效果的突破性創意，絕非僅止於室內的採光效果而已。（都留）

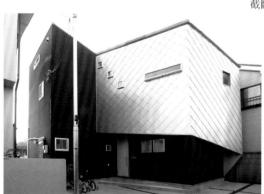

右下方折角的內側採中空挑高設計，只在可以擷取鄰居綠景的地方設置小開口。

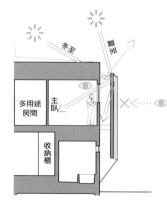

冬至
夏至

多用途房間

主臥

收納櫃

POINT

為兼顧主臥房的隱私和充分採光，採取雙面採光設計。雙層窗口的部分設計成中空挑高，以便得到一定程度的採光和通風效果。

76

低斜天花板打造舒適又延伸的開放感

透過刻意壓低高度的屋頂，為臥房營造如同閣樓的舒適氛圍。

同時透過開放、連結的設計，既可以把庭院、菜圃的涼風導入室內，又能從臥房直接沿著天花板的斜線望見庭院。

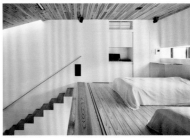

如同閣樓一般的舒適臥房。

POINT 室內沿著天花板的斜線，直接望見室外的庭院。

ARCHITECT'S EYE

大型屋頂的連續性更能讓人感受到住屋的地形。（都留）

視線可以直接延伸到平台外的院子。

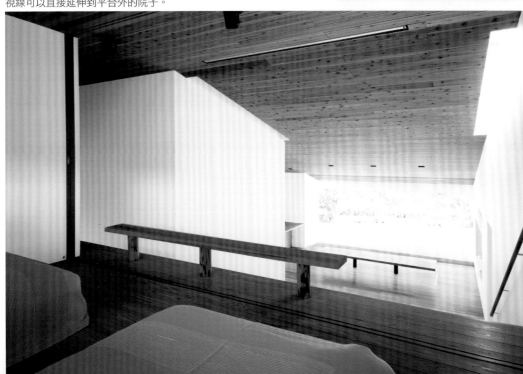

斷面圖 $\frac{1}{150}$

（斷面圖標示：臥房 2,200、穿堂、開放空間、木作平台）

- 空間 -

面對庭院迎接朝陽的臥房

一幢所有窗戶都能望見庭院綠意的 L 形建物。刻意加大臥房床邊的窗口面積，讓早晨陽光透過捲式窗簾照入室內，揭開窗簾即一片綠意映入。

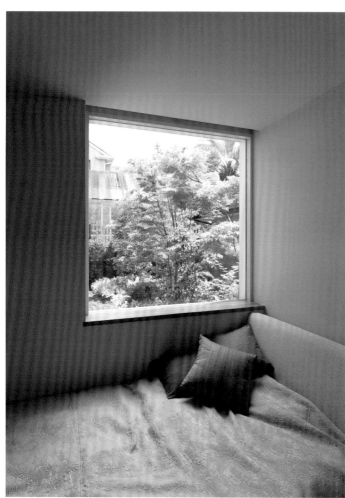

春天的鮮綠、秋後的深紅、冬日的雪景，讓居住者每天早上起床都能感受到四季的風景。

POINT
選擇最能讓人感受到四季變化之美的植栽。

ARCHITECT'S EYE

揭開窗簾，簾布會立刻收入隱藏在天花板內的窗簾盒中，消除窗簾的存在感。（都留）

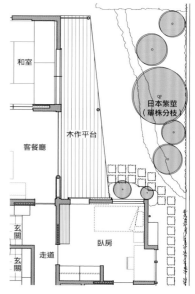

平面圖 1/150

雙坡屋頂的木屋臥房

一間對稱式雙坡屋頂下的木屋型臥房。天花板、牆面、地板統一鋪設樺木紋板，形成一間舒適的客房。樺木紋板採用半透明塗裝，避免反光，也因而更凸顯了小窗口的自然光線。

門的那端是採光充足的衛浴空間，利用光線明暗度區隔出空間不同的用途。

POINT
配合木屋對稱式的屋形，收納門、牆面的樺木紋理全面左右對稱，讓空間更顯整齊美觀。

收納櫃的上方完全配合雙坡屋頂的形狀，形成一面漂亮的屋形牆面。

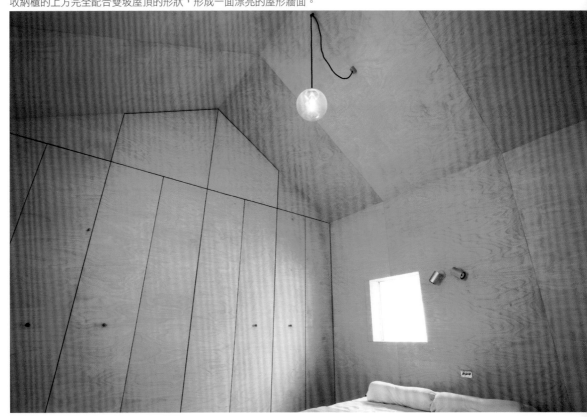

降低重心以營造舒適氣氛

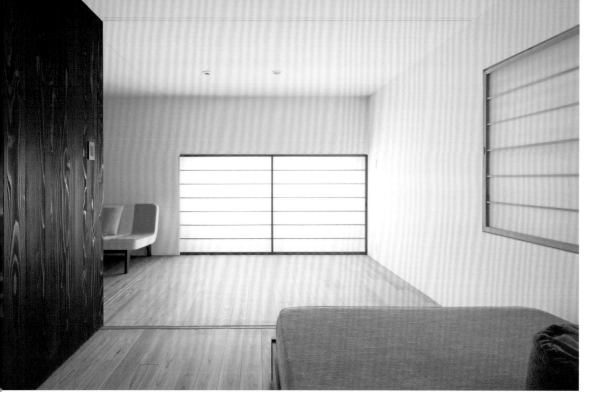

低矮的天花板和從拉門透進的光線，為室內增添了明顯舒適的感覺。

這是一個壓低天花板和開口高度，刻意降低室內重心的案例。

從拉門透進的光線，為室內營造極為舒適的氣氛。

ARCHITECT'S EYE

單片式拉門開啟後，可以收入牆壁的夾層內，是行家所堅持的設計手法。（都留）

POINT 2

刻意壓低高度並且降低光源重心，創造舒適感。

POINT 1

當陰影出現在拉門上的短牆時，安全感油然而生。

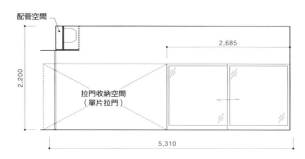

配管空間

拉門收納空間
（單片拉門）

2,685

2,200

5,310

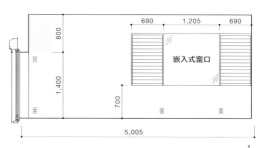

800

1,400

700

690 1,205 690

嵌入式窗口

5,005

展開圖 $\frac{1}{80}$

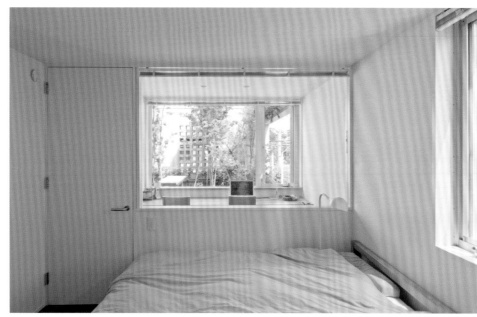

就寢前放下百葉窗簾，即可阻擋來自戶外的視線。

望見屋頂花園的臥房

- 空間 -

一幢上下分離式的三代同堂花園洋房。全家人共用的二樓書房角落，直接面對著屋頂花園，書房角落的後方是主臥房，中間隔著一扇玻璃窗，讓主臥和庭院保持視覺上的連結。

ARCHITECT'S EYE

利用窗口做為隔間，既可製造景深，又能讓屋頂花園的綠意盡收眼底。（都留）

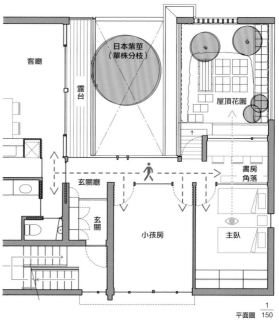

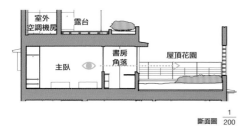

$\dfrac{1}{200}$ 斷面圖

$\dfrac{1}{150}$ 平面圖

日本紫莖（單株分枝）

客廳

露台

屋頂花園

玄關廳

書房角落

玄關

小孩房

主臥

室外空調機房

露台

書房角落

屋頂花園

主臥

POINT

利用視覺上的連結，把一樓中庭、二樓屋頂花園、三樓共用的庭院串接在一起，創造三代同堂恰到好處的距離感。

POINT

花園洋房的設計，必須以中庭做為生活的中心點。

在半個階梯高的位置設置落地窗

POINT 善用稍高的地基創造眺望的視野。

POINT 依據門前的斜坡道路安排和室的位置，並且設置落地窗。

ARCHITECT'S EYE

透過只有在特定時間派上用場的和室與落地窗的絕妙搭配，產生極為獨特的漂浮感。（都留）

可從高處望見戶外美景、讓人放鬆心情的觀景窗。

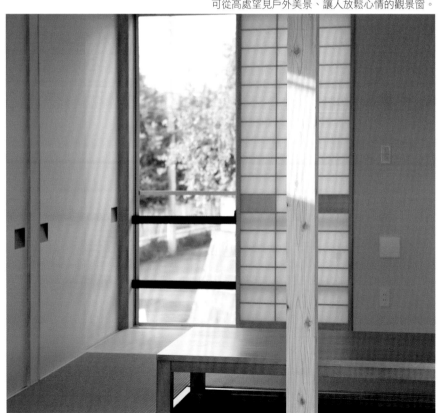

一棟基地高度比道路高出半個階梯高的住屋。即使從座位視線較低的一樓和室，也能輕易望見戶外綠意，絲毫無需顧慮行人的視線，高度恰到好處。落地窗則有助於讓居住者感受到如同假日的休閒快活。

為住屋打造品茗空間

關上和客廳之間的拉門,立刻變成舒適的品茗空間。

ARCHITECT'S EYE

品茗間和廚房的配置可圈可點,完美地創造出和日常生活明顯切割的品茗空間。（都留）

設計師應嗜好品茗的屋主之需,特別在住屋內安排了品茗空間,還設計了一條特殊的入口動線。

來喝茶的訪客,經由茶室庭院式的走道,直接進入品茗間。居住者則可沿著盥洗室旁的走廊進入居家的廚房,然後款待訪客。

平面圖 $\frac{1}{200}$

POINT

從玄關進入室內,分成家人用以及訪客用的兩條走道。

（平面圖標示文字）
門廊、浴室、盥洗室、玄關、走道、食材室、收納櫃、廚房、走道、餐廳、品茗間、客廳

由玄關穿過好比日本茶室庭院一般的走道,即可直接通往客廳和品茗間。

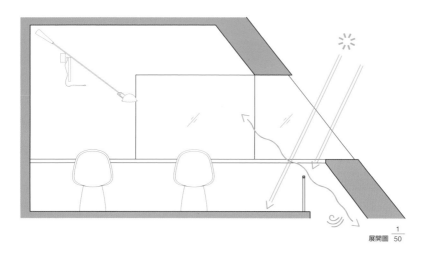

展開圖 $\frac{1}{50}$

POINT
透過緊緊接連著天花板的開口，營造超大視野的開放感。

獨享天景的書房

這間書房坐擁一整面傾斜的屋頂。玻璃窗從書桌的桌面向上直達天花板，完全不設置牆壁，形成一間朝向天空、完全開放的隱者書房。

書桌的桌板緊接在開口下緣，一路到最邊的牆角。

-空間-

綠意盎然的綠蔭書房

橫向的長窗正對著屋頂花園的綠意和樹蔭,在書房裡還能欣賞到隔壁鄰居種植的八重櫻。

屋頂花園的上方,牽連幾條稀疏鋼絲,樹藤蜿蜒,形成整片的蔓棚。

ARCHITECT'S EYE

單就空間的配置而言,這個書房頂多只能算是廊道的延伸,但是一經整合,結合了屋頂花園,立刻搖身一變,成為居住者最愛的休閒空間。(都留)

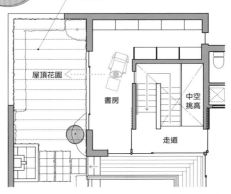

八重櫻

頂部蔓棚

屋頂花園 →

書房

中空挑高

走道

$\frac{1}{150}$ 平面圖

一棟把客廳和臥房安排在一樓的花園洋房。二樓局部規劃為屋頂花園,室內的房間則是屋主專用的書房,內部設置了藏書架和藝術品收藏櫃。

屋頂花園種植著屋主最愛的花草樹木,不僅提供賞心悅目的視覺享受,還配置了戶外用桌椅,形成家人聊天喝茶的休憩空間。

POINT 1

光線充足的南面緊鄰道路,把屋頂花園設在二樓,即不必擔心行人窺看,形成緩衝區,提高書房的隱密和舒適性。

POINT 2

在花園的外牆上切出一面L形開口,人在書房也能欣賞到隔壁鄰居的八重櫻。

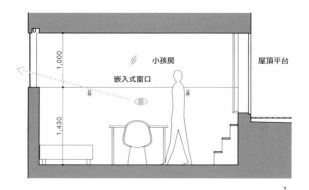

1,000

小孩房

嵌入式窗口

屋頂平台

1,430

$$\frac{1}{70}$$
斷面圖

POINT

牆壁的高度1430mm，正好是人站立時可以享受戶外風景、坐下時可以專心讀書、做事的高度。

── 空間 ──

稍高的腰牆和觀景窗

讀書、準備考試、聊天、更衣、睡覺，集合所有的活動，同時必須收納一大堆用品的小孩房，所佔用的牆面之大，往往超乎想像。

案例中，設計師把周圍的牆壁設成高一四三〇毫米的腰牆，足以包圍書書架、書桌、床舖，乃至可以在前頭張貼照片、海報。腰牆的上方則裝設了高度一千毫米的廣角開口。

取景稍高的戶外景觀，天空的比例大於地表，感覺格外新鮮。

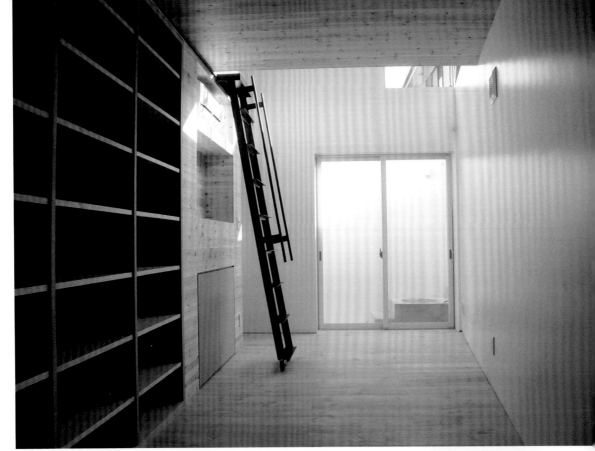

利用一座活動式鋼構樓梯，連結平面和夾層。

立體圖書館式小孩房

－空間－

一間全面鋪設了松木板的小孩房。同時也相當於屋主全家共用的圖書館，書架上所收納的書籍種類，會隨著孩子的成長日漸豐富。

由於室內的一半在地表之下，刻意透過中高挑高，從上方導入光線，採光窗的正對面則是第二間小孩房。

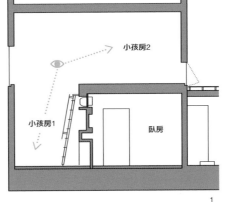

兩間小孩房共享了中空挑高的視野。

小孩房2

小孩房1

臥房

$\frac{1}{125}$
斷面圖

POINT
整體看來雖然是「一個」空間，但由於兩間小孩房的高度相差一個樓層，仍然維持了彼此的獨立性。

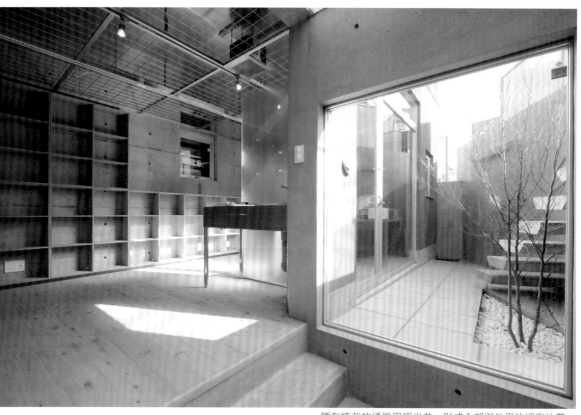

半地下工作空間

種有植栽的通風用採光井，形成內部與外界的緩衝地帶。

ARCHITECT'S EYE

藉由一塊半地下的專屬外部空間，營造出最適宜專注工作的空間。（都留）

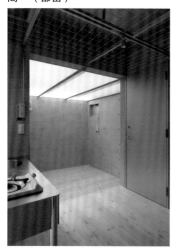

與室內緊緊相連的大面積玻璃屋頂。

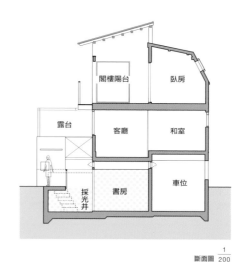

閣樓陽台　臥房

露台　客廳　和室

採光井　書房　車位

斷面圖 $\frac{1}{200}$

POINT 維持和前方道路1.3m的高低差，以便避開行人的視線。

案例中的內部空間，既毋需擔憂來自道路的視線，居住者可以專注工作，同時也保留了空間的開放，絲毫沒有封閉感。

空間雖然小，高低差、明暗對比、開放與封閉，面面俱到，堪稱一方私人的小天地。

-空間-

和外部維持連續性的辦公室

這是一個屋主住家辦公空間的案例。

首先透過一面大型的落地窗開口,把辦公室打造成和外部毫無阻隔的開放空間。

同時應屋主要求,為了不讓訪客感覺這是一個住家型辦公室,設計師特別把辦公室內的地板,設成與外部地面完全等高,也便於屋主放置心愛的重型機車。

ARCHITECT'S EYE

高度和外部平面直接相連的地板,以及直角的天花板造型,在在都提高了辦公室和外部道路的連續性。(都留)

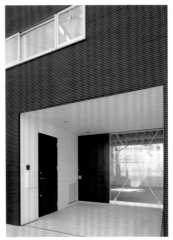

辦公室造型的入口,讓人完全感覺不到入口旁邊就是住家的玄關。

地板和外部的地面完全等高,透過沒有高地差的開口,營造內外視覺上的連續性。

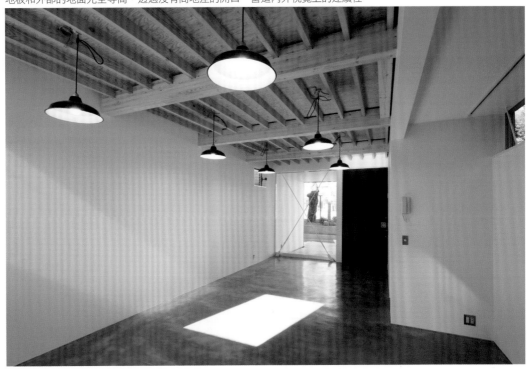

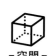
翻新後的地下遊戲影音室

原本設在屋外的樓梯被包入室內，變成貓咪的遊戲區。

原本的地下室因為雨天會漏水，室內潮濕、壁癌嚴重，無人可以久留。翻新後，將原本是漏雨路徑之一的屋外樓梯室內化，並且加裝採光、通風的天窗，解決了漏雨的問題。而這個失去作用的樓梯，變成四隻貓咪的遊戲區，不至於浪費，也是翻新工程特有的創意。

ARCHITECT'S EYE

翻新前原本兼具通風作用的屋外樓梯，塗上白漆以後，變成饒富趣味的室內裝飾，也完全滿足貓咪跳上跳下的本性。（都留）

AFTER

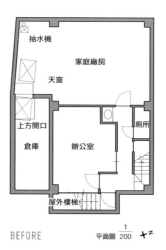

BEFORE

平面圖 $\frac{1}{200}$ ↑Z

緊緊相連、彼此延伸的住家設計

童年時，我住在國民住宅區一間3DK（註）的房子裡。三個房間、餐廳和廚房再加上衛浴，室內總面積十三·九一坪。餐廚空間三坪、一間三坪大的房間、兩間二·二五坪的小房間，所有的房間都只用薄薄的紙門隔開。紙門的存在，彷彿只是暫時性的，拉上門，看似活動的範圍縮小了，實際上心理還是可以感覺整個家是一體、每一個房間都是彼此開放的。

擺著一張書桌的小房間雖說是我的房間，但是因為每一個空間緊緊相連，我可以隨心所欲在任何地方讀書。有時候，索性就坐在家裡那段短短的廊道，度過我的閱讀時光。也因為整個家有著清楚的連續性，我的房間其實涵蓋了十三·九一坪大。

這種把臥房、書房、玄關、廊道、衛浴空間完全串連的設計，為我對「家」留下了大而寬敞的印象。照片裡的書房就設在客廳的一角，利用不同的牆面設計和一根刻意塗成深銀灰的柱子，好凸顯出書房的存在，然而就整體來看，書房和客廳仍舊是一體的。不論人在客廳或書房，都會感覺到對方是自己的延伸，關係若即若離，完全不分彼此。（都留）

註：在日本，用數字＋LDK來表示幾房幾廳。數字表示房間數，L指客廳（Living room）、D指餐廳（Dining room）、K指廚房（Kitchen）。

衛浴空間
開放感和隱密性

本單元所謂的衛浴空間，包括浴室、盥洗室、脫衣間、廁所。

浴室明顯有別於其它空間，通常採用表面帶有光澤的牆面材料，外觀美輪美奐。浴室的設計，建議採取比較積極的態度，與其將它安排在室內的深處或暗處，不如透過採光加強室內的明亮度，譬如在浴室旁邊安排一座採光井，或者把浴缸妝點成一件如水塘般裝置藝術。

盥洗室和脫衣間一般安排在浴室的隔壁，而且通常和訪客也會用到的廁所或最需要隱密性的脫衣間合併。我們的建議是，不妨把設計的重心擺在打破傳統，抱持懷疑的態度，重新發想新的格局。譬如利用一面牆壁或木板，甚至一張幕簾，隔開傳統上原本習慣合併的兩個空間。此外，盥洗設備也未必一定要集中在盥洗室裡，必要時，不妨把洗手台安排在玄關或客廳的一角。其實盥洗室不一定非得安排在浴室隔壁不可。

廁所方面，必須顧及氣味和沖水時所發出的聲響，設計時應盡量把它安排在遠離居住者進出頻繁的位置。若是非得安排在客餐廚空間的旁邊，則最好避免把門正對客廳。倘若能夠搭配一扇採光天窗，一定能夠帶給人更加舒適的使用經驗。要是再搭配一面景致優美的觀景窗，就再好不過了。不過一定要事先考量可能來自周邊的視線。

我們最常收到屋主的需求「希望泡澡的時間可以更久」「希望廁所更適合久坐獨處」等等。因此，如何讓人願意放心地留滯其中，又是浴室和廁所的另一個設計重點。

此外，衛浴空間最好能夠搭配一座室外平台或陽台，這樣鄰近的設置一定會讓居住者倍感便利。浴室和露台相連，那種如同露天溫泉的風雅不言可喻。倘若能夠為露台或陽台增添曬衣間的功能，對主婦而言，使用起來肯定更加得心應手。和露台相連的浴室，請務必記得確保良好的通風環境，這是最基本的要求。

總而言之，衛浴空間最需要的只有兩個重點：美感與功能。

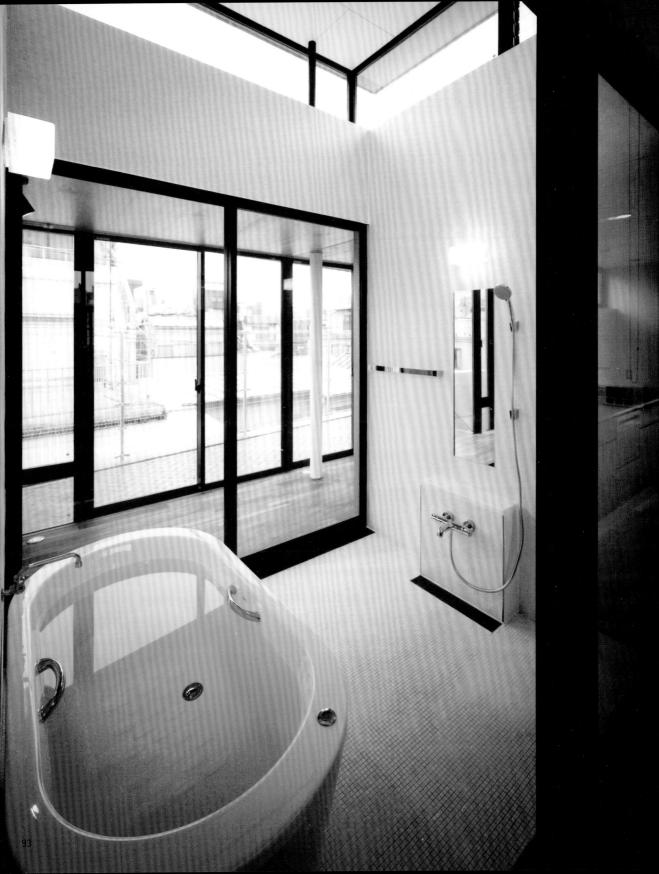

與露台相連的開放型衛浴

一間全面裝設透明玻璃的開放型浴室。從露台經過浴室到樓梯間是一路連貫的，但只要拉開洗衣機旁的拉門，就可把脫衣間及盥洗室的空間區隔出來。

露台也是曬衣場。金屬製的曬衣架是營造露台氛圍最重要的元素。

POINT
連結露台、浴室、脫衣間、盥洗室、樓梯平台，讓它們一氣呵成。

露台　　浴室　　盥洗室

斷面圖 $\frac{1}{70}$

連成一氣的衛浴空間。

ARCHITECT'S EYE
在浴缸泡澡可以解除一日辛勞，無怪乎重視浴室設計的屋主與日俱增。掌握良好的通風效果，亦有助於保持室內衛生。（長谷部）

牆上如樹枝一般的突起物，是金屬製的固定式曬衣架。

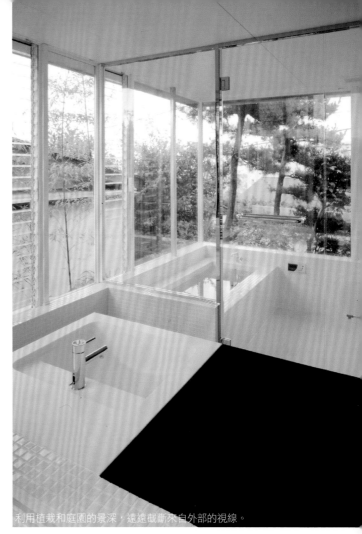

利用植栽和庭園的景深，遠遠截斷來自外部的視線。

遠遠和外部相連的通透型浴室

這是一間留下基地原有樹木並做為掩護，所設計出來的浴室空間。善用居高臨下的基地位置，把樹木視為百葉窗簾，截斷來自外部的視線，形塑出擁有戶外美景且高度開放的沐浴空間。

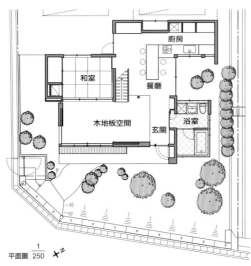

廚房

和室

餐廳

木地板空間

浴室

玄關

$\frac{1}{250}$ 平面圖

POINT
利用透明玻璃製造高度開放的浴室空間。

95

來自天光孕育而成的靜謐衛浴

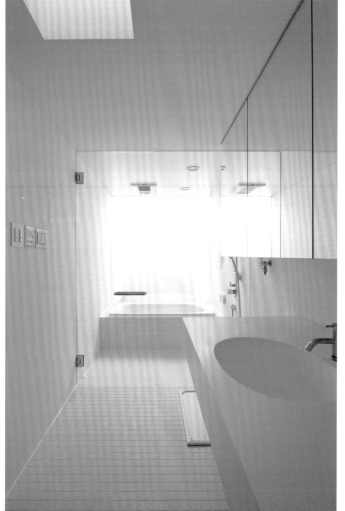

POINT

利用白牆和白色小卵石折射上方的自然光。

間接照明

鏡面收納櫃

洗臉台

浴室

小中庭

斷面圖 $\frac{1}{80}$

盥洗廁所

自由空間

浴室

小中庭

廚房

平台

光源

平面圖 $\frac{1}{150}$ Z↑

利用白色給人的潔淨印象,而設計成全白的浴室。

ARCHITECT'S EYE

透過和廁所的結合,既節省空間,也提高了衛浴空間的使用效率。小中庭的設置,不僅確保了浴室的隱密性,也具備採光效果。全白的佈局,則讓空間倍感寬敞。(長谷部)

滿溢著來自上方自然光線的空間,孕育出超乎想像的靜謐衛浴空間。

在近乎神祕的光芒籠罩下,營造出一股彷彿經過漂白一般的純白氛圍。

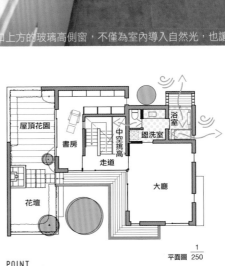

採光和通風良好的衛浴空間

一個把衛浴空間設在二樓北側的案例。在傾斜的屋頂下設置高側窗，以便取得穩定的採光和通風。打開浴室門，立刻形成三面通風的效果。

ARCHITECT'S EYE

採光和通風是住屋絕對必要的堅持。設計重點在於以建物做整體考量，而非單獨思考一個浴室而已。（長谷部）

浴室入口上方的玻璃高側窗，不僅為室內導入自然光，也讓空間感覺更寬敞。

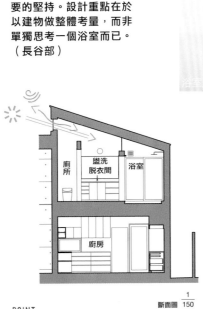

廁所　盥洗脫衣間　浴室

廚房

$\frac{1}{150}$ 斷面圖

POINT
利用斜線限制所造成的傾斜屋頂，確保採光和通風。

屋頂花園　書房　中空挑高　盥洗室　浴室

走道　廁所

花壇　大廳

$\frac{1}{250}$ 平面圖

POINT
衛浴空間最好設在光線充足、容易保持乾燥的面南位置，不過實務上，面南位置通常會以其他房間為優先考量，一般住家的衛浴空間極少設置在南面。

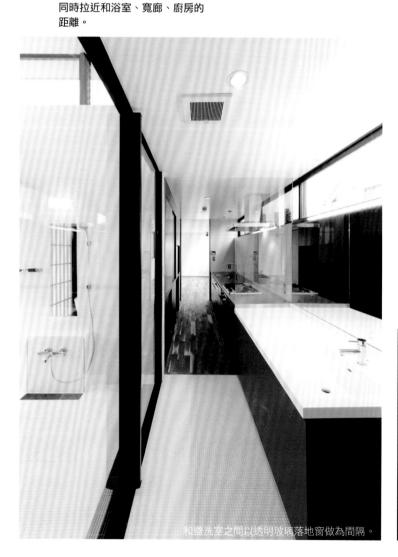

平面圖 $\frac{1}{250}$ N

POINT
把浴室安排在平面的中央,以便
同時拉近和浴室、寬廊、廚房的
距離。

住戶
主要出入口　屋頂陽台

公共樓梯
寬廊　住戶主玄關　寬廊
收納間　前廳
電梯　佛壇
收納間　臥房　客餐廳
盥洗室　廚房

和四周相連的浴室

設計師刻意把衛浴空間安排在建物的中央,藉此把浴室設定成生活的中心點,製造迴游式動線。同時透過浴室四周的走廊,拉近移動的距離,創造更為便捷的使用動線。

和盥洗室之間以透明玻璃落地窗做為間隔。

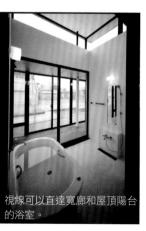

視線可以直達寬廊和屋頂陽台的浴室。

98

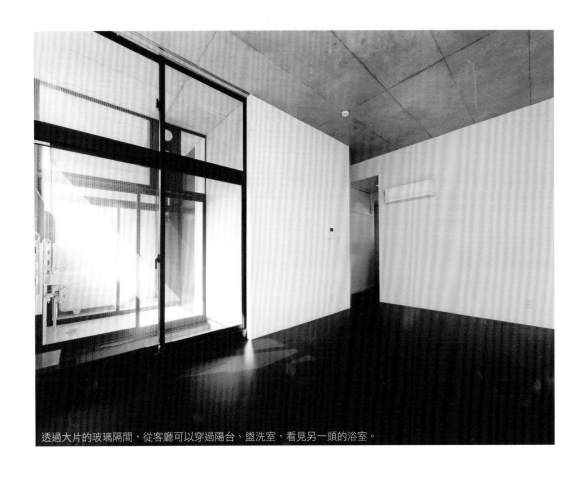

透過大片的玻璃隔間，從客廳可以穿過陽台、盥洗室，看見另一頭的浴室。

透明玻璃隔間的衛浴空間

－衛浴－

這是一幢建物裡出租空間的格局設計。浴室的隔間採用大片的透明玻璃，浴室和客餐廳之間則安排了小陽台，藉此創造室內空間的連續性和充分的採光，以及必要的隱密保護。

POINT 出租的三間住戶，衛浴空間一律採用透明玻璃隔間。

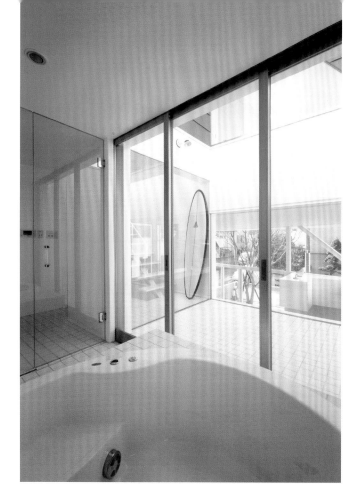

玻璃門窗可以完全收入牆壁裡。

與中庭一體如露天澡堂般的浴室

一間面對中庭的浴室。把玻璃鋁門窗收入牆壁裡，立刻形成了一間露天澡堂。中庭的對面是雙層挑高的廚房。穿過廚房的上方，可以望見庭院頂端的景致。

由於屋主泡在浴缸的視角非常有限，設計時必須精準計算出視線方位和角度。

ARCHITECT'S EYE

唯有掌握屋主的需求和天候環境的變化，才可能設計出彷若露天澡堂的舒適空間。（長谷部）

POINT

穿過中庭和廚房的上方，視線直達庭院的日本槭樹。

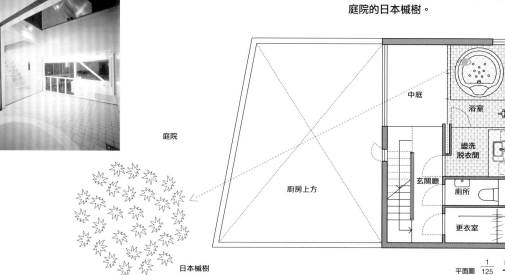

庭院

日本槭樹

中庭

浴室

盥洗脫衣間

玄關廳

廚房上方

廁所

更衣室

平面圖　1/125　N

-衛浴-

森林泉水風格的浴室

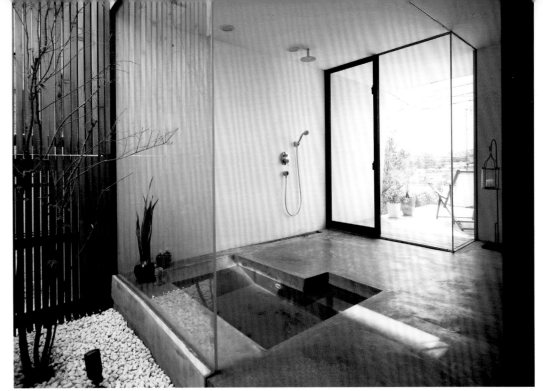

隔間完全開放的浴室空間。

ARCHITECT'S EYE

和地板使用相同材料的降板浴缸，乍看彷若一方泉水池塘。將閒置時的浴室設計成池塘廣場的創意，此發想可圈可點，令人折服。（長谷部）

這是一間去除所有隔間的無邊界浴室。

浴室空間的使用不僅時間短暫，而且必須佔用一定的面積。透過特殊的設計，即可在閒置的時候，賦予浴室如同池塘廣場一般的視覺享受。

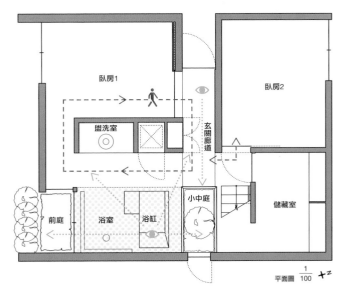

平面圖 $\frac{1}{100}$

POINT 1
去除所有界線，打造絕佳視覺動線皆無邊界的浴室。

POINT 2
透過中空挑高設計，讓視線直達屋頂。

坐擁專屬庭院的浴室空間

這是一間在上下分離式三代同堂住宅裡，位於一樓父母親使用的浴室。四周圍是混凝土牆，室內面積雖小，卻附帶了一方專屬的小中庭。

大膽縮小了面對小中庭的窗口，高度正好是坐在浴缸的視線位置。

ARCHITECT'S EYE

透過小中庭的設置，創造浴室的開放感。小中庭種植容易製造光影對比的植栽，由此可見設計師思考之細膩。（長谷部）

POINT

為了防止外來的視線，周圍用牆壁圍起來。由於這個區域並非向陽面，因此栽種了喜歡生長在陰暗處的植物，另外也設置了便於維護植栽的門。

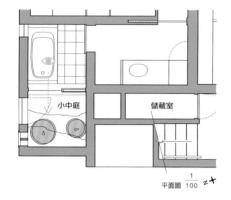

小中庭　儲藏室

平面圖 $\frac{1}{100}$

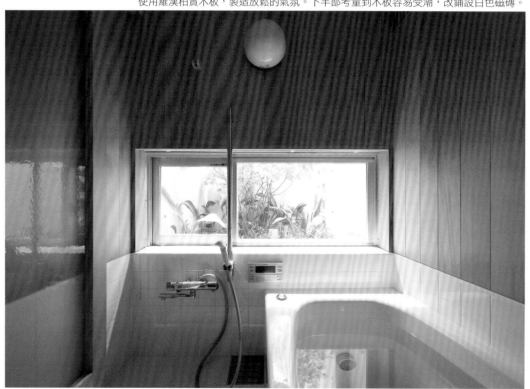

使用羅漢柏實木板，製造放鬆的氣氛。下半部考量到木板容易受潮，改鋪設白色磁磚。

擁有小中庭的開放型浴室

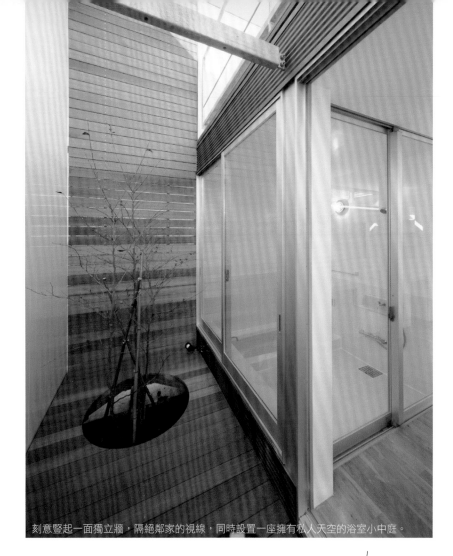

刻意豎起一面獨立牆，隔絕鄰家的視線，同時設置一座擁有私人天空的浴室小中庭。

在浴室的正前方設置一座小中庭，既提供了視覺上的綠意享受，也好讓狹小的空間更具開放感。

面對鄰宅的方向，則刻意安排了一面獨立牆，以確保室內的隱密性。

POINT 讓浴室和脫衣間也能享受到陽台的綠意。

平面圖 $\frac{1}{200}$

小中庭
浴室
更衣室
臥房
脫衣間
盥洗室
走道
自由空間
壁櫥
玄關

全面FRP施工的盥洗脫衣間和浴室

全面採用FRP材質，為浴室營造出牆面、水龍頭、浴缸整齊劃一的印象。

窗戶和鏡面也選擇了相同系列的設計款式。

ARCHITECT'S EYE

一個透過選材擴大空間感的完美案例。由於全面採用單一材質，讓浴室感覺比實際面積寬敞許多。（長谷部）

使用傳統工法建造的浴室通常費用較高，若改採防水FRP樹指（玻璃纖維強化塑膠複合材料）即可壓低成本。但是相對的，比較容易給人單調、刻板的印象。

案例中，浴室地板的防水、水龍頭牆面和浴缸，全部採用FRP材質。連盥洗脫衣間的窗口和鏡子，也選擇了相同系列的設計款式，即可維持空間一體成形的整體美。

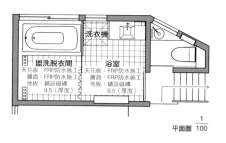

盥洗脫衣間
天花板：FRP防水施工
牆面：FRP防水施工
地板：鋪設磁磚
9.5（厚度）

浴室
天花板：FRP防水施工
牆面：FRP防水施工
地板：鋪設磁磚
9.5（厚度）

洗衣機

平面圖 1/100

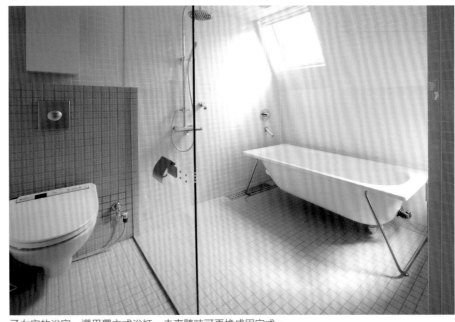

子女家的浴室。選用獨立式浴缸，未來隨時可更換成固定式。

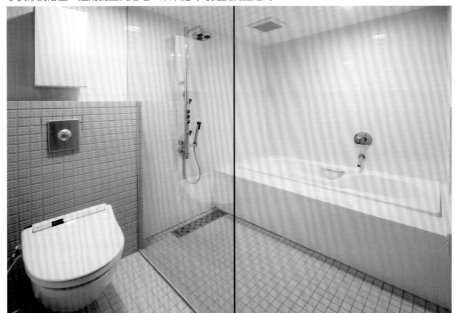

父母家的浴室。刻意加寬浴缸四周的寬度，讓年長者可以直接坐在浴缸邊。必要時也可增設安全扶手。

ARCHITECT'S EYE

設計的原始目的，即是根據居住者個別的需要注入巧思，為居住的環境增添色彩。此案例做到了這一點。透過細節的設計，才可能形塑出這般令人愛不釋手的浴室空間。（長谷部）

衛浴

根據不同世代設計的兩種浴室

一間三代同堂住宅的浴室。子女家採用較具開放性、而且成本較低的獨立式浴缸；父母家則充分考量了使用安全性，加寬了浴缸四周的寬度，讓年長者隨時可在浴缸邊坐下。

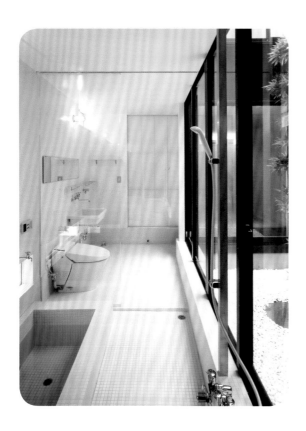

超越浴室功能與範疇的衛浴空間

　　日本人在住家內設置浴室其實是近幾年的事，並沒有多悠久的歷史。在此之前，洗澡的行為都在住家外進行，隨著建築技術的進步，為求方便，才改設在住屋之內。早期住家內的浴室，頂多只能說是一個清潔身體的空間，然而如今已經逐漸發展成一處追求舒適、解除疲勞、放鬆身心、養精蓄銳的所在。甚至進一步轉變成一處介於「休憩」和「活動」之間、轉換心情的場所。

　　因此，如今浴室不再被視為非得「閉門深鎖」的小空間，更是可以和其他空間彼此相連，為居住者帶來更多歡樂和享受的地方。事實上，說不定在室外的時候，才能享受到各種變化的趣味。

　　不過浴室畢竟必須和自己坦誠相見，個人隱私的確不容忽視。因此最適合設置室內型浴室的地點，就是和臥房之類的私人空間比鄰並排。倘若再搭配一座和戶外相連，卻又無需擔憂個人隱私受到侵犯的小中庭，或者一方類似由高牆包圍的私家陽台，不僅可以維持浴室的隱密性，更具有延伸視野的視覺效果。又或，若將整個住屋都視為私密的空間，浴室甚至可以直接和客廳相連，中間僅需安排一面透明玻璃，即可營造出毫無拘束的開放感。

　　最後，為了創造更為豐富、精彩的衛浴空間，功能方面的考量也很重要。譬如如何維持浴室內的通風乾燥、如何避免地板的溫度不至於過於冰冷、如何不讓熱水和熱氣輕易流失等等，都是浴室設計成敗的關鍵。（長谷部）

3

外圍周邊

在協調中創造
自我風格

　　這裡的「外觀」是指從大門入口所看到的住屋正面，建築學上稱為「立面」（facade）。如何讓屋主下班回家，從住屋前面的路上看到自己的家時，能夠打心裡升起一股覺得「這就我家」的滿足感，是外觀設計最關鍵的重點。不過設計時又不能因為只顧著住屋風格的表現，而忽略了和四周環境的協調性。所以在規劃外觀時，必須在住屋和街景之間取得平衡的前提下，展現屋宅本身的風格才行。

　　倘若屋主希望盡可能加大住屋的空間，通常外觀勢必取決於法規上的高度或者所謂的斜線限制。傾斜的牆壁或斜面的屋頂一多，如何將它們安排得整齊有致，便成了設計時的一大挑戰。

　　窗戶的部分，倘若讓行經的路人一看便知，這裡是廁所、那裡是浴室，不論就犯罪的預防、隱私的保護、設計的觀感，都不是件好事，因此必要時不如採用最普通的窗戶設計即可。

　　此外，為了讓居住者對自己的住屋產生更深的情感連結，外牆的部分不妨選用能夠表現住家特色的素材，譬如木材或水泥，總之切記因地、因人制宜。

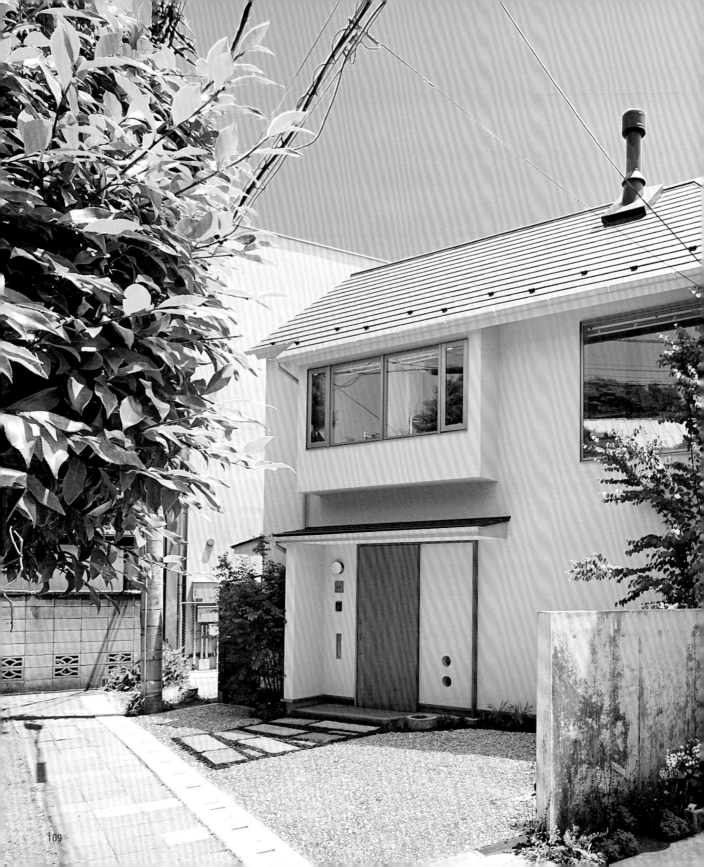

立面的陰影效果令人留下深刻印象。

弧面設計創造陰影

ARCHITECT'S EYE

窗戶是建物不可或缺的元素，不過這幢住宅讓人完全感覺不到窗口的存在，醞釀出一種近乎裝置藝術的氛圍。（村田）

刻意安排的弧面欄杆，截斷了外部的視線。

二樓陽台外牆的弧面設計，既是陽台的欄杆，又兼具一樓雨遮的功能。映在弧面的漸層陰影，不論在白天或夜晚，都賦予立面柔和生動的表情。

利用斜線限制打造極具特色的外觀

為了符合斜線限制，設計師決定採取退讓的方式保留三樓外牆的斜度。然後在退讓後所產生的縫隙上方，安裝一面天窗，提供二樓採光。同時利用縫隙射入的光線，製造三樓空間的漂浮感，進而為街道營造出一幅相當顯眼的奇特景觀。

POINT
利用三樓空間的錯置，製造缺口，導入光線。

ARCHITECT'S EYE
在嚴苛的斜線限制下，設計師透過逆勢操作的手法，巧妙地掌握了採光效果，打造出極具特色的外部景觀。（村田）

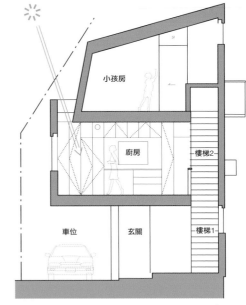

小孩房

廚房

車位　　玄關

樓梯2

樓梯1

斷面圖 $\frac{1}{125}$

從天花板邊的縫隙射入的光線，室內空間的表情時時都在改變。

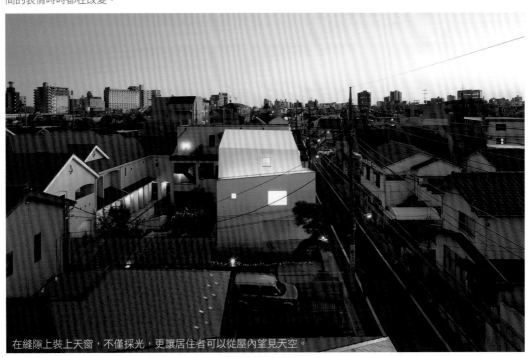

在縫隙上裝上天窗，不僅採光，更讓居住者可以從屋內望見天空。

連正門入口也往內縮，不正對道路。

ARCHITECT'S EYE

市區住屋的窗口設計，若稍有不慎，很可能降低了整棟建物的舒適感和實用性。事先仔細考察基地周邊的環境，盡量縮小開口的面積，不失為一種聰明的處置方法。（村田）

POINT 基地的四周完全被鄰宅包圍。

封閉式的外觀

當鄰宅多數的窗口都面對著建物的基地時，在不影響室內空氣流通和採光的前提下，為了確保住戶隱私，設計師斷然採取了最小面積的開口設計。

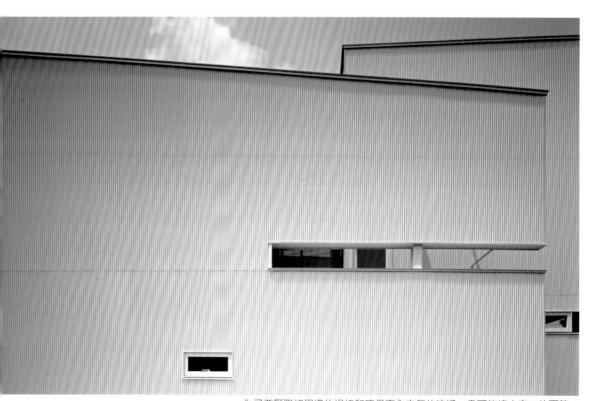

為了兼顧阻絕周邊的視線和確保室內空氣的流通，盡可能縮小窗口的面積。

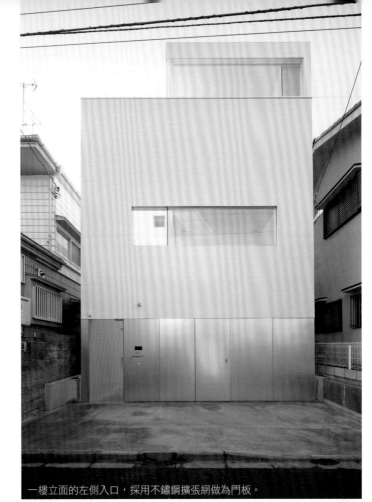

利用外牆素材打造無壓迫感外觀

一間座落在緊鄰木造住宅區的三樓住屋。

一樓部分是入口和一道面對道路完全敞開的大門。分成開法不同且各自獨立的三片門板,還包括一面無法開啟的牆壁,整個立面全部鋪設了一層冷軋板。

立面的下半部,分別採用透光和反射光線的素材,讓上半部的白色空間輕飄起來,形成一幅特殊的外觀造景。

一樓立面的左側入口,採用不鏽鋼擴張網做為門板。

敞開拉門和折疊門,室內隨即與室外完全連結。

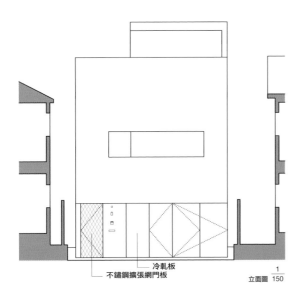

冷軋板
不鏽鋼擴張網門板

立面圖 $\frac{1}{150}$

POINT
不鏽鋼擴張網門板可以透光,
冷軋板則柔和地反射光線。

旗竿地 · 誘導式入口

走入巷道，深處的鱗片狀花板外牆隨即映入眼簾，迎接著居住者的歸來。

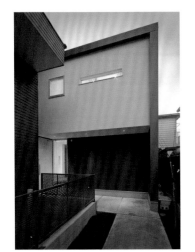

刻意把玄關門移到入口的左側，避開和道路相對，藉以維持進出時的隱密性。立面的原木牆壁和溫暖的照明，也帶給了居住者更明確的安心感受。

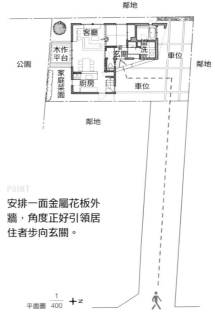

鄰地

客廳

木作平台

公園

玄關

洗室

車位

家庭菜園

廚房

車位

鄰地

鄰地

POINT

安排一面金屬花板外牆，角度正好引領居住者步向玄關。

平面圖 $\frac{1}{400}$

房屋正門如果和道路稍有一點距離，一段旗竿形巷道將是回家時無可避免的必經之路。若能試著在這條路上製造歡迎式的景觀，居住者在走進家門之前，必定心情大好。

ARCHITECT'S EYE

一個利用外牆的形狀與素材本身的特色，縮短到玄關的距離感，達成歡迎式景觀設計的典範。這樣的設計肯定更能夠勾起居住者「吾愛吾家」的情懷。（村田）

註：旗竿形巷道——日本常見的屋前巷道形式。由於住屋位處街區內部，正門與道路稍有距離，出入時必須通過一小段巷道，巷道形如旗竿，故以此名之。

有效解決旗竿地困境的底層挑空式門廊

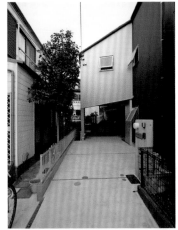

旗竿形巷道的底端設置了底層挑空式門廊。挑空的部分可以做為屋主機車停放和維修的空間。整體高度稍稍低於四周的建物,目的是為了避免可能造成通風和濕氣停滯等問題。

ARCHITECT'S EYE

要在有限的基地上設置能夠遮風避雨的停車空間,對設計師而言尤其是一大考驗。此案例透過底層挑空式設計,在通道底端創造開放的感覺,同時解決停車空間的最佳範例。(村田)

細長的道路如果直接正對著玄關門,很容易讓人產生窒悶的感覺。

案例中,設計師特別採用了底層挑空式設計,留下了原地通道的「直通到底的穿越感」,也有效解決旗竿形巷道最常見的自行車、機車停放問題。

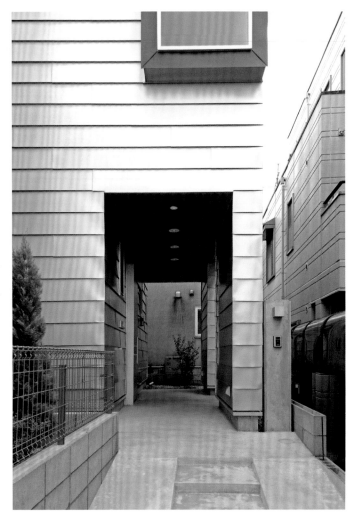

視線直接穿過鄰地、直達門廊,設置在盡頭的植栽,讓人期盼它的成長。

POINT

利用底層挑空式的通道做為自行車停車區,形成難能可貴的避雨空間。

玄關廊
玄關儲藏室　玄關
盥洗脫衣間　浴室
玄關門廊
視線盡頭的植栽

平面圖　1／125

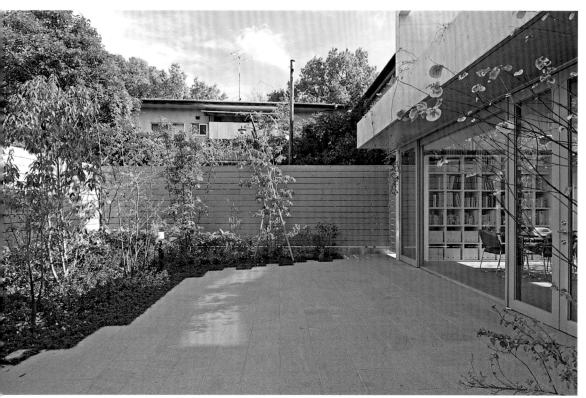

理論上，住家的庭園應該設在南邊，讓面南的客廳窗口享受庭院的風景，但是光線充足的北庭，在順著太陽光的照射下也別具風味。

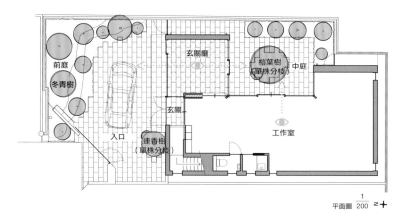

前庭
冬青樹
入口
連香樹
（單株分枝）

玄關廳
玄關
工作室

櫸葉樹
（單株分枝）
中庭

平面圖 $\frac{1}{200}$ N↑

開放視野的北庭入口

設計師刻意把這間多用途住宅的主建物往南邊挪移，再把入口庭院設在北邊。藉由石板地凸顯空間的連結性，連結南面的中庭，以及可透過玻璃窗看見兩側的玄關廳。

POINT 1
把重點放在內外空間的連結性，將中庭和入口所在的北庭，設計成風格迥異的造景，讓居住者隨處都能感受到室外的綠意。

POINT 2
在玄關廳可以同時享受到南北兩面的綠意，充分感受到與外部相連的舒適感。

和停車空間融為一體的正門入口

一幢將東西向狹長的基地切割成三區塊的住宅。西側面對道路，設為正門入口和車位。同時在有限的空間中，四處種植不同植栽，以便融入充滿綠意的周邊環境，營造更為開放的氣氛。

POINT
在寬敞的門前空地上，利用石板的排列製造節奏感，避免設計的單調，明快並清楚表現入口和停車空間的存在感。

石縫間種植的是強韌、耐踩的麥冬草。

利用樹形瘦直的花梨木和沿壁攀爬的卡羅萊納茉莉（法國香水樹），做為與鄰地之間的區隔。

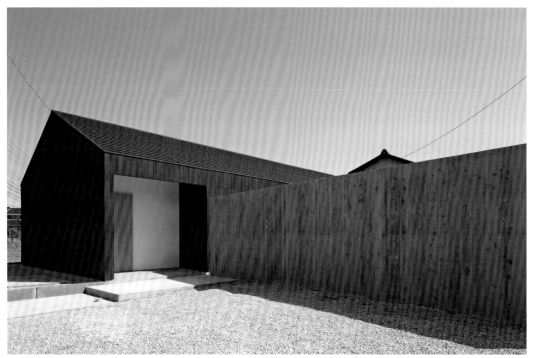

限制開口 以凸顯外觀美

和建物外牆相互呼應的杉木紋清水混凝土圍牆，為原本單調的混凝土牆面增添了獨特表情。

入夜以後，出入口的燈光形成極為溫馨的畫面。

ARCHITECT'S EYE

設置開口的好處是，可將室內的生活向外延伸，而限制開口的優點則是，突顯出建物本身的造型美。（村田）

一個擁有雙坡屋頂、造型極簡的外觀設計案例。除了刻意減少開口以外，還利用燒杉外牆和杉木紋清水混凝土圍牆打造獨特的表情。

入夜後，打開正面出入口唯一的燈光，形成燈籠一般的畫面，讓人一看終身難忘。

立面圖 $\frac{1}{130}$

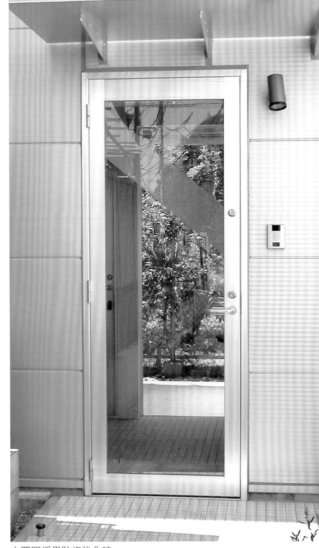

-外觀-

為門前通道導入鄰地的綠意

一戶建在槌頭狀基地的狹小住屋。槌頭的柄部是門前通道，隔著建物的另一端是一片公園綠地。建築師試圖避免住屋截斷通道原有的視野。

最後決定利用一扇玻璃門，保留住對面公園的景致，也借用公園的綠意，成功營造出有如自家中庭的視覺感受。

ARCHITECT'S EYE

如何維持和四周環境的連結，尤其是狹小建物外觀設計上的一大重點。此例僅藉著一扇玻璃門，不只製造了內外連結，也為自家形塑出一片比實際更深、更美的景觀視野。（村田）

玄關門採用防盜強化玻璃。透過玻璃，對面的公園綠意清晰可見。

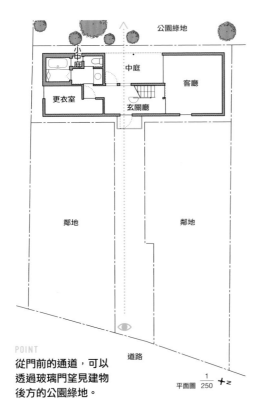

公園綠地

小中庭
更衣室
中庭
客廳
玄關廳
玄關廳

鄰地
鄰地

道路

POINT

從門前的通道，可以透過玻璃門望見建物後方的公園綠地。

平面圖　1/250　↑Z

把玄關門設為玻璃門，局部保留了通道原有的視野。

在短距離中營造多變的入口門廊

儘管擁有三十坪大的基地面積，一旦加入了主庭院、停車場、入口門廊，怎麼樣也無法再拉大道路至玄關的距離。因此，設計師極力增添外觀的變化，避免外表過度單調。

POINT 1

為避免通道給人狹窄感覺，放棄圍牆的設置，改藉由地面的設計和重點配置植栽的方式，創造獨立的空間感。

POINT 2

臥房和浴室都能享受到庭院綠意。創造從玄關即可望見庭院的視覺穿透性通道。

基地位在鎌倉特有縱橫交錯的小徑邊。

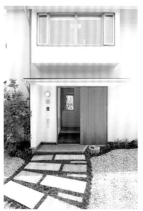

走過由草皮包圍的御影石板進入玄關，視線可以立刻穿越主臥房望見對面的主庭院。

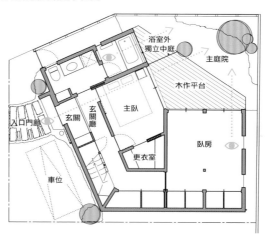

浴室外獨立中庭
主庭院
木作平台
入口門廊
玄關
玄關廳
主臥
臥房
更衣室
車位

平面圖 $\frac{1}{175}$

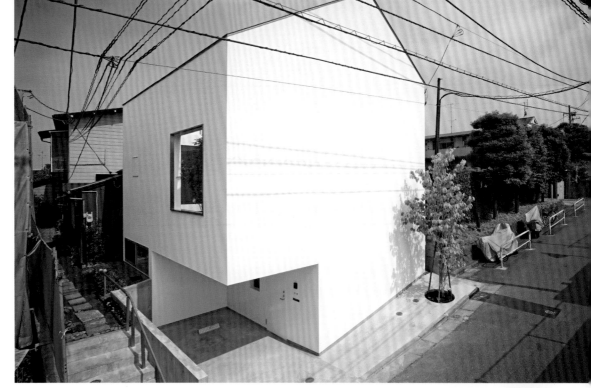

坐擁中庭 的雙坡屋頂住宅

從屋外清晰可見二樓中庭的植栽。

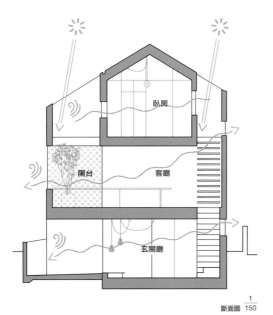

斷面圖 $\frac{1}{150}$

圖中標示：臥房、陽台、客廳、玄關廳

POINT

客廳向外部敞開，中間夾著一塊由三面圍牆包圍的陽台中庭。

ARCHITECT'S EYE

儘管對外窗數量屈指可數，外觀上也簡單樸素，但是由於中庭的設計和內部的採光，卻讓室內窗明几淨，單從外觀就能想像居住者身在其中的舒適和快意。（村田）

一間位在住宅密集區，對外封閉且坐擁二樓中庭的雙坡屋頂住宅。中庭設有一面無玻璃窗口，中庭的綠意從窗戶開口清晰可見。中庭的內側是客廳，中庭彷彿是客廳對外的緩衝區，即使不裝設窗簾，也無需擔憂外部的視線。

外觀上十足呈現居住者充滿活力的生活氣息。

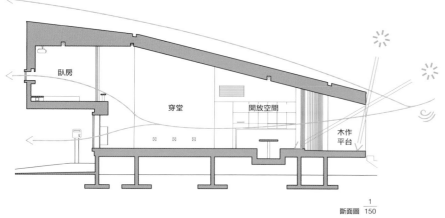

臥房

穿堂

開放空間

木作平台

斷面圖 $\dfrac{1}{150}$

坐擁田園風景並與環境融合共生

一個和四周遼闊的田園景致相互融合的外觀設計。

大大的屋頂直接迎向當地特有的南面強風，透過雨遮把氣流引進室內，並且依據正面向外望見的風景，調整建物的高度。先將地板調升至與庭園、菜圃的植栽同高，接著才訂出雨遮和正面開口的尺寸。

ARCHITECT'S EYE

大器的設計手法，不僅呼應了周邊環境，也充分留意到各部細節，兼顧了室內通風和戶外取景。正面平台的舒適感不言可喻。（村田）

黑色的外牆凸顯了草坪的青綠和天空的蔚藍。

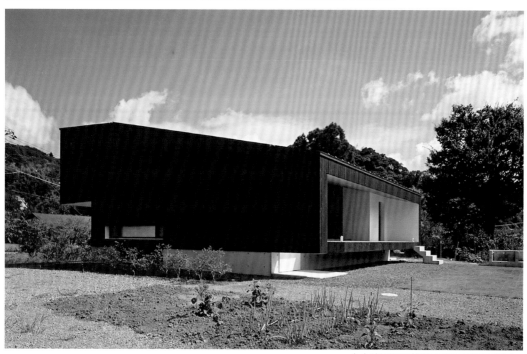

大大的屋頂直接迎向來自南面的強風。

透過限縮效果減輕壓迫感

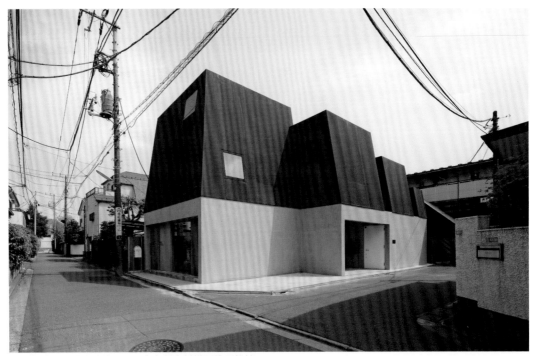

採用耐候鋼打造的外牆，展現出多種素材搭配的可能性。

ARCHITECT'S EYE

案例中採用了一般住屋極少使用的耐候鋼。分段和限縮的手法，讓人清楚感受到設計師將質地強烈的存在感融入四周環境的意圖。（村田）

POINT 1

利用空間分段和逐漸限縮體積的手法，凸顯遠近透視的效果。

POINT 2

透過角度的調整，進一步強調遠近的透視感。

設計師在此刻意採取了連續式的空間分段，以及逐漸限縮體積的手法。

為了凸顯遠近透視的效果，把設計的重點從高度轉為深度，拉長景深，以便減輕屋頂可能帶來的壓迫感。

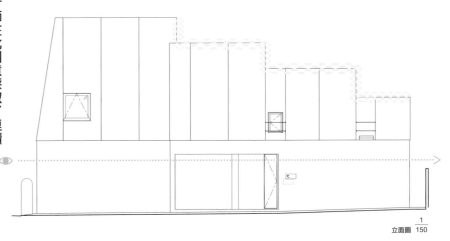

$\frac{1}{150}$

立面圖

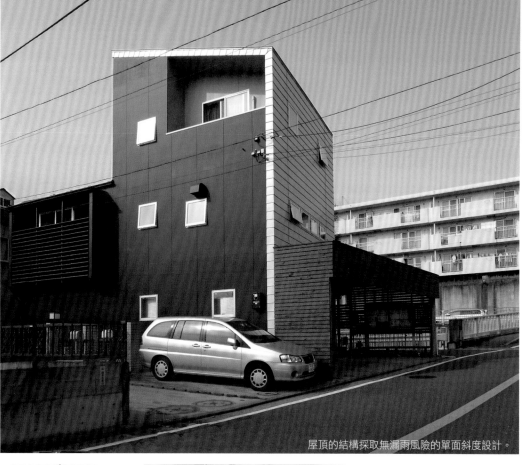

屋頂的結構採取無漏雨風險的單面斜度設計。

根據現有結構重新拉皮的老屋翻修

一個解決漏雨困境和加強耐震強度的翻修案例。漏雨的主因，推測是源自於過去多次的擴建所造成的凌亂外觀。

屋頂的部分，設計師根據建物原本的外型重新拉皮，創造簡約的外觀。在預算有限的情況下，將現有的結構極大化，整合成一幅兼具設計感和簡約風格的外觀造型。

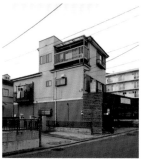

翻修前屋頂的結構凌亂複雜，正是漏雨的主因。

翻修後的客廳，拆除天花板，直接呈現出原本不見天日的橫樑結構，形成渾然天成的室內景致。

ARCHITECT'S EYE

使用相同的素材凸顯出倒L形的屋頂和外牆，有效地整合了外觀設計的兩大重點。結構上幾乎和翻修前無異，卻刷新了原本給人的凌亂印象。（村田）

引景入室，增添生活情趣和色彩

住屋設計的重點，應該在於如何建立「內外的連結」。譬如從客廳可以望見天空或庭院的景致，將外部的元素導入室內，增添「生活」的情趣和色彩。當然，耐震和節能等等的基本需求也是不容忽視。然而，「生活」的本質畢竟並不僅止於此。

照片中的住家，面對庭院的陽台上方，蓋了一層帶著天窗的屋頂，此區域稱為「有蓋平台」（covered deck）。最右邊的門，裡面是一間「遠離主要空間」的嗜好間，必須穿過這個陽台才能進入。坐在陽台專門訂製的木作桌椅邊，正面映入眼簾的是庭園扶疏的綠景，轉過身來則看得見廊道的另一片綠地。

陽台儘管只是生活動線中的一小塊「過渡空間」，但是不妨將它設計得稍微大一點，然後搭配桌椅、加上屋頂，再利用牆壁隔間的效果，適度形塑出擁有特殊視野的空間，更積極加強居住者走向戶外的動力。如此一來，便營造出原本待在封閉的室內所難得享有的生活滿足感和豐富性。（村田）

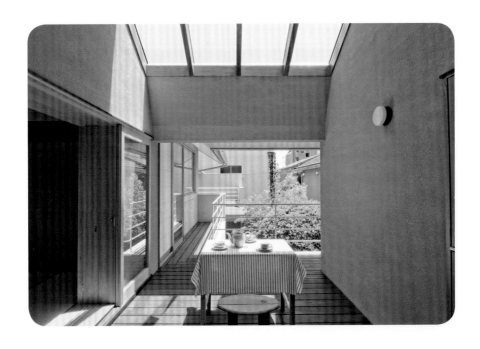

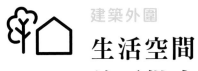

生活空間
並不僅止於
室內

　　所謂「建築外圍」，指的是從基地外的道路、基地邊緣的大門口，到主建物玄關之間的入口門道、庭院、平台、車庫，還包括樓上的陽台、屋頂花園等等。設計住屋的時候，建議不要只顧慮室內生活空間，最好也能充分善用外圍可能帶來的好處。

　　寬敞的入口門道，有助於提升街道景觀，不過倘若基地本身不大，硬是加大門道，反而限縮了室內的面積。但是為了保留室內面積而縮小門道，不如索性省略門道，也是一種營造整體觀感的手法。或者不妨把外圍道路到玄關短短的距離視為門道，不設圍牆，而是利用低矮的植栽建立和基地之間的連結，加大室內的空間感和視線距離。圍牆容易造成死角，選擇開放式設計，實際上反而對防盜和住屋的安全性更有利。若是非搭建圍牆不可，建議採用不鏽鋼打洞板做為圍牆材質。

　　庭院和平台方面，通常可以把它們視為客廳的延伸。透過（將室外）「室內化」的手法，即可為室內的重心——客廳，創造出更為寬敞、充滿綠意的舒適空間。如此一來，即可同時兼顧室內和外圍，達成實質的整體設計。此外，屋頂花園不妨設置在靠近道路的一邊，獨樂樂不如眾樂樂，對於街區和街坊鄰居也是具體的貢獻。

　　另外，關於植栽的預算，一般來說，大概佔工程總預算的百分之五，若包含屋頂花園，則約為百分之七。經驗告訴我們，單株分枝的樹種最適合小庭院種植，譬如光臘樹、日本紫莖、雞爪槭等等。它們的枝葉密度適中，而且透光又通風。

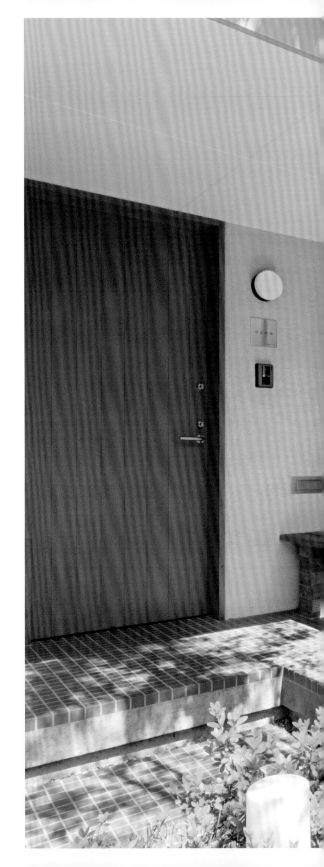

陽台因為雨遮罩頂，而形成如同屬於室內的空間。

<div style="float:right; text-align:right">

-外圍-

打造半露天式的陽台空間

</div>

ARCHITECT'S EYE

半露天式的空間讓人心曠神怡。
住屋的內外連結固然重要，若能
在內外之間安排一方類似過渡空
間，所連結出的景致勢必更加豐
富多變。（村田）

透過大面積的雨遮，把陽台轉變成近
乎室內空間。陽台全開式的開口則營造
出一塊寬敞的過渡區域，既屬於內、又
屬於外。

這塊過渡區域，恰好兼顧了隱居室內
的安心感和身處室外的開放性，堪稱最
道地的舒適空間。

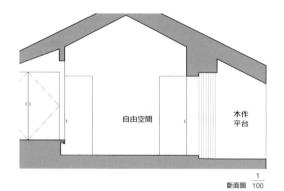

自由空間	木作平台

斷面圖 $\frac{1}{100}$

平面圖 $\frac{1}{200}$　N

小中庭	浴室　盥洗室	和室	儲藏室	衣帽間
玄關廊　廚房		自由空間	臥房	主臥
門廊　儲藏室			木作平台	

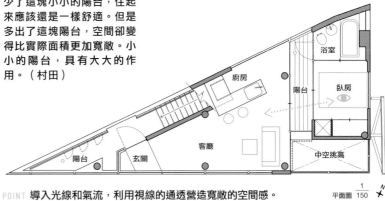

少了這塊小小的陽台,住起來應該還是一樣舒適。但是多出了這塊陽台,空間卻變得比實際面積更加寬敞。小小的陽台,具有大大的作用。(村田)

浴室

廚房

陽台

臥房

客廳

陽台

玄關

中空挑高

POINT 導入光線和氣流,利用視線的通透營造寬敞的空間感。

平面圖 1/150

製造透視以創造寬敞

- 外圍 -

這是一棟做為出租、自住兩用住宅裡,位於三樓出租的空間內部設計。刻意在臥房和客廳之間設置一處陽台,既可導入光線和氣流,也能創造出寬敞的空間感。

為了隱藏陽台上方的橫樑,橫樑上貼了一層不鏽鋼鏡面薄板。客廳的鋼骨柱子則焊貼了一層氧化鐵外皮。

從客廳也能望見臥房的動靜。

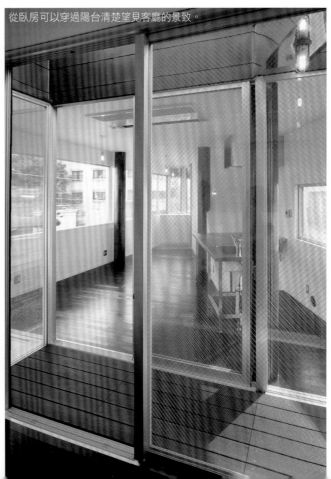
從臥房可以穿過陽台清楚望見客廳的景致。

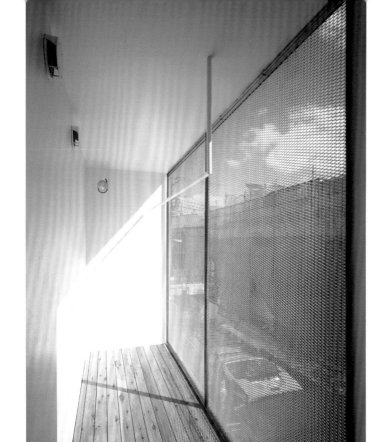

利用不鏽鋼擴張網隔絕來自下方的視線，避免衣物被外人看見。

-外圍-

樸實無華的曬衣陽台

雙薪家庭尤其需要不愁颱風下雨的曬衣區。

必要的曬衣鐵件採用簡單的設計款式，陽台和盥洗室的地板則鋪設色澤統一的原木地板，讓曬衣間不再只是曬衣間，更是一處可以擺張椅子、小憩的舒適空間。

POINT

脫衣、洗衣、曬衣，根據衣物清洗的動線安排格局。

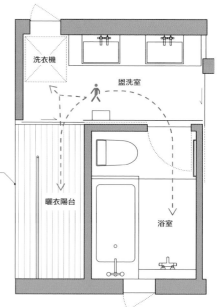

不鏽鋼擴張網

平面圖 $\frac{1}{60}$ ＋z

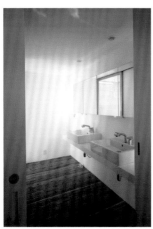

盥洗室的光線由曬衣陽台導入。

ARCHITECT'S EYE

曬衣間的設計尤其要留意日照的角度，以及避免外來的視線。單純的設計手法是最佳的解決之道。（村田）

130

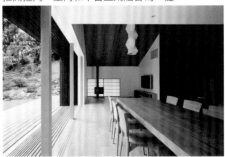

設計師特別在室內和庭院之間安排了一方寬敞的平台。

室內和庭園之間那段緩緩的高低差，更提升了內外一體感。


1. 設計師特別在室內和庭院之間安排了一方寬敞的平台。
2. 室內和庭園之間那段緩緩的高低差，更提升了內外一體感。



-外圍-

連結內外創造一體感的平台空間

木作平台　　庭園

$$\frac{1}{150}$$
斷面圖

ARCHITECT'S EYE

敞開面對一片寬敞平台的大開口，創造內外連結，是此案例的關鍵。亦即將生活空間朝外部延伸。（村田）

推開拉門，室內和平台立刻融合為一體。

整個結構設計舒緩地串聯室內和戶外。

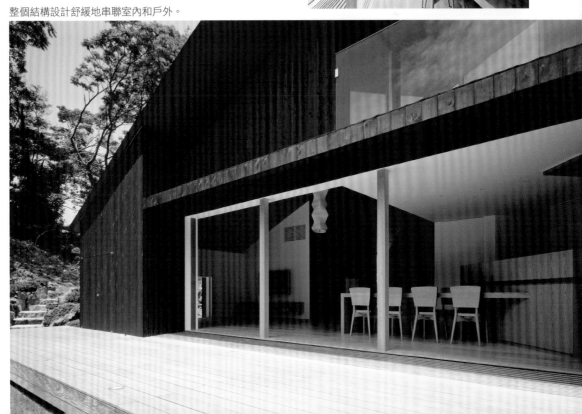

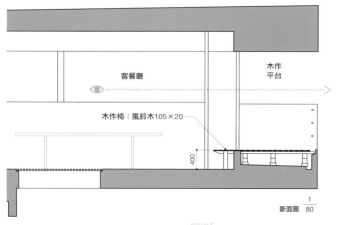

客餐廳

木作
平台

木作椅：風鈴木105×20

400

斷面圖 1/80

平台的高度，一般來說，不是和室內地板同高，就是比地板稍低一些，不過這個案例中的平台卻刻意架高了四○○毫米，居住者可以沿邊坐下，變成木椅。

放置幾片坐墊，圍成一圈、輕食聊天，不放坐墊直接躺臥、聽風看雨，是設計師事前模擬的平台用途，家中地板功能的自由度完全超乎想像。

POINT
室內矮牆的高度向外延伸到平台，凸顯空間的連續性。

ARCHITECT'S EYE
不難想見坐在平台上閱讀書報時的愉悅和平靜。僅僅在高度上稍做修飾，即可改變人的生活和行為。（村田）

從平台最遠可以望見大海。

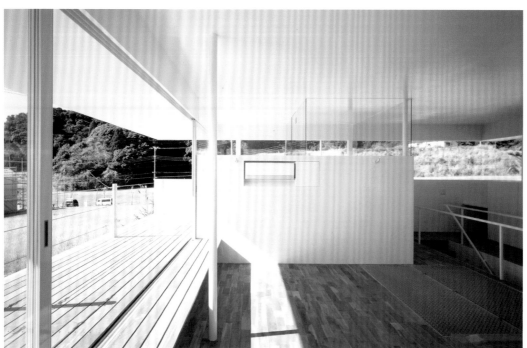
鋁框落地門可以完全收入浴室側邊，以4500 mm的大開口向外延伸。

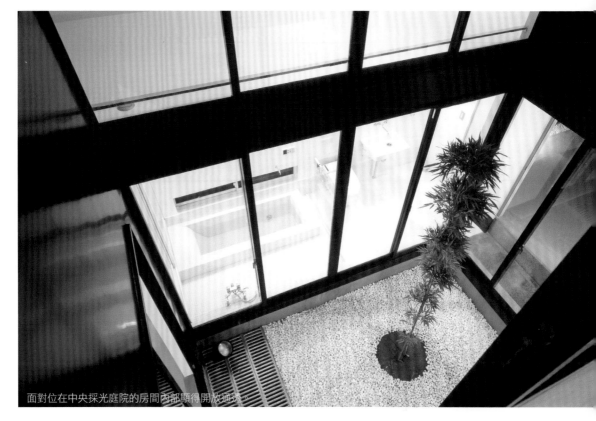

面對位在中央採光庭院的房間內部顯得開放通透。

向內開放延伸的封閉式外圍設計

因基地位在無法向外開放的密集住宅區，全面圍上牆壁，中央則設置採光庭院。設計師把整個空間視為一個大套房，從入口到二樓的客廳，一路視野極其寬敞，所有的房間也因為面對中庭，採光效果絕佳。

ARCHITECT'S EYE

以中庭做為設計的核心，缺點是每個房間會變成狹長形，不過由於視線可以穿過中庭，清楚望見對面的房間，缺點反而成了優點，換得比實際面積更多的寬敞、明亮和開放感。（村田）

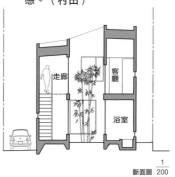

門廊　玄關

臥房　　中庭　　工作室

浴室

平面圖 $\frac{1}{250}$　N

走廊　　　　客廳

浴室

斷面圖 $\frac{1}{200}$

POINT
房間安排在中庭四周，創造明亮
通透的空間氛圍。

POINT
中庭的高度直達屋頂，
形成一座採光井。

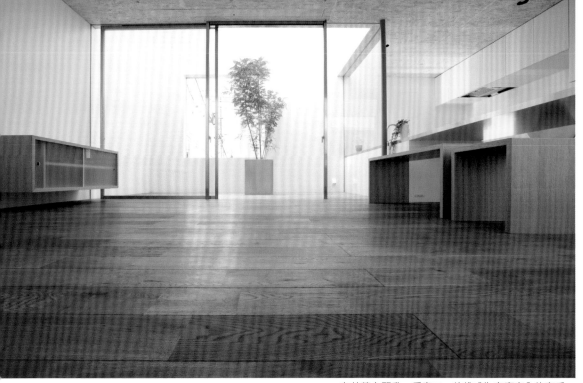

在外牆上開啟一扇窗口，彷彿成為客廳室內的窗戶。

轉化陽台中庭為客廳的一部分

為了營造更舒適的外部空間而設計的半露天式中庭陽台。

ARCHITECT'S EYE

為了更有效連結內外，除了統一材質外，還特別選用造型樸實的細框落地門。兩處空間的邊界設計，是連結時的重要關鍵。（村田）

POINT

為了防水，中庭陽台的地面較室內稍低，但是鋪設了實木地板以後，地板則形成和室內同高。

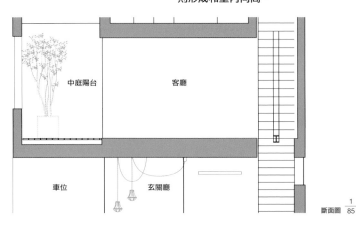

中庭陽台　客廳

車位　玄關廳

斷面圖　$\frac{1}{85}$

陽台的地面鋪設實木地板，色調盡可能和室內一致。

地板的高度也和室內同高，以便製造感官上的連續性，讓陽台和客廳同屬一個空間。推開玻璃門，立刻形成一處半露天式的舒適空間。

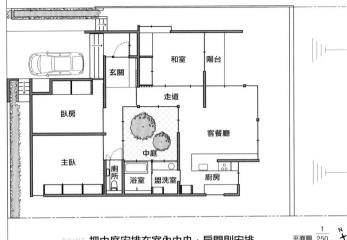

POINT 把中庭安排在室內中央,房間則安排在中庭四周圍的平面設置。

平面圖 1/250

ARCHITECT'S EYE

中庭的面積雖然小,卻足以隨時提供足夠光線給周圍的房間。透過這塊小空間,充分掌握了屋內的視線,提高了所有房間的舒適性。(村田)

-外圍-

兼具隔間和連結功能的中庭

一方面兼顧居住者的動線和視線,一方面利用中庭四周的開口,連結屋內所有的房間,同時也自然地連結了屋內的私領域和公共空間。

餐廳廚房的一景。

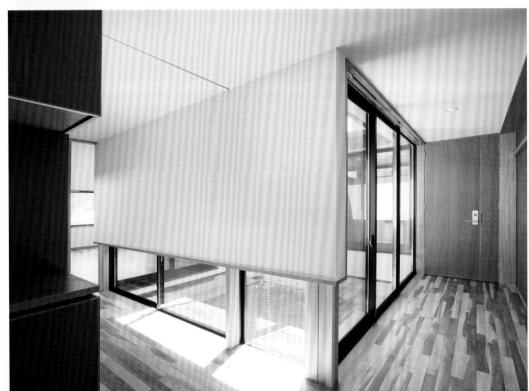

135

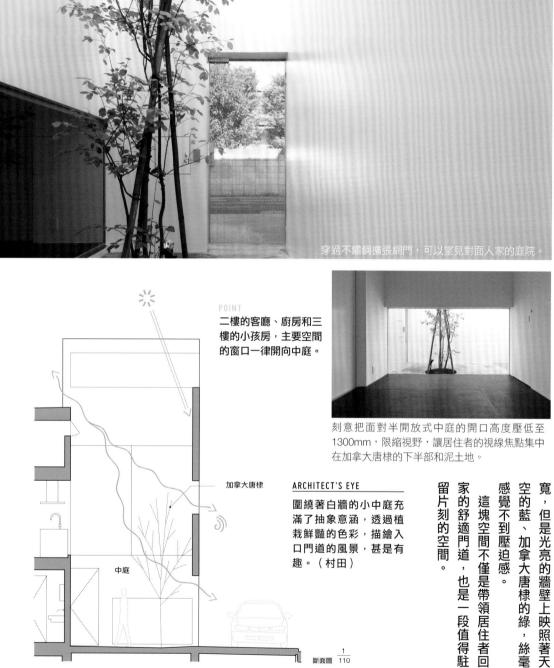

穿過不鏽鋼擴張網門，可以望見對面人家的庭院。

POINT
二樓的客廳、廚房和三樓的小孩房，主要空間的窗口一律開向中庭。

刻意把面對半開放式中庭的開口高度壓低至1300mm，限縮視野，讓居住者的視線焦點集中在加拿大唐棣的下半部和泥土地。

加拿大唐棣

中庭

$\frac{1}{110}$
斷面圖

ARCHITECT'S EYE
圍繞著白牆的小中庭充滿了抽象意涵，透過植栽鮮豔的色彩，描繪入口門道的風景，甚是有趣。（村田）

界於不鏽鋼擴張網門的這一側到玄關之間，是入口門道和一座中庭。

門道和中庭不大，只有二米寬，但是光亮的牆壁上映照著天空的藍、加拿大唐棣的綠，絲毫感覺不到壓迫感。

這塊空間不僅是帶領居住者回家的舒適門道，也是一段值得駐留片刻的空間。

-外圍-

保留植栽
傳承原屋記憶

翻修前原有的柿子樹維持在原本的位置，其他原有植栽則根據翻新後的配置重新移植，打造更具舒適氛圍的庭院。建物呈L形圍住庭院，建物中另設有一座花園，整個空間隨處可見綠色風景。

保留原有植栽的主要目的是為了尊重屋主對原屋的記憶，設計時若能顧及屋主對原屋的特殊感情，是再好不過的事。

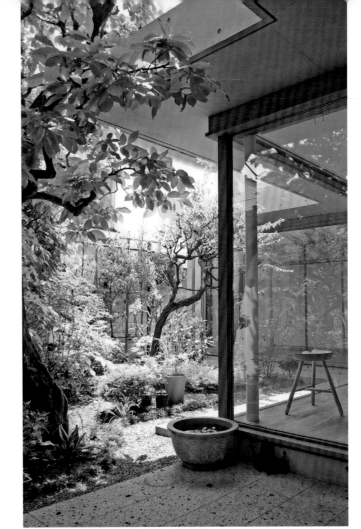

從客廳可以穿過大片的玻璃窗望見庭院景致，左手邊是棵柿子樹，主建物即是根據這棵樹的位置而安排的。

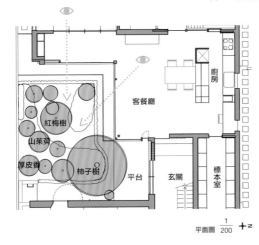

平面圖 $\frac{1}{200}$

廚房

客餐廳

紅梅樹

山茶葵

厚皮香

柿子樹

平台

玄關

標本室

POINT 1

窗口一律以嵌入式玻璃為主，以便居住者享受到更多的庭院景致。

POINT 2

一樓的庭院以翻修前原有的老樹為主角，更容易打造出整體舒適氛圍。建物中另設有一座屋頂花園。屋頂花園則以草本植物為主角，刻意營造和庭院不同的氣氛。

137

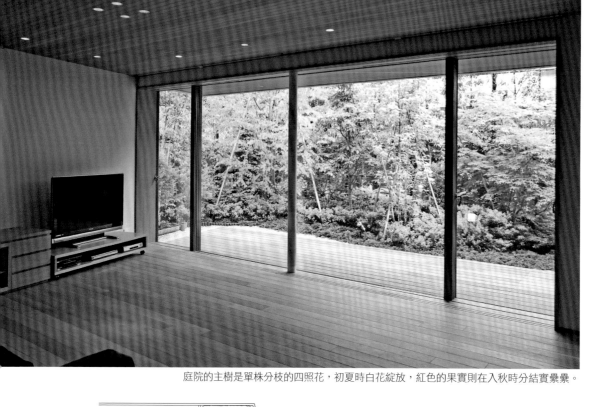

由基礎設置和裝飾組成的庭院設計

庭院的主樹是單株分枝的四照花，初夏時白花綻放，紅色的果實則在入秋時分結實纍纍。

POINT 1
選用植物圍籬做為遮蔽周邊雜物的基礎設置。

POINT 2
以基礎設置的圍籬做為庭院背景，而後整合庭院中的其他植栽。

要想打造優美的庭院景致，除了必須遮蔽周邊雜物和保護內部隱私，還要選擇會隨著季節變化的樹種。

前者是基礎設置，後者裝飾。因此植栽種類也應根據不同目的進行選擇。譬如由近而遠，從草皮、灌木到大樹，依序鋪陳。留意每一處細節的配置，才能營造出案例中在都會區裡所無法想像的茂密庭院。

餐廳

廚房

客廳

木作平台

四照花
（單株分枝）

楓樹
（單株分枝）

連香樹
（單株分枝）

平面圖 $\frac{1}{200}$

138

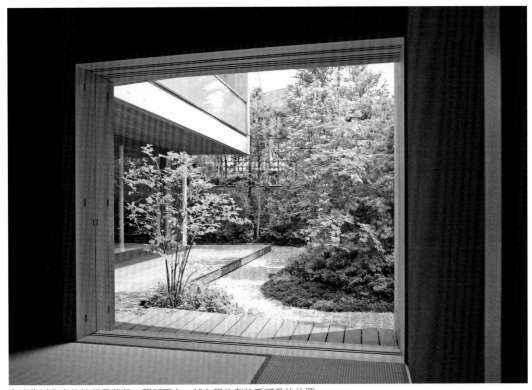

平面圖 $\frac{1}{200}$

POINT 1

主建物將庭園圍成L形，讓和室望向L形較長的一邊時，更具「庭院深深」之美。

POINT 2

藍莓種在客廳與和室的中間點，以便居住者享受收成的樂趣。

POINT 3

楓樹種在靠近和室的一邊。

平面圖標示：玄關、玄關廳、木作平台、和室、藍莓、四照花（單株分枝）、連香樹（單株分枝）、楓樹

-外圍-

與和室融為一體的庭院

要想打造優美的庭院景致，如何連結內外也是設計的一大重點。透過可收納或全開式的門窗，將內外融為一體，是眾多連結手法中的一種。和室的部分，由於視線的重心較低，距離地面較近，更容易達到連結的目的。

不妨想像一下，在案例中這幢居宅裡午睡，會是怎麼樣的心境？是舒適、忘我，還是壓迫、緊繃？

左邊靠近和室的植栽是藍莓，緊鄰平台，就在居住者伸手可及的位置。

沿著庭院蜿蜒的平台

基地的方位斜斜地偏向南方。設計師利用斜向的設計，賦予空間的連結性，以便採光。

伴隨著基地傾斜的方向，設計師再透過一條蜿蜒寬敞的平台，創造跨越內外的迴游動線，並且在平台邊設置多處出入口，為孩子們提供了一處絕佳的遊戲場域。

庭院中鋪設草皮，提供孩子們嬉戲的空間。平台的木材材質，是耐久性極佳的南洋櫸木。

POINT 1
寬敞的平台邊設有多處出入口。

POINT 2
利用跨越內外的迴游式平台達成視覺、動線和空間連結等三項目標。

POINT 3
基地的方位偏向南方45度角，室內一整天都可採光。

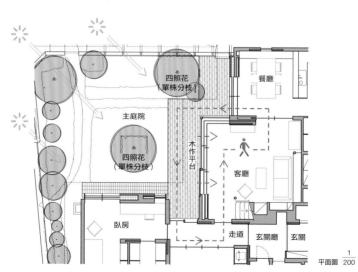

四照花
單株分枝

餐廳

主庭院

四照花
單株分枝

木作平台

客廳

臥房

走道

玄關廳

玄關

平面圖 $\frac{1}{200}$

連結客廳和中庭的平台設計

一棟以U形包圍中庭的花園洋房。客廳和臥房之間隔著中庭彼此相望，中庭的主樹四周鋪設了木作的地板平台。平台成為室內地板的延伸，讓居住者在感官上充分感覺如同置身在綠色的詩意之中，達成絕佳的內外連結效果。

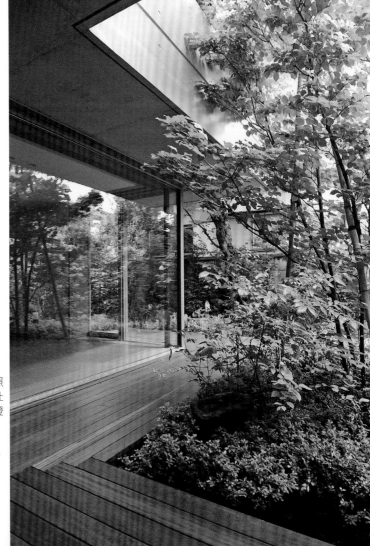

POINT 1
選擇植栽時要特別留意植栽本身的型態，好讓整棟U字形花園洋房都能享受到優美的樹形景觀。

POINT 2
為了達成內外的連結性，窗口的造型盡量樸實簡單。

平面圖 $\frac{1}{200}$ N↗

主庭院

四照花
（單株分枝）

客廳

臥房

餐廳

走廊

衣帽間

主樹選擇了單株分枝的四照花，下方的植栽採用小葉杜鵑和藍莓，再把舊屋的石燈籠充當中庭的鳥池（註）。

註：鳥池（バードバス）——在庭院或花園中，供鳥喝水、戲水的盆形裝飾物。

中庭裡栽種著單株分枝的日本紫莖，和下方萊姆綠的粉花綉線菊，造型簡約樸實。

覆蓋中庭的平台

在覆蓋著原木地板的中庭裡，日照會隨著時間的改變，而在平台上產生各式不同的空間表情。

穿過樹木流洩而下的陽光和樹蔭搖曳，也讓人百看不厭。儘管中庭空間不大，欣賞庭院豐富的表情，照樣是居住者生活中的一大享受。

POINT 1

把中庭視為室內的延伸，內外連結，創造一體感。

POINT 2

由於主建物周圍三面是鄰宅，一面是牆壁，不如利用圍牆把四面包圍起來，加倍凸顯出中庭和室內之間的連結。

POINT 3

加大北側樹蔭下的平台面積，創造一處足夠放置椅子和茶几的休閒空間。

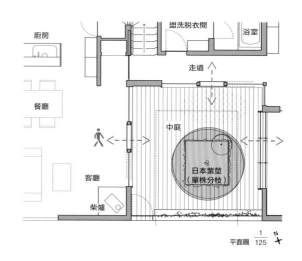

廚房
餐廳
客廳
柴爐
盥洗脫衣間
浴室
走道
中庭
日本紫莖
（單株分枝）
平面圖 1/125
N

和外部緩坡完全串聯的設計手法

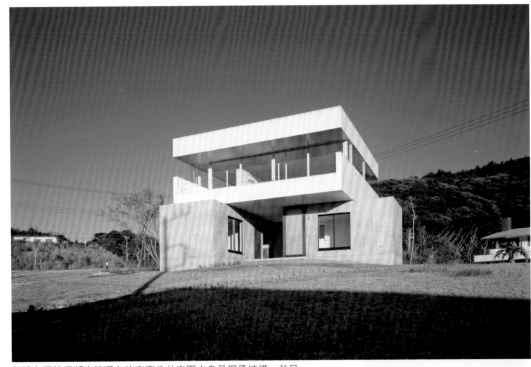

架設在鋼筋混凝土箱涵上的家庭公共空間本身是鋼骨結構，並且向四面八方完全敞開。

一樓鋼筋混凝土製的房間和房間之間，門扇採用拉門設計，直接串聯外部的緩坡。

二樓的地板部分採用FRP格柵板，把一樓涼爽的空氣引至二樓空間。

一棟週末度假別墅，使用鋼筋混凝土（RC），以箱涵概念打造，共有兩個房間和一間儲藏室，上方二樓則用鋼骨搭建四面全開放的公共空間。

一樓箱涵和箱涵之間的走道坡度，完全串聯了外部的緩坡，對外設置一片木製玻璃拉門，推開拉門，內外隨即融為一體。

利用斜坡位置的居高臨下，二樓採以四面全開式開口設計，享受美景的舒適感不言而喻。（村田）

廚房　客餐廳　陽台

廁所　入口

斷面圖 $\frac{1}{170}$

相當於鄰宅二樓高度的屋頂花園。園中的通道地面鋪設了三合土。

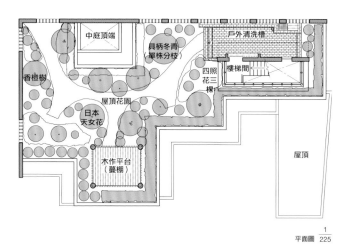

中庭頂端

貝柄冬青
單株分枝

戶外清洗槽

香橙樹

四照
花三
棵

樓梯間

屋頂花園

日本
天女花

屋頂

木作平台
（蔓棚）

平面圖 $\frac{1}{225}$

一間鋼筋混凝土建造的平房住宅。屋頂全面做成屋頂花園。由於採光良好，非常適合栽種花草、蔬菜，是園藝愛好者絕佳的休閒空間。加上一樓的庭院，從上空鳥瞰，基地幾乎完全覆蓋在綠意之中。

由於都會區土地得來不易，屋頂花園的設置，也為屋主省下了大筆的購地成本。

POINT 3
除較高大的樹種委託園藝業者完成移植，其他全由屋主自行栽種。

POINT 2
平台上方是四周種滿玫瑰的蔓棚，提供一處休閒賞景的休憩空間。

POINT 1
不忘為屋主準備一塊園藝工作必要的工作區和苗圃。

得享私家農作的屋頂菜園

這座屋頂花園四周全無遮蔽物，視野極為遼闊，還擁有絕佳的日照。因為不必像一般住宅擔心鄰居的視線，園藝工作做起來尤其得心應手、怡然自在。園中菜圃的部分完全交由屋主自行安排，不難想像屋主把收成的蔬菜端上餐桌時的歡樂情景。

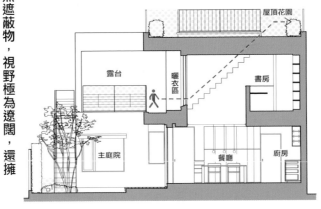

通道兩旁分區種植了不同種類的蔬菜。

POINT 1
把主庭院設在一樓平面，二樓陽台的地面鋪設泥土地，菜圃則安排在屋頂的花園裡，營造一座立體景觀庭院。

POINT 2
二樓陽台的地面之所以鋪設泥土，目的是做為培養苗種的苗圃，屋頂才是正式栽種的地方。

屋頂花園

露台　曬衣區　書房

主庭院　餐廳　廚房

斷面圖 $\frac{1}{150}$

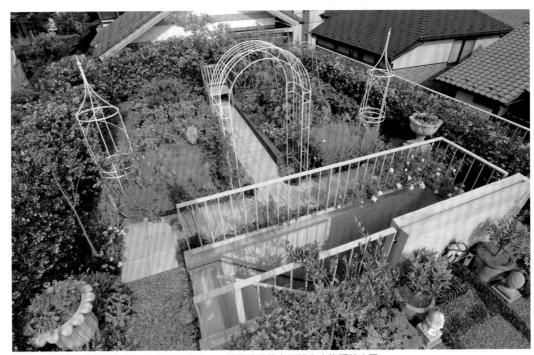

主要的菜圃位在花園的外側，內側則種植花草。樓梯邊的牆上則設有水龍頭給水區。

重新設計改造而成的垂直擋土牆。

力求與主建物造型統一的擋土牆。

將擋土牆一併納入設計

一幢座落在階層式山坡地的住宅。由於無法確定基地原有擋土牆的強度，設計師決定把擋土牆納入處理範圍，一併設計。擋土牆的牆面，由傾斜改成垂直，不僅增加了基地的面積和使用率，也為整棟建物帶來了設計上的一致性。

ARCHITECT'S EYE

一般的擋土牆頂多要求達成最基本的擋土功能，因而往往在設計上顯得相當單調乏味。案例中的擋土牆，透過了設計師的巧思，做工細膩，未來肯定會受人津津樂道。（村田）

POINT 利用鋼骨和碎石重新建造擋土牆。

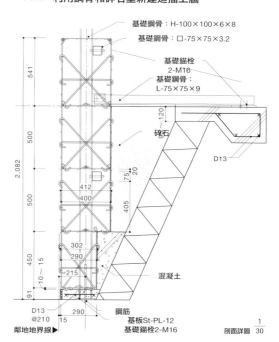

基礎鋼骨：H-100×100×6×8
基礎鋼骨：□-75×75×3.2
基礎錨栓 2-M16
基礎鋼骨：L-75×75×9
碎石
D13
混凝土
鋼筋
D13 @210
鄰地地界線▶
基板St-PL-12
基礎錨栓2-M16
剖面詳圖 1/30

541
500
500
450
2,082
412
400
302
290
215
75
20
405
120
10～15
91
290
15

4

細部

力求融入
建物之中

功能主義建築泰斗柯比意（Le Corbusier）曾經提出「住屋即是居住的機器」這一概念，將家具定位成「與建築相連的設備（物件）」，並且據此設計了Casiers Standard收納系列。從此，家具於是成為決定室內設計品質至大關鍵，透過家具和建築的整合，即可營造出更為全面的整體感。

以餐桌為例，設計師在設計建物時，若將餐桌一併列入考量時，首先要注意的是，餐桌必須配合餐椅的高度，像是搭配漢斯・威格（Hans J. Wegner）的代表作Y Chair，餐桌的高度以七〇〇～七二〇毫米為最佳。實際上，餐桌的高度越低，舒適的程度越明顯。其次，還可以考量坐下時的視線高度。這部分會涉及更多的設計細節，譬如配合天花板和窗戶的高度等建築元素，進行更全面的規劃。

甚至可以把餐桌延伸至廚房的料理台。透過延伸的手法，既可以為廚房料理台增添餐桌的功能，又能夠打造出更具整體感的餐廚空間。同時，為了平衡做菜和用餐兩方的視線高度，還可以試著降低廚房地板的高度，如此一來，設計師就更不能不把家具和建築等同視之，一併考量了。

在這個單元裡，將列舉許多和家具有關的設計案例。藉由這些屋案，讀者會發現透過家具和建築整體設計的手法，即可為居住者提供自然天成的生活居所，譬如會不假思索地把樓梯或高低差的小階梯當作桌椅一般，坐下來看書、喝茶、聊天。

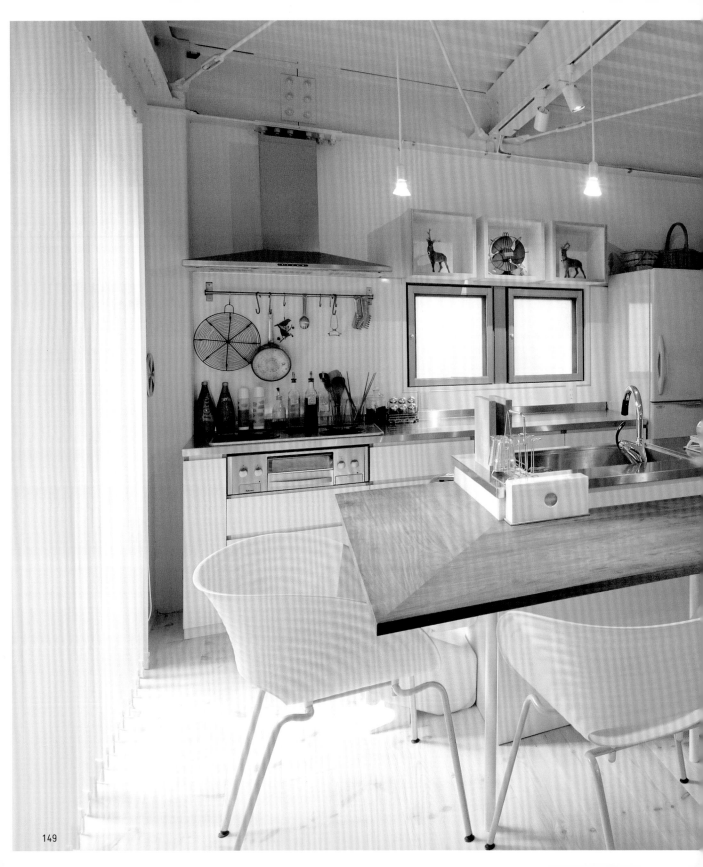

在整體重心偏低的空間裡，桌椅的高度和
款式完全搭配了開口的位置和造型，因而
成功地營造出獨特且穩重的空間氛圍。
（杉浦）

-家具-

營造整體感的重要元素

案例中，桌椅的造型和材質，完全配
合空間的氛圍設計和選材。
家具是為空間加分極為重要的元素。

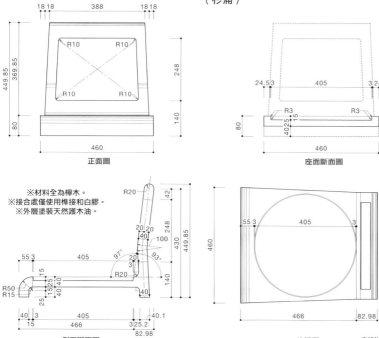

※材料全為櫸木。
※接合處僅使用榫接和白膠。
※外層塗裝天然護木油。

正面圖

座面斷面圖

側面斷面圖

俯視圖

座椅詳圖 $\frac{1}{15}$

桌面和座椅使用同樣的設計造型，營造出空間整體感。

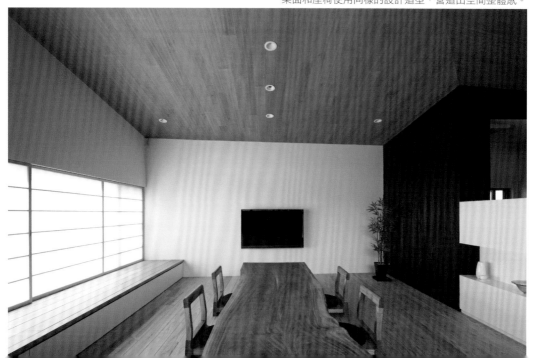

回收重製的家具

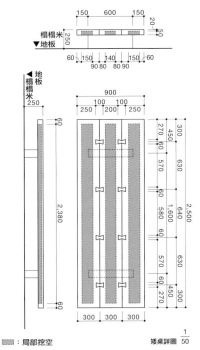

和室裡放置了一張回收重製的無節眼板材大矮桌，刻意壓低高度，以便配合和室的風格。

設計師在設計和拆除之前，決定留下小孩房中三面三十厘米寬的無節眼松木板。小孩房翻修成和室，松木板則連同孩子們的記憶，做成和室的矮桌，讓家人在回到老家時，憶起童年往事。

大矮桌的材料是拆除前小孩房閣樓邊的板材。

榻榻米
▼地板

150　600　150
20
50
250
60　150　140　150　60
90 80　80 90

◄地板
榻榻米
250

900
100　100
250　200　250

60
2,380

270　300
450
60
570
630
60　1,600
580　640
60
570
630
60
450
270　300

2,500

300　300　300

：局部挖空

矮桌詳圖　1/50

POINT

由三塊松木板拼成的矮桌，長2.5m，寬90cm。下方局部挖空是為了減輕矮桌的重量。

刻意壓低廚房地板的高度90mm，立即化解了餐桌和料理台間的高低差。

ARCHITECT'S EYE

整體設計確實可以提高空間主角的存在感。即便每一個空間彼此多少必須稍做隔間，以便有所區隔，但是透過整體的設計感，卻能凸顯出整體、而弱化了隔間的存在。4.5m的桌板應該是個大工程，真是不簡單。（杉浦）

這張不鏽鋼料理台的長度四五○○毫米，後方是廚房，前方是餐廳。

由於這一家人經常有客人到訪，必須不時提供餐點，從食材的準備到完成後的擺盤，都需要相當大的作業空間，因此這樣的設計，除了有助於節省餐廳的空間，對屋主而言，是極為恰當的選擇。在連同中庭在內的整個客餐廚空間裡，餐廳廚房成了大家活動據點，一張大面積的料理台，更能令人隨時意識到餐廳廚房的位置。

廚房　　　　　　　　　　餐廳

陽台　　　　客廳

樓梯

平面圖 1/75

POINT

讓廚房、客廳、餐廳、陽台的每一個角落，都能夠透過料理台，連結到其他每一個空間。

廚房背面的收納設計

廚房背面的收納設計應該力求美觀和簡潔。所有的面板一律等寬為四八三毫米，而且只有微波爐和空調機的收納面板採用橫向形式，並且使用掀蓋式設計。

	3887.5	
970 分割線 970 分割線 970 分割線 970 7.5		
1 483 2 483 1 1 483 2 483 1 1 483 2 483 1 1 483 2 483 1		

把手：25×100 開孔

把手：25×100 開孔

20 25 930 20 20 940 20 20 940 20 20 930 25

展開圖 1/50

POINT
左側的收納是廚房專用，中間兩列以收納書籍為主，右側開啟後可以展開一面助理桌。

面板的鉸鏈處和雙門對開的中間接縫，一般並不見得等寬，但是設計師在此刻意全部統一成2mm。

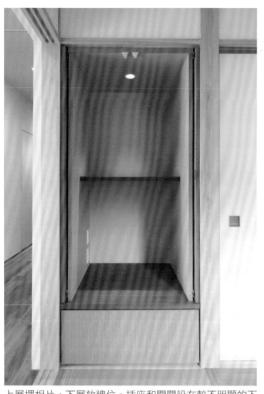

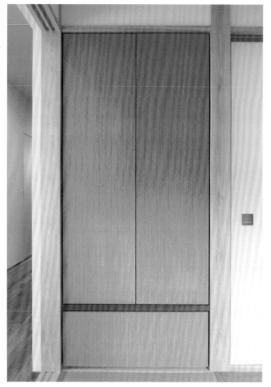

收納櫃式的佛壇

上層擺相片，下層放牌位。插座和開關設在較不明顯的下層。關上門後，乍看還以為只是一般的收納櫃。

ARCHITECT'S EYE

一眼望去，完全看不出佛壇隱藏其中。（杉浦）

近幾年，坊間出現許多現成的佛壇成品，儘管造型簡單，放在室內卻往往給人太過顯眼的感覺，尤其與和室的調性更是難以搭配。

設計師將佛壇安排在壁櫥的端角，加上必要的門板，裡面則包含了貢香、蠟燭的收納，還配置了燈光的電源、遺像的照明等，一應俱全。

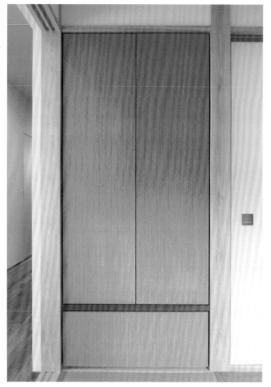

佛壇詳圖 $\frac{1}{40}$

佛壇　680　790　壁櫥　和室

POINT
佛壇採用「櫥櫃」的設計形式，
根據壁櫥端角的尺寸專門訂製。

154

隱形式扶手設計

推開拉門，裡面是層架式的鞋櫃。

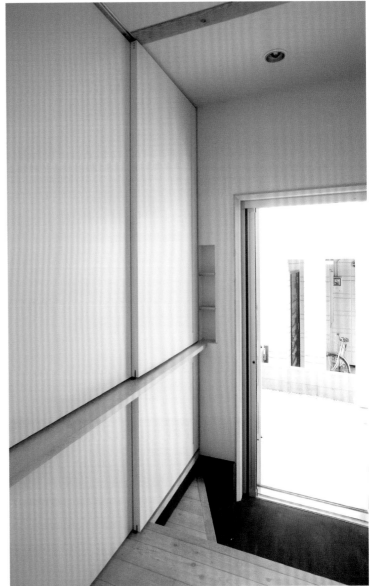

玄關收納櫃的中層底板，其實是刻意設計的扶手。

設計家具時，不妨嘗試為不同元素注入實際生活所需的功能。

譬如在這個案例中，走進玄關、脫鞋時，會自然而然地將手扶在鞋櫃的拉門上，於是設計師便設計出照片中的鞋櫃。由於扶手和家具完全融合，絲毫感覺不到扶手的存在。

POINT
透過對居住者行為的想像和觀察，為不同的元素注入所需的功能。

利用多功能和簡約的設計手法,打造出多用途的小房間。

兼具書房功能的衣帽間

貼上大鏡面,即可當作衣帽間使用。

POINT
利用一扇窄門直接連結書房和臥房,讓兩個空間兼具獨立性和連續性。

ARCHITECT'S EYE
完全跳脫了原本一成不變、單一用途的設計概念,可想而知設計師事前一定對居住者的生活做足了想像和觀察的功課。(杉浦)

設計師特別在臥房的內側安排了兼具書房功能的衣帽間。

設在衣帽間角落的書房區域,備有書桌和足以容納大量藏書的書櫃,讓空間既是書房也是更衣室。

展開貼覆大鏡面的拉門,立刻和臥房融合,形成多用途的私人空間。

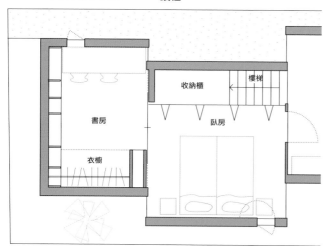

收納櫃　　樓梯

書房

臥房

衣櫥

平面圖 $\frac{1}{100}$ ＋z

建築與家具

誠如「家」「具」二字的分離與結合，家具發展到了二十世紀，正式與建築分家，分別被視為獨立的設計單元。但是進入二十一世紀，由於多元價值的形成，伴隨著社會上普遍對於局勢和未來的不信任感，人們逐漸將家具視為最接近身體的物件，層次僅次於衣物。而建築和室內設計的界線劃分，也變得曖昧不明，建築本身的設計價值也隨之變得更為多元。

於是演變至今，家具和建築已然破鏡重圓，再也無需區分彼此。一旦等同視之，樓梯或者室內的高低差皆可視同桌椅，窗台亦可以做成櫥櫃、座椅，乃至於電視櫃。原本建築設計中的元素，搖身一變，便成了室內設計的創意。藉由細節的觀察和巧思，不僅可以創造出新穎的功能，更能夠提升居家生活樂趣。

反之，原本室內設計的元素，同樣也可以透過特殊設計手法，轉變成建築設計的一部分。譬如推開一面書架，裡頭竟然藏著一個隱密的房間，當下便滿足了居住者大隱隱於市的內在渴望。或者屋頂陽台上，一個專為樓下採光而設置的採光罩，刻意把採光罩設計成桌椅的高度，即可為居住者多創造出一處放鬆心情、喝下午茶的功能空間。無庸置疑，創意和巧思永無止盡。

（杉浦）

探尋設計與
功能的平衡點

適切地切割、善用開口的功能

所有的住屋都有開口（門、窗）。住屋本身是由外牆間隔出內與外，而後劃定成形的一塊區域，在這塊區域的外牆上，選擇性地開洞或保留一部分間隙，就是所謂的開口。而開口本身又具有各種不同的功能，譬如採光、通風、取景、出入等等。除了功能，開口也是住屋外觀上至為關鍵的元素，任何一個開口都可能改變整棟住屋的表情。

開口當中的窗戶種類繁多，對開式、直開式、折疊式、隱藏式、滑動式、無框式、

上開或下開式，類型不勝枚舉。儘管如此，設計師可以因地制宜，選擇最適合的形式，然而要想實現最為理想的功能，還必須配合屋主所提出的需求，因此能夠選擇的款式相實相當有限。有鑑於此，設計師不斷設法找出許多變通的方式。譬如一面觀景窗，設計師決定採用無框式設計，但是大面積的無框窗，關閉時可能會影響到室內空氣的流通，這時候，可能就會在大窗的旁邊，額外安排一扇和牆壁相同色調的小氣窗。諸如此類，透過功能的切割，即可在開口本身的功能和外觀設計上取得必要平衡點。

158

窗戶該開在哪裡？採用哪種形式？

過去，大多數人家都習慣朝向南方開啟一面大型的開口，這樣做其實也有缺點，譬如要是忘了加裝雨遮，夏天時室內肯定會炙熱難耐。因此單就日本的狀況而言，向南的開口有兩大重點，一是加深雨遮，二是阻擋烈日的直射。若能達成這兩大目標，除了能夠換來涼夏之外，雨遮還能藉由戶外明亮的光線，為室內帶來漂亮的明暗對比。若是實在無法設置雨遮，也可以透過類似竹簾、能夠通風透光的簾式窗做為變通。

至於東面和西面的開口，尤其是西曬最顯的住屋，若是為求取景方便，不妨採用特殊的隔熱玻璃做為窗材。

另外，在四面的窗口當中，一般人對面北的窗口大多沒有太好的印象，其實北窗最適宜設計成大面積的觀景窗，既無需擔憂陽光的直射，柔和、穩定的光線又可以終日照亮室內，向外望去，在順光下所映照的花草樹木更是青綠盎然，遠遠高於其他方向的效果。特別是最需要避免日光直射的空間，譬如工作室和書房，北窗絕對是不二之選。

但是開口的好壞還得取決於住屋所在的位置。譬如緊著鄰宅的一面，就算硬是安排一扇窗口，結果打開窗戶頂多看到鄰居的一片牆壁。又好比在人來人往的道路邊，硬是安排一扇窗口，結果為了保護自家生活的隱私，只好一年四季、從早到晚都拉起窗簾，到頭來窗口根本形同虛設，完全無法發揮開口的作用。總而言之，窗口設置最大的目標，在於必須設計一扇不必安裝窗簾的窗口，因此窗口的位置和大小便成了選擇時的兩大要點。簡單來說，就是視線的控制，必須不斷檢視外部諸多細節，譬如清楚確認來自道路的視線，以及鄰宅窗戶的位置和角度，若是花園洋房，不妨盡可能加大中庭面積，同時將外牆的開口數量降到最低。

室內門該如何選擇？

室內門的型態也同樣不勝枚舉，其中最具代表性的，就屬拉門和一般常見的內外開推門兩種。除了開關問題，若再考量到開關門時的聲響，以及空間之間的連結性，則以拉門為首選，其中又以上方直達天花板的隱藏式落地拉門為最佳選擇，因為展開之後，兩個空間即刻合而為一，沒有絲毫的違和感。不過，拉門本身和隔間牆壁的搭配，永遠無法呈現百分之百的平整，因此若是要求牆面壁的表現能夠更為平坦，一般的室內門仍以內外開推門為宜。總而言之，室內門必須根據實際需求，慎選最合適的開法和形式，而非貿然決定，才不至於事後必須花錢補救。

-開口-

隱藏門框、提升內外的連續性

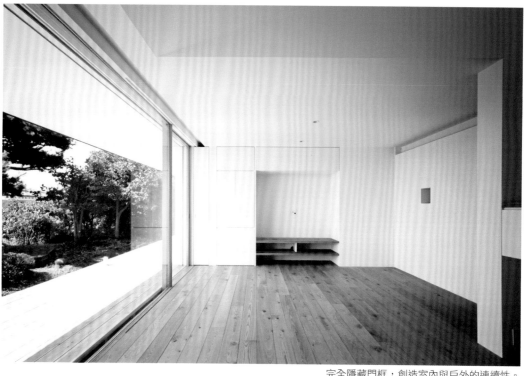

完全隱藏門框，創造室內與戶外的連續性。

經由設計師的巧思，從室內完全看不到門框、捲門箱、門軌，打造出一面室內與戶外全面通透的大開口。

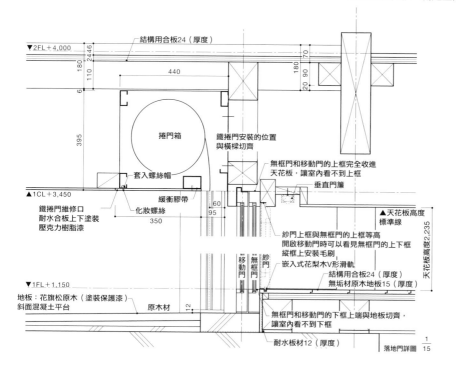

▼2FL＋4,000

結構用合板24（厚度）

捲門箱

鐵捲門安裝的位置與橫樑切齊

套入螺絲帽

無框門和移動門的上框完全收進天花板，讓室內看不到上框

垂直門簾

▲1CL＋3,450

鐵捲門維修口
耐水合板上下塗裝
壓克力樹脂漆

緩衝膠帶

化妝螺絲

350

▲天花板高度標準線

紗門上框與無框門的上框等高
開啟移動門時可以看見無框門的上下框
縱框上安裝毛刷

嵌入式花梨木V形滑軌

結構用合板24（厚度）
無垢材原木地板15（厚度）

▼1FL＋1,150

地板：花旗松原木（塗裝保護漆）
斜面混凝土平台

原木材

紗門　無框門　移動門

天花板高度2,235

無框門和移動門的下框上端與地板切齊，讓室內看不到下框

耐水板材12（厚度）

落地門詳圖　1／15

160

消除窗框的存在感

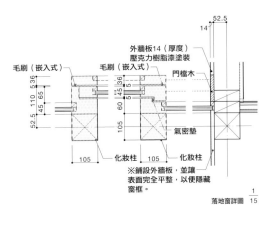

外牆板14（厚度）
壓克力樹脂漆塗裝
毛刷（嵌入式）
毛刷（嵌入式）
門檔木
氣密墊
化妝柱
化妝柱
※鋪設外牆板，並讓
表面完全平整，以便隱藏
窗框。

落地窗詳圖 $\frac{1}{15}$

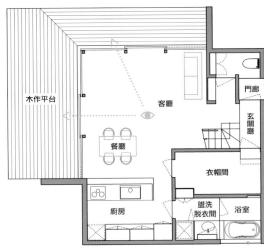

木作平台

客廳

門廊

玄關廳

餐廳

衣帽間

廚房

盥洗
脫衣間

浴室

平面圖 $\frac{1}{150}$

POINT
縱框藏入柱子裡，上下框則藏入天花板和地板
中。透過隱藏的工法，完全消除窗框的存在。

隱藏窗框，內外的連續性便能呈現。

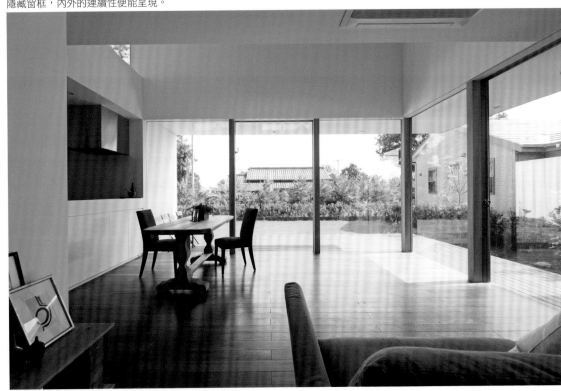

從室內完全隱藏窗框，同時切齊窗戶的位置比例。隱
藏式窗框搭配樑柱的尺寸，消除了窗框的存在，營造出
室內、平台、庭院三者之間的連續性。

使用現成窗框的組合設計

利用一塊和室內連接的屋頂平台，阻絕來自下方的視線，製造鳥瞰市區的大面積開口。

採用廠商現成尺寸的窗框，透過方形玻璃窗排比組合，節省建材成本。

客房

露台

木地板和室

玄關

浴室

斷面圖 $\frac{1}{150}$

POINT
由客房向外推出一塊平台，取得更完美的近景視野。

室外利用屋頂平台阻絕來自下方的視線，室內則藉由梯井的中空挑高，製造一、二樓的通透性。

ARCHITECT'S EYE
現成窗框由於尺寸的限制，一般並不適合用作大型開口，但是透過巧妙的大小、高低組合，一樣能夠突破限制，甚至省卻整面的牆壁，創造大面積的觀景開口。（石井）

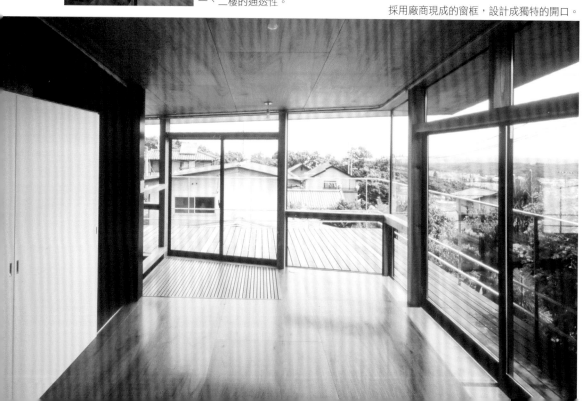

採用廠商現成的窗框，設計成獨特的開口。

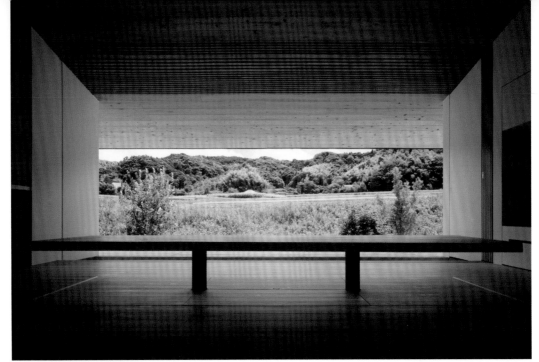

利用雨遮陰影凸顯鮮活景致

☀
□□
－開口－

刻意凸顯明暗對比的觀景開口。

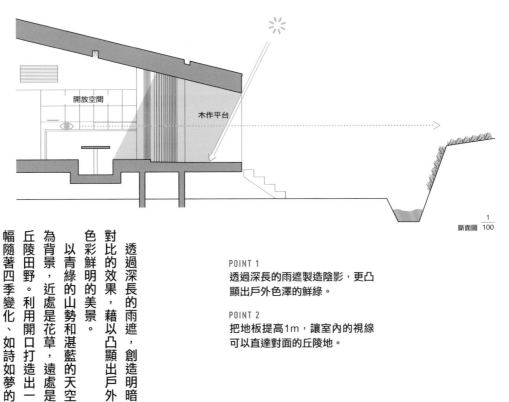

開放空間

木作平台

斷面圖 $\frac{1}{100}$

透過深長的雨遮，創造明暗
對比的效果，藉以凸顯出戶外
色彩鮮明的美景。
以青綠的山勢和湛藍的天空
為背景，近處是花草，遠處是
丘陵田野。利用開口打造出一
幅隨著四季變化、如詩如夢的
自然風景畫。

POINT 1
透過深長的雨遮製造陰影，更凸
顯出戶外色澤的鮮綠。

POINT 2
把地板提高1m，讓室內的視線
可以直達對面的丘陵地。

一扇讓人對「對面的空間」產生好奇和想像的室內開口。

一個刻意把高度壓低到一九〇〇毫米的室內開口設計案例。

透過視野範圍的限縮，製造看不見部分的「想像空間」。

POINT
壓低開口的高度，凸顯和「對面空間」
的連結感。

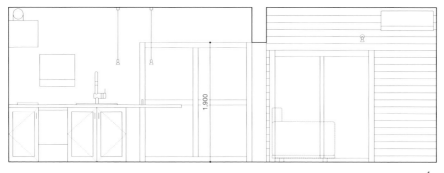

展開圖 $\frac{1}{60}$

1.900

ARCHITECT'S EYE

刻意保留開口上方的短牆，給人一種鑿開牆
壁的印象。上方的短牆，分離了室內開口和
天花板之間的關連性，而短牆產生的陰影，
形成兩個空間的明暗對比，因而營造出空間
景深，也勾起了居住者的好奇心。（石井）

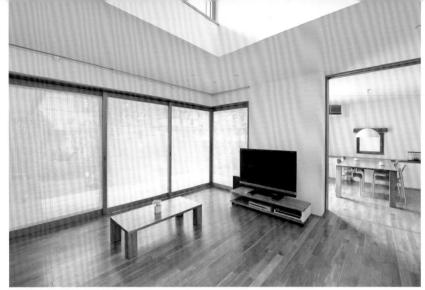

-開口-

多層次切換的客廳落地門

一間可隨季節變換拉門的客廳。

為了能觀賞庭院景致而採用大片玻璃之外，還運用足以阻擋夏季豔陽的簾門，既確保入冬後的室內暖氣，又不致影響到採光用的日式障子門，以及其他季節使用的滾式窗簾。

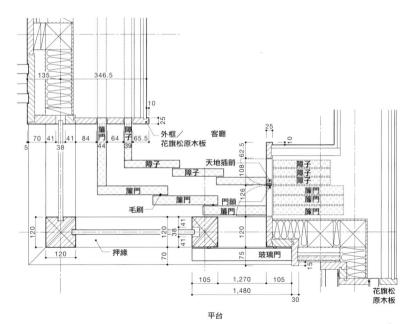

夏天使用阻擋豔陽的簾門。

冬天使用日式障子拉門，其他季節則使用滾式窗簾。

POINT 1
配合季節使用不同的落地拉門。簾門必須兼具紗門的作用。

POINT 2
不使用的拉門可收入壁中，創造舒適、清爽的生活感受。

ARCHITECT'S EYE
大多數屋主偏好朝向南面開窗，但是日照強烈，若想設置大型開口，最好也能考量季節的變化。傳統的日式房屋可直接更換門板，入夏以後會把障子門換成簾門。此案例等於延續了傳統設計，善用了先人的智慧。（石井）

外框／花旗松原木板

客廳

障子

障子

障子

簾門

毛刷

門鎖

天地插銷

障子
障子
障子

簾門
簾門
簾門

簾門

押緣

玻璃門

花旗松原木板

平台

135　346.5

10

25

70　41　41　84　64　65.5

5　38　44　39

108

62.5

25

10

126

105　1,270　105

1,480

30

120　38　41　41　120

120　120

70　75

15

120

1
落地拉門詳圖　15

165

－開口－

享受障子門的柔光

柔光中的寧靜。

日式障子門所過濾的光線，會自然擴散到空間的每一個角落，營造寧靜氣氛。

柔和的光線不會製造明顯陰影，卻能形成漸層效果，創造更豐富的空間表情。

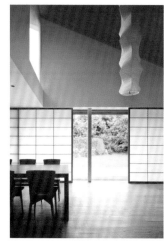

障子門外是充滿綠意的庭院。

POINT
障子門不僅可以完全收納，開啟後，戶外的景致和室內的光線還會自然融合，提供居住者享受空間表情變化的樂趣。

清楚劃分功能的窗戶設計

-開口-

要想近距離感受庭院風景，最好能盡量簡化門窗的形式。設計師在 L 形連續無框玻璃落地窗的端部，安排了一扇通風用的小簾窗。窗戶本身具有採光、通風、取景的功能，經過清楚的功能劃分，即達到了簡化門窗形式的目標。

ARCHITECT'S EYE

設計師不僅安排了無框窗，更精心設計了一面通風用的簾窗。簾窗的尺寸正好佔牆面的三分之一，縱向方形的造型，也和大面積的無框窗取得了近乎完美的平衡。（石井）

內側是通風的簾窗，外側是完全隔離內外的板窗。

利用大面積的無框玻璃落地窗，讓居住者充分享受庭園景致。

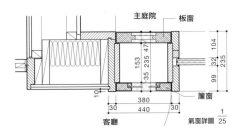

氣窗詳圖 1/25

主庭院　板窗　簾窗　客廳

替代式圓窗設計

直接在牆上鑿開一個圓孔。

榻榻米空間中的圓形窗。

POINT

使用廠商現成的鋁窗，搭配牆上圓形的開口。

ARCHITECT'S EYE

建物中的開口，乃是賦予空間氣質和表情的重要元素。為此，屋主和設計師往往會因為特別考量開口的造型，而忽略了個人偏好和成本之間的妥協取捨。此案例即是一個經過妥協取捨所完成的設計典範。（石井）

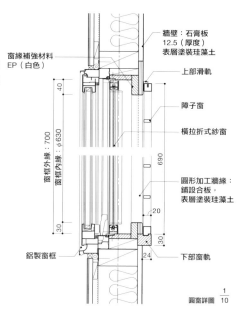

窗緣補強材料
EP（白色）

牆壁：石膏板
12.5（厚度）
表層塗裝珪藻土

上部滑軌

障子窗

橫拉折式紗窗

圓形加工牆緣：
鋪設合板，
表層塗裝珪藻土

鋁製窗框

下部窗軌

40

窗框外緣：700
窗框內緣：φ630

690

30

20

30

24

圓窗詳圖 $\frac{1}{10}$

屋主原本希望在和室裡安排一扇圓形窗，但是專門訂製的圓窗價格不斐，因此最後設計師決定直接在牆壁鑿出一個圓孔，映照在障子窗上的光影，更增添了日本傳統樣式的氛圍。

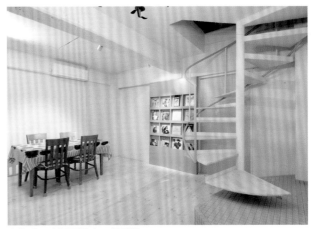

完全看不出裡面還有一個房間。

隱藏空間的雜誌架推拉門

☀

⊞
-開口-

一間由地下室倉庫翻修而成的影音室，內部還安排了一座吧台。入口處在乍看之下，以為只是一面雜誌展示架，實際上卻是影音室的門板。特殊的門板造型，提供屋主如秘密基地般的休憩空間。

ARCHITECT'S EYE

門窗不僅屬於建築設計的一部分，本身也具有「可動」的特性。此案例即是透過這一特性展現出的設計玩心。（石井）

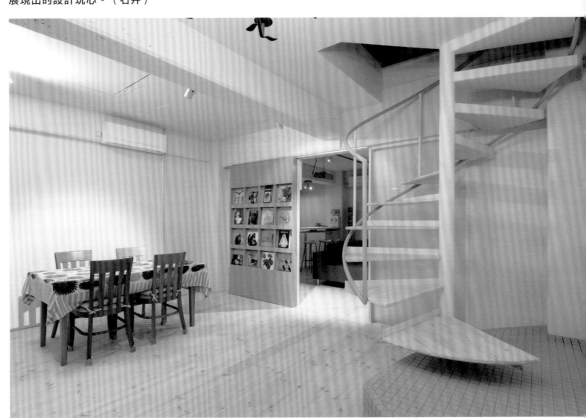

把門板設計成雜誌架，更讓人感受到影音室的獨特性。

最適合狹小基地的內開式玄關門

為了避免雨水滲入屋內，玄關門下方特別做成單面斜坡。

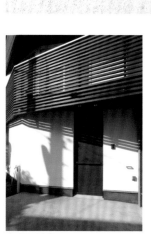

玄關門外觀。

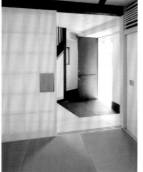
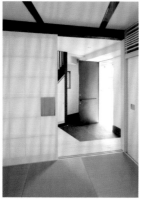

從玄關門旁邊的和室，望向內開式玄關門。

POINT
避免打在門上的雨水浸濕屋內，玄關處設計成內高外低的小斜坡。

ARCHITECT'S EYE
日本因為有脫鞋入屋的習慣以及多雨的環境，加上犯罪率低，因此有別於歐美的一般玄關門多採用外開式設計。若能充分考量雨水的滲入和密度，亦即內開式設計的兩大缺點，即可實現內開式的玄關門。（石井）

由於空間有限，出入口採用了內開式設計。

內開式門板在氣密性和成本兩方面，都較推拉式門板來得經濟實惠，但是必須特別留意雨水的滲入和本身的密合度。

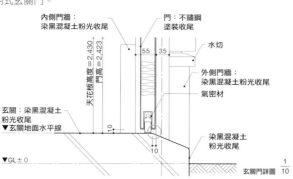

內側門牆：
染黑混凝土粉光收尾

門：不鏽鋼塗裝收尾

水切

天花板高度=2,430
門高=2,423

55 35

外側門牆：
染黑混凝土粉光收尾

氣密材

玄關：染黑混凝土粉光收尾
▼玄關地面水平線

10

10

染黑混凝土粉光收尾

▼GL±0

玄關門詳圖 1/10

壓低入口、凸顯空間的獨立性

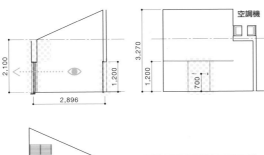

POINT 壓低開口，製造陰影。

空調機

刻意壓低窗口的高度，營造內外的明暗對比。

展開圖 $\frac{1}{150}$

壓低高度，表現「與世隔絕」般氛圍的開口。

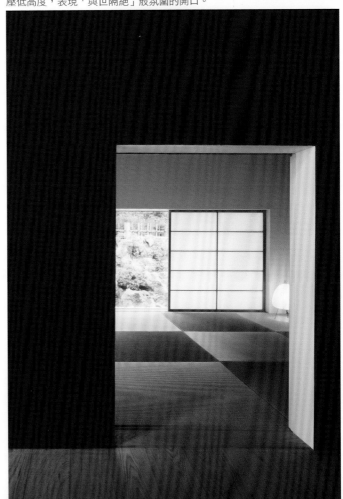

刻意壓低入口的高度，設計成近似傳統日本茶室的矮門，藉此增加和其他空間的區別與獨立性。同時也壓低對外的窗口，凸顯「歸隱山林」一般的空間氛圍。

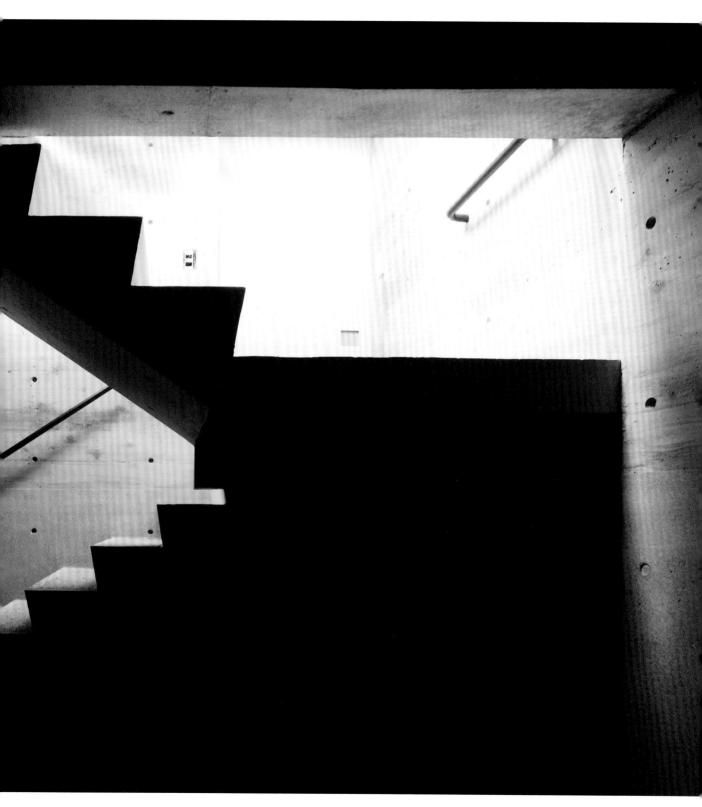

樓梯與其他
彷若裝置藝術

　　在第二章的「玄關」與「移動空間」兩節，我們也論及過「樓梯」。在移動空間裡，樓梯主要的功能在於串聯上下樓層，而且不論在內部或外部，乃至內外之間的過渡空間，都可以直接藉由樓梯的設計縮短距離，把原本高度不同、不易移動的空間串接在一起。

　　不過，和走廊一樣，若僅以移動做為唯一的目標，樓梯勢必會給人單調乏味的感覺。要是能夠和其他的設計元素結合，既可為生活空間賦予更多的變化和節奏，形成情緒轉換的專屬空間，也能為居住者日常的生活增添樂趣，得到更多的滋潤，提高樓梯本身的附加價值。好比說，可以結合樓梯和書架之類實用性較高的設計元素，把梯間設計成閱覽空間或電腦角落，類似開放式的小型圖書館或者梯井休息區。換句話說，樓梯的設計，其實隱藏著遠超乎設計客廳時所能夠想像的特殊空間可能性。

　　在以水平延伸為主的生活動線中，樓梯也是居家生活唯一垂直延伸的地點。只要空間足夠，透過設計的巧思，整座梯井也可能打造成好比美術館裡的藝術品。藉由造型的設計，樓梯功能甚至可能提升住屋本身與眾不同的個性。

　　在這個單元裡，將舉出一些樓梯設計的案例，同時深入介紹許多附加元素的細節。

　　由於住屋內集合了大量的建築元素，所有的元素，彼此都有著密不可分的關連，實在難以明確地分門別類，因此，會把前幾章所遺漏的項目，全部在此一併介紹。希望讀者能夠藉由這個單元的內容，感受到更多屋宅設計的潛力。

玄關廳的地板台面採用鋼刷木地板。

搭配混凝土的懸臂式樓梯

－樓梯－

一座和清水混凝土牆完美搭配的懸臂式樓梯。

所有素材在和玄關廳融為一體的同時，也充分展現出玄關台面的鋼刷木地板、原木樓梯踏板、清水混凝土牆本身所擁有的質地和觸感。

享受不同素材組合趣味的玄關。

ARCHITECT'S EYE

巧妙地在原本呆板的空間裡，融入並且有效展現出木材的質感，為整體空間取得了完美的平衡。（杉浦）

POINT

人工感的混凝土和木材出乎意料地相融，讓居住者用身體直接體驗到素材的觸感。

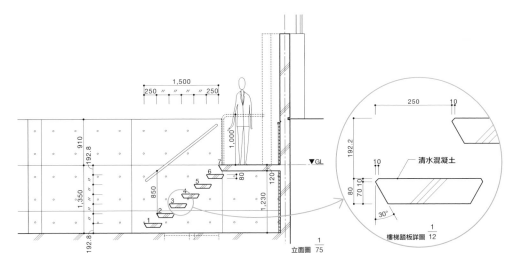

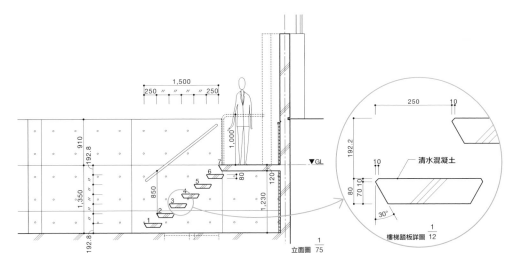

- 樓梯 -

混凝土懸臂龍骨梯

樓梯設在半地下的採光井處。

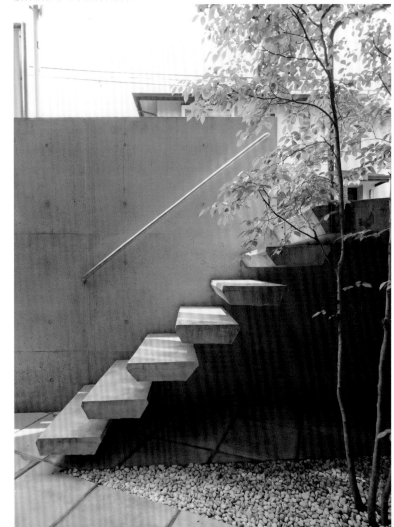

通常樓梯踏板必須在混凝土中加入鋼筋，才可能提供足夠的厚度與強度，但是設計師大膽改以鐵網取代鋼筋，把樓梯踏板的厚度縮減至僅八厘米。輕量化的混凝土階梯，彷彿一座漂浮在空間中的裝置藝術。

立面圖 $\frac{1}{75}$

清水混凝土

樓梯踏板詳圖 $\frac{1}{12}$

175

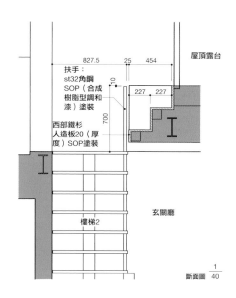

通往屋頂平台的短梯

‒ 樓梯 ‒

一個通往中間樓層的外部屋頂平台的短梯。
短梯安排在主梯的側邊。刻意凸顯出一種可
以通往異於日常處所的新鮮感。

POINT

將通往屋頂平台的短梯安排在主
梯梯間的側邊，主梯本身是通往
樓上客廳的動線。把木作的屋頂
平台延伸至室內，然後把短梯的
樓梯踏板寬度，設計成僅能容納
一隻腳掌的深度，藉以營造「特
殊狀況使用」的氛圍。

白色的屋內樓梯搭配深色塗裝的木作平台。
原木板的邊角則以與樓梯同色的白漆收邊。

ARCHITECT'S EYE

當設計師面臨連結或分割的抉
擇時，往往會以「直覺」做為
最終判斷的標準。相反的，透
過物理性的操作手法，也往往
更容易影響居住者無意識的使
用行為。（杉浦）

827.5　　25　　454　　屋頂露台

扶手：
st32角鋼
SOP（合成
樹脂型調和
漆）塗裝

227　227

700

西部鐵杉
人造板20（厚
度）SOP塗裝

樓梯2

玄關廳

$\frac{1}{40}$

斷面圖

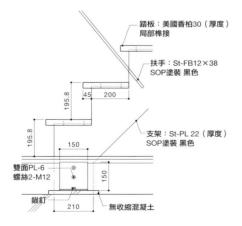

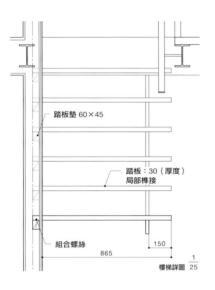

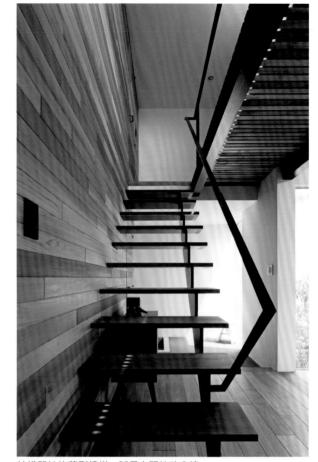

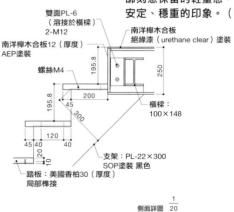

-樓梯-

鋼鐵與木材組合的薄型樓梯

把一半的重量分配給牆壁支撐，即可縮小鋼骨支架的尺寸，創造出結構單純且輕量化的薄型樓梯。以木材覆蓋在鋼片上的樓梯踏板結構，則降低了鋼構本身給人厚重的印象。

踏板墊 60×45

踏板：30（厚度）局部榫接

組合螺絲

150

865

樓梯詳圖 $\frac{1}{25}$

結構單純的薄型樓梯，賦予空間特殊表情。

ARCHITECT'S EYE

木製的樓梯踏板不僅維持了設計師刻意保留的輕量感，也能給人安定、穩重的印象。（杉浦）

踏板：美國香柏30（厚度）局部榫接

扶手：St-FB12×38 SOP塗裝 黑色

195.8

45　200

支架：St-PL 22（厚度）SOP塗裝 黑色

195.8

150

150

雙面PL-6 螺絲2-M12

錨釘

210

無收縮混凝土

雙面PL-6（溶接於橫樑）2-M12

南洋欅木合板 絕緣漆（urethane clear）塗裝

南洋欅木合板12（厚度）AEP塗裝

螺絲M4

195.8

250

200

45

300

橫樑：100×148

195.8

120

45 40　40

20 10

支架：PL-22×300 SOP塗裝 黑色

踏板：美國香柏30（厚度）局部榫接

側面詳圖 $\frac{1}{20}$

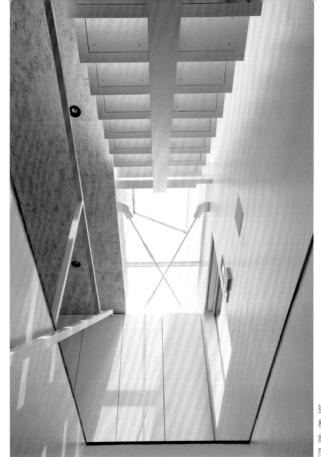

—樓梯—

陽光直入一樓的採光玻璃地板

樓梯間的地板鋪設透明玻璃，然後在正上方安排一面天窗。

雙層採光的設計，讓光線得以直入原本難以採光的一樓玄關。

透過天窗的採光、樓梯和玻璃梯間的鋼骨結構，創造豐富的空間表情。

ARCHITECT'S EYE

一步入屋內，會立即感受到來自上方的光之洗禮，顛覆一般對低樓層光線不足的刻板印象。儘管室內空間狹小，卻造就了彷若置身戶外的開放空間。（杉浦）

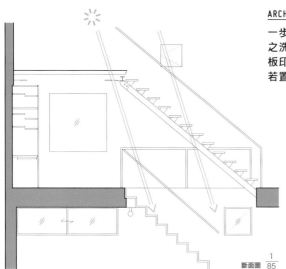

斷面圖 $\frac{1}{85}$

POINT
利用單純由鋼骨支架和踏板組成的龍骨梯，製造透光、通風效果，同時達成中空挑高本身串聯各樓層的目的。

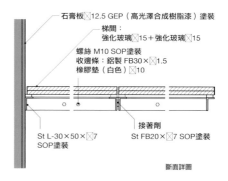

石膏板▨12.5 GEP（高光澤合成樹脂漆）塗裝
梯間：
強化玻璃▨15＋強化玻璃▨15
螺絲 M10 SOP塗裝
收邊條：鋁製 FB30×▨1.5
橡膠墊（白色）▨10

接著劑
St L-30×50×▨7 St FB20×▨7 SOP塗裝
SOP塗裝

斷面詳圖

POINT
力求簡化支撐玻璃的材料結構，採用15mm厚的複層強化玻璃。

穿過樓梯間送入信件

狹小住屋即便玄關空間有限，難免會希望善用每一個位置，甚至是牆面，盡可能避免犧牲掉可能做為收納的空間。設計師把信箱安排在階梯的踏板之間，保留了原本有限的牆面。每天走過樓梯時，會自然看到投遞的信件。

高度恰到好處的信箱，每次經過，一眼就能看見。

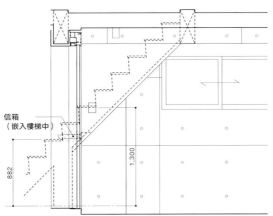

信箱
（嵌入樓梯中）

882

1,300

斷面圖 $\frac{1}{50}$

信箱的開口位在玄關門的側邊。

POINT
在狹小住屋的設計裡，必須納入各式不同的生活場景和設計元素，並且把設計師個人的巧思付諸實現。

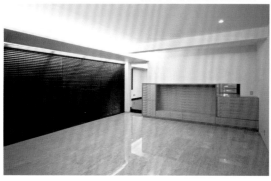

朝向天花板照射的條狀光線。

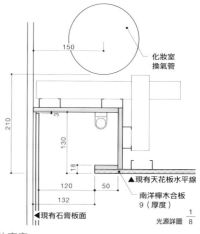

化妝室
換氣管

150

210

3

130

18

120

50 ▲現有天花板水平線

132 南洋欅木合板
9（厚度）

◀現有石膏板面

光源詳圖 $\frac{1}{8}$

透過地板和牆面的折射，增強牆壁上方條狀光源的亮度。

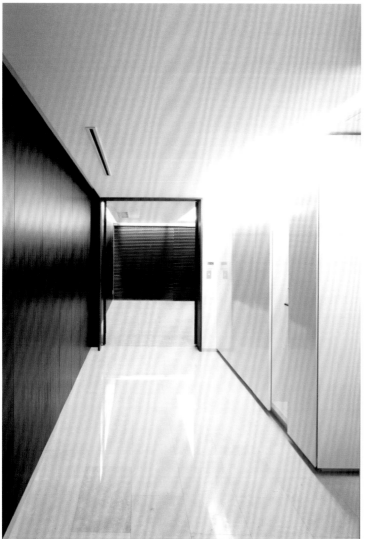

ARCHITECT'S EYE

當空間中需要的不是「照明」，而只是「光線」時，即可採用此手法達成目標。（杉浦）

透過遮罩製造條狀的光線，為空間帶來整體感和連續性。

磨光的大理石地板和鋼琴鏡面的牆壁塗裝，則是利用折射效果，增加光源的強度。

預留可變動位置的吊燈

居住者可以隨時利用吊鉤改變燈源的位置。

地下室目前是屋主的嗜好間，預定未來會改成小孩房。

設計師希望能夠隨著空間功能的改變，變更照明位置，同時透過燈飾製造不同空間氣氛，而不希望採用滑軌式照明。

最後，決定採用一條超長的電源線取代滑軌，實現了改變照明位置的構想。

POINT
以吊燈做為照明，以便未來可能隔間成兩個房間。

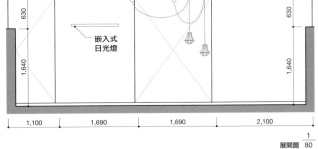

嵌入式日光燈

630
1,640
1,100　1,690　1,690　2,100
630
1,640

展開圖 1/80

ARCHITECT'S EYE

真是高明的手法！照明本身好比裝置藝術，不僅暗示了移動性和自由度，也讓整個空間活躍了起來。（杉浦）

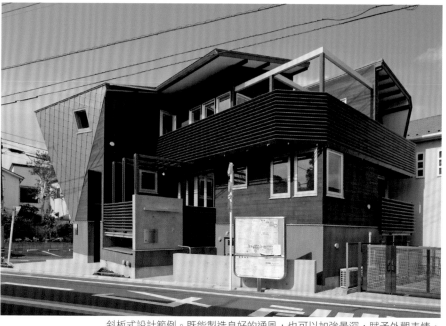

斜板式設計範例。既能製造良好的通風，也可以加強景深，賦予外觀表情。

掌握環境視線的百葉格柵欄杆

－其他－

百葉格柵欄杆的設計，一般有斜板式和斜口式兩種。

除了有助於採光和通風，還能非常有效阻絕來自鄰居窗口和路上行人的視線。

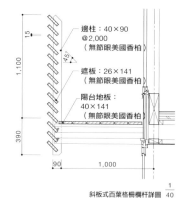

有效截斷來自上方的視線。

斜口式百葉格柵欄杆詳圖 $\frac{1}{20}$

POINT

請參考斜口式百葉格柵欄杆詳圖。可根據實際需要，改變開口斜度和格柵間隔。

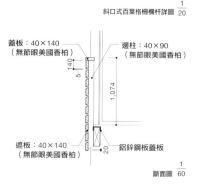

蓋板：40×140
（無節眼美國香柏）

邊柱：40×90
（無節眼美國香柏）

遮板：40×140
（無節眼美國香柏）

鋁鋅鋼板蓋板

斷面圖 $\frac{1}{60}$

邊柱：40×90
@2,000
（無節眼美國香柏）

遮板：26×141
（無節眼美國香柏）

陽台地板：
40×141
（無節眼美國香柏）

斜板式百葉格柵欄杆詳圖 $\frac{1}{40}$

POINT

請參考左方斜板式百葉格柵欄杆詳圖。

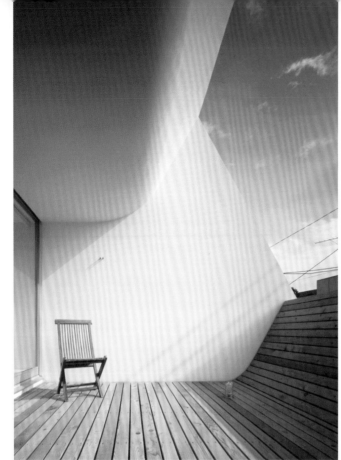

迎向天際的曲面欄杆

-其他-

ARCHITECT'S EYE

這是模糊地板和牆面分界線的手法。在造型上，瞬間形成了優雅的曲線，讓牆壁的曲面向天際無限延伸；功能上，不僅加深了雨遮的深度，也成功化解了雨遮原本可能影響室內採光的問題。（杉浦）

透過地板和欄杆的曲面串聯，讓視線迎向戶外的自然和天際。

連續的曲面是為了遮蔽來自道路的視線，賦予室內舒適感的同時，也造就出大面積吸納光線的空間。

曲面牆體（R-Wall）
■上方
在製造吸納光線空間的同時，也順勢把柔和的光線折射導入室內。
■下方
夏季遮蔽烈日，冬季導入暖陽，並且在曲面上形成漸層的明暗對比，製造更具視覺效果的柔光。

浴室

收納間

開放空間

斷面圖　$\frac{1}{150}$

-樓梯-

充分運用扇形基地特殊性

木質地板的鋪設，完全配合建物本身的扇形基地。考量到施工的手續和效率，盡可能選用了較長的原木板，並且全面採單一方向鋪設。透過樑、柱和牆面統一的鋪設形式，凸顯出扇形基地本身的特殊性。

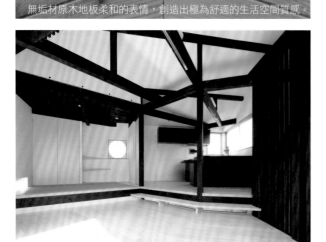

無垢材原木地板柔和的表情，創造出極為舒適的生活空間質感。

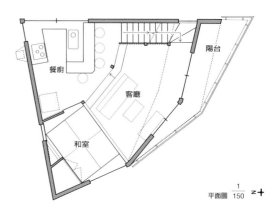

乍看複雜的結構，細看則條理分明。

POINT
為求充分運用基地的形狀和建物內部的空間，除了地板的鋪設，還必須留意各部位的細節。

平面圖 $\frac{1}{150}$ z↑

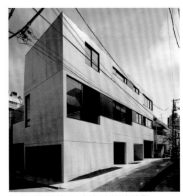

根據地形所設計出來的特殊外觀。

-樓梯-

清水混凝土的外觀修補

一幢經過表面拉皮處理的清水混凝土外觀住宅。

設計時，充分利用基地本身的緩坡地形，除了刻意製造每一個房間的變化，也創造出更為寬敞的視覺感。

ARCHITECT'S EYE

填平模板的螺栓孔和表面修補美容，透過平整的外觀表情，更明確凸顯出立面的視覺效果。（杉浦）

表面經過拉皮處理，完全看不出清水混凝土模板螺栓孔的外牆。

合乎自然與滿足自由渴望的「移動空間式住屋」

住屋是由房間所組合、串聯而成的，每一個房間必定會對應著某一種行為。好比說「臥房」用來睡覺、「餐廳」用來吃飯、「浴室」是用來清潔沐浴、「廚房」顧名思義是用來下廚做羹湯的空間。而將這些房間串聯起來的，就是所謂的「移動空間」。

然而，有趣的是在實際生活中，人類的行為並非分段進行，而是一個接著一個連續的，那些存在於每一個單一行為之間的過渡地帶，恰足以反映出我們生活的滿意程度、自由或者不自由。

換句話說，若能夠跳脫以單一行為做為房間設計的主要考量，誠實看待實際生活行為的連續性，將所有的空間都視為動線或者移動空間，這樣思考下所設計出的住屋，勢必更合乎自然，更能夠滿足居住者對於自由的渴望。

同時，如果也能將這種正視「行為的連續性」的概念納入移動空間的設計，而揚棄視「移動」為單一行為的想法，移動空間肯定也會變成住屋設計中的主角，擁有更多的想像空間和可能性。（石井）

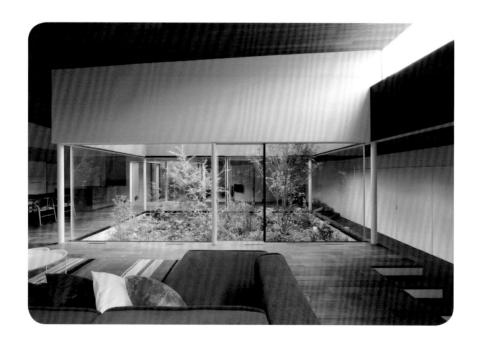

5

生活

緊鄰森林的
連續觀景廂房

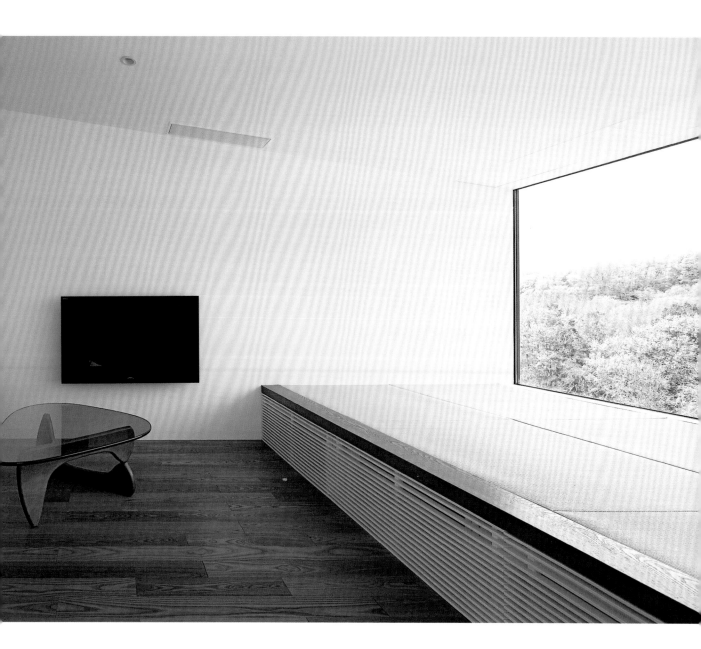

這幢住屋座落於一處平緩的山坡地，位在某住宅社區的北端，南面是較為密集的住宅街區，北面則是整片遼闊的山林。山林接受著太陽順光的照射，枝葉隨風搖曳，隨著四季變化、色彩繽紛。

基地的地勢東高西低，坡度先陡後緩。東側緊鄰山林邊緣，密林近在咫尺。越往西行，綠景層次漸漸下移，如同站在高崗居高臨下，視野廣闊，一望無際。由東向西一路的景觀不斷改變，形成了連續變化的森林表情。

首先，試圖透過幾個類似「箱子」的觀景廂房，將外部的風景分斷、切割，以便在屋內呈現出更為多樣的森林景致。然後採環狀式的排列方式，將廂房分別以不同的方向配置在基地四周，好讓居住者在屋內巡行時，體驗到不同角度的自然之美。

為求與鄰宅有所區隔，將南面廂房「閾之屋」的邊牆視為基地的外牆，當作與外部的分界線，又刻意壓低了室內地板高度，由南向北引入光線，形塑出一方沉穩、靜謐的臥房空間。

上：因隔絕外部而與周邊成了清楚的分界線。

下：由南向北採光的靜室「閾之屋」。

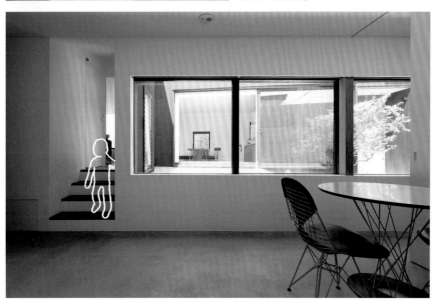

189

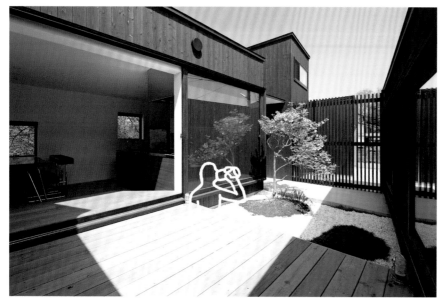

走入玄關廳，沿著逐漸變窄的黑牆前進，給人一種如入森林的印象。玄關廳東側的廂房，擁有一方高大開口，導入了森林中的山櫻樹景，是為「水之屋」。西側名為「光之屋」，大大的開窗由南引進光線，和森林間隔著兩扇小窗口，僅能望見局部樹林枝葉。藉由玄關廳所感受到的擠壓與侷限性，更凸顯了步入「光之屋」時，瞬間產生的柳暗花明。

上：玄關廳夾在逐漸變窄的兩面黑牆之間，感覺有一股力量把人推向前方的森林綠景。

下：「光之屋」僅透過兩扇窺見樹林枝葉的小窗，和森林保持若即若離的關係。連結內外的南面開窗和朝向森林的北面開窗，形成光影明暗對比。

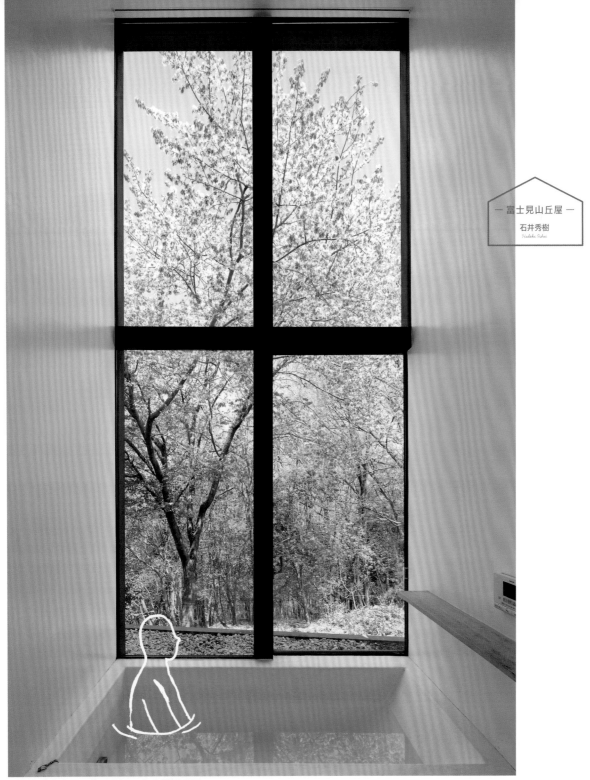

刻意在「水之屋」的浴室裡，向山櫻樹借景。

再往西進，一旦走入西側的廂房「森之屋」，遼闊的山野立刻映入眼簾，山巒遠景排山倒海而至，產生出一種難得的飛行體驗，彷若被引領到了高空，鳥瞰著世界。

藉由分斷、切割，而後拼貼、組合，完全改變了居住者和原本變化萬千的森林風景之間的關係，營造出更為戲劇性的變化，讓人更願意重新思考、重新透過建築來挖掘取景和藏景的價值與意義。這幢住屋設計，正是為此所做的嘗試。

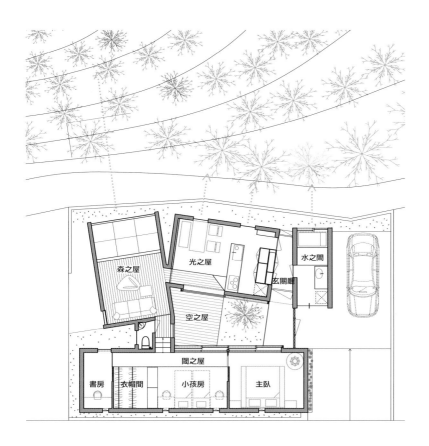

前方道路

住宅區

$\dfrac{1}{200}$ N

平面圖

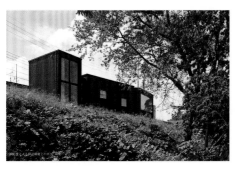

富士見山丘屋
栃木縣宇都宮市
木造平房
基地面積　59.61 坪
建築面積　28.08 坪
總樓板面積　27.83 坪

右：由北面採光的「森之屋」，可以眺見順光下的美麗綠景。

左平面圖：基地的北側是整片森林山坡地，山坡東高西低，景致變化萬千。朝北的三個「箱子」是刻意安置的觀景廂房。

― 富士見山丘屋 ―
石井秀樹
Hideki Ishii

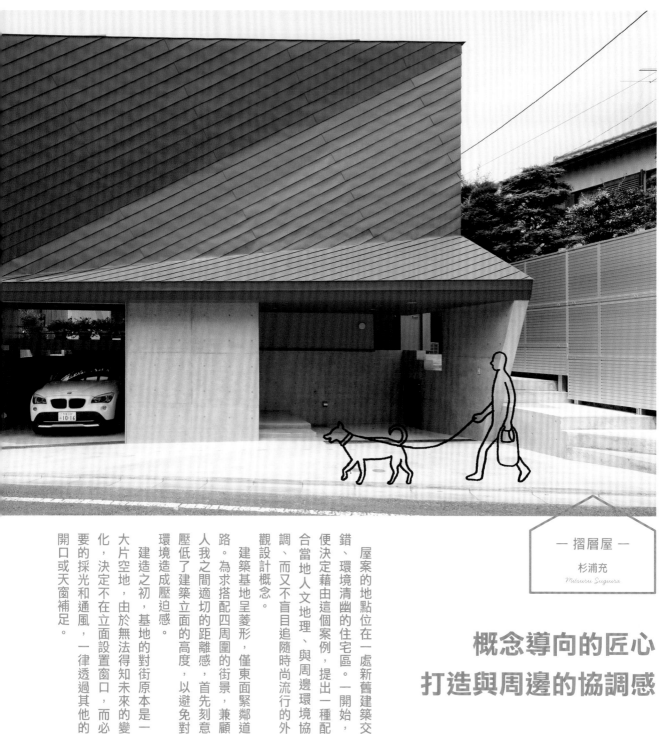

概念導向的匠心
打造與周邊的協調感

屋案的地點位在一處新舊建築交錯、環境清幽的住宅區。一開始，便決定藉由這個案例，提出一種配合當地人文地理、與周邊環境協調、而又不盲目追隨時尚流行的外觀設計概念。

建築基地呈菱形，僅東面緊鄰道路。為求搭配四周圍的街景，兼顧人我之間適切的距離感，首先刻意壓低了建築立面的高度，以避免對環境造成壓迫感。

建造之初，基地的對街原本是一大片空地，由於無法得知未來的變化，決定不在立面設置窗口，而必要的採光和通風，一律透過其他的開口或天窗補足。

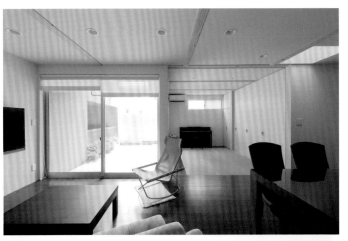

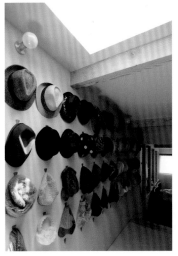

上：一樓的採光，來自絲毫不受鄰宅干擾的中庭。距離中庭稍遠的餐廳，光源則來自樓上的天窗。

中：擁有自家個性，又不至於被四周環境同化的建築外觀。

下：設在主臥房邊，享有天窗照射的更衣室裡，牆上掛滿形形色色的帽子，是主人得意的收藏。

的住屋建案。

在這般的狀況與考量下，終於在有限的土地上，規劃完成了附帶中庭盡可能把開口的數量降至最低。就此的對立和干擾，南面的設計，也色彩鮮明的鄰宅。為了避免造成彼基地南面緊鄰著一棟稍有高度、立刻適應了新的周邊環境。

落成非但沒有帶來任何衝擊，甚至此屋立面未設開口，對面新成屋的是必然的結果，因此完工之後，窗口林立邊環境，開口的設計多半不會考量周成屋，開口的設計多半不會考量周新成屋。房屋市場一般所銷售的新後來空地上興建了一幢幢獨棟幸虧有先見之明，

上：二樓的迴游式動線，貫穿中庭、並連結位在南側的小孩房。為了便於未來將小孩房一分為二，已經事先在中央安排了一根橫樑。

下：二樓夾層的兩坪客房內，採用高側窗和地窗製造明暗對比。

中庭的設計，一方面是為了確保居住者隱私，一方面也是為了化解南面鄰宅的阻擋，達成冬季採光和夏日通風的效果。

室內全面採用原木建材，忠實呈現建材本身質感。並且透過許多空間設計的手法，營造更多樣化的生活樂趣。譬如，先利用中庭形塑出室內的迴游式動線，再藉由天花板和地板的高度改變，製造動線的節奏感和明暗對比。此外，更企圖取得建物和天然建材之間的平衡，以便打造出更為舒適的空間，創造事半功倍的生活動線。

外觀傾斜的牆壁目的有二。一是避免住屋被大環境所吞噬，喪失自家的存在感；二來，也為了達成「與環境的互相呼應、與周邊環境關連性的暗示」，完全融入整個街區，有助於讓居住者意識到「我」與「建築」的關係，加深「我」與「家」在情感面上的連結。

真正的建築之美源自於外觀的「平衡感」以及與環境間的「協調性」。因此追求「恰如其分」，省略不必要的浮誇裝飾，避免過度凸顯自家的風格，是我所堅持的基本設計理念。

196

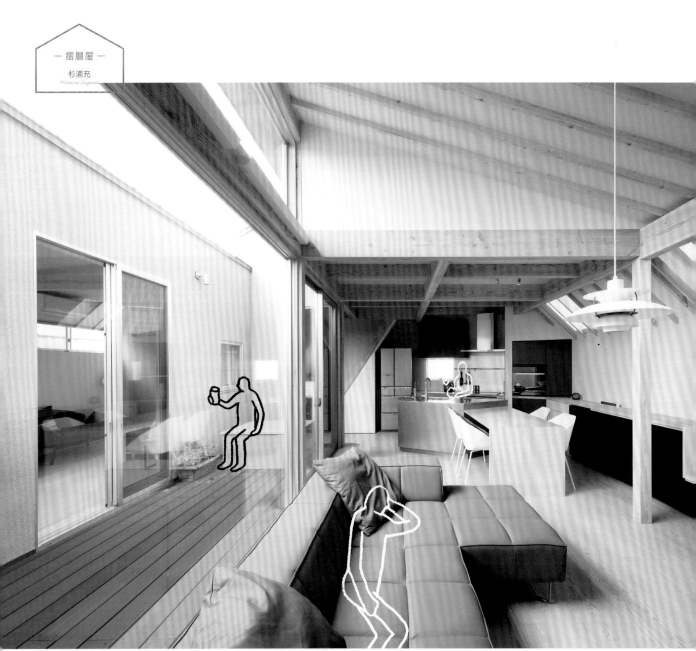

二樓的客廳。左側所望見的中庭，甚至可以擺放桌椅，做為喝茶談天的休憩空間。

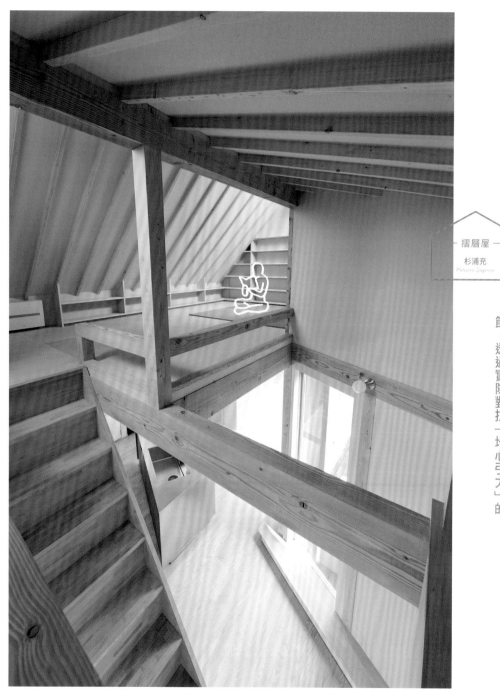

利用高低差和轉折，營造空間景深。

正由於懷抱此一理念，揚棄了時下習以為常、逐漸脫離現實、忘卻建築本身意義、追求表面虛浮裝飾的盲目行為，而寧可窮究建築的本質，從建材到設計，留意每一個細節，透過實際對抗「地心引力」的

建築體，注入個人的巧思和匠心。

唯有藉由腳踏實地的設計過程，方能創造出更為實用、更合乎生活本質的空間設計，也更有助於居住者實現充實美好的人生。

屋頂房間

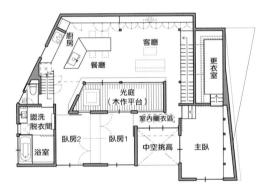

2F

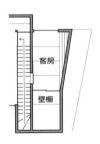

2F夾層

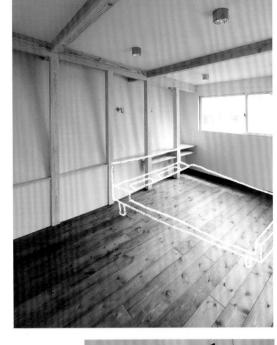

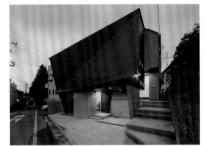

上：較其他房間矮57cm的
主臥房。床頭所靠的位置，
即是立面傾斜的牆壁。也是
創造景深的一種手法。

下：由玄關開始分隔的完全
分離型三代同堂住宅。

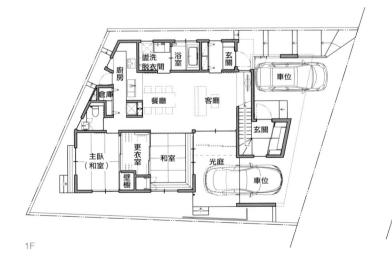

1F

平面圖 $\frac{1}{230}$　N↑

摺層屋
東京都立川市
木造軸組工法兩層樓建築
基地面積　　57.84 坪
建築面積　　34.24 坪
總樓板面積　56.62 坪
（＋屋頂房間　6.8 坪）

全面導入綠景的公園式居住空間

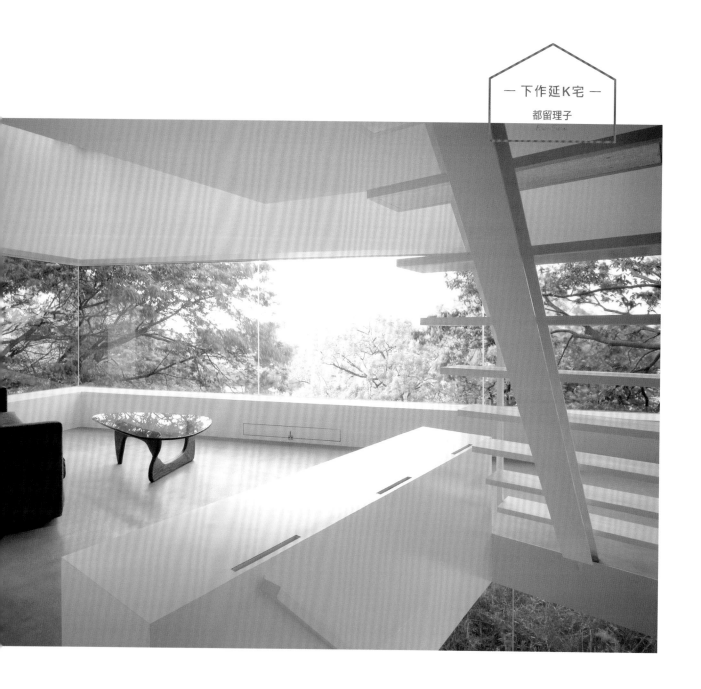

— 下作延K宅 —

都留理子

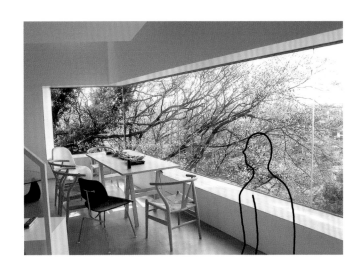

位在多摩川沖積平原邊緣，這是一幢物裡。的確，只要設置開口，即可清楚切畫出窗景。但是若能大膽將基地四周濃密的綠意，直接引進室內每一個角落，才是更正確的選擇。

於是決定全面擴大取景開口的景深，並且把景深的部位塗飾反光塗料，透過反射的效果，將綠景和光線完整地朝向內部空間延伸。

山丘頂上的辦公、居住兩用建築。基地旁草木扶疏，綠意盎然，西北方視野遼闊，天地一線。基地本身呈不規則四邊形，東北角聳立著一株高約十米的巨大青剛櫟。

這個屋案最重要的課題，在於如何順勢將周邊樹景和基地內的青剛櫟導入建

上：三樓地板塗裝混凝土半透明塗料。二樓地板鋪設染白的松木板。牆面則採用兩種反射效果不同的白色塗料。全面降低室內色彩的變化，以便導入外部的綠意和風景。

下：由於基地位在街區的轉角處，適合打造成地標，所以外牆採用鋁鋅鋼板，以平行方式排列，乍見之下完全看不出是一般住宅。

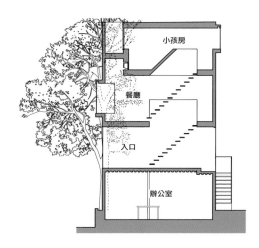

小孩房

餐廳

入口

辦公室

$\frac{1}{200}$
斷面圖

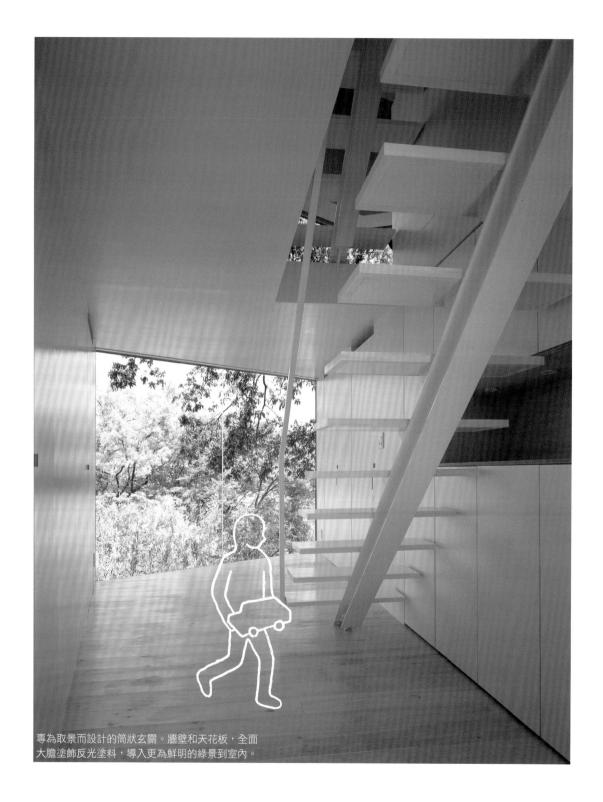

專為取景而設計的筒狀玄關。牆壁和天花板，全面
大膽塗飾反光塗料，導入更為鮮明的綠景到室內。

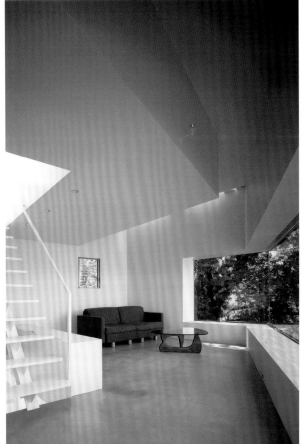

開口形狀配合著青剛櫟自然伸展的樹形,設置的方式是直接貼近綠意,而不是去改變枝葉自然生長的樣態。

二樓入口的地板水平,恰好比青剛櫟枝葉最寬處的高度稍低一些,透過全面開放的手法,從地板到天花板,讓居住者清楚感受到青剛櫟就在頭頂搖曳,彷若置身於林蔭之中。

三樓客廳連續導入的水平遠景,則有青剛櫟敞開的枝葉做為裝飾。超大面積

的外推式取景窗,寬達十米。取景窗距離地板四三〇毫米,外推四八〇毫米,高度和深度是刻意安排的結構,可當座椅。

至於四樓,由於南面可以越過對街鄰宅的二樓眺望到遠方,因此房間的窗口設在南面,同時採取大面積設計。樓梯開口的邊牆和扶手,同樣塗飾反光塗料,製造更為鮮明的光線反射,透過梯井,將陽光導向三樓。

上:四樓充分導入南方的陽光,室內極為明亮。連同梯井的頂罩,也鋪上和地板相同款式的地毯,營造出觸感上的連續性。

下:三樓沒有朝南的大片窗口,卻能從四樓的南面觀景窗,經由梯井導入陽光。

左：由室內可從不同的角度感受戶外綠意，完全超越了樓層切割的侷限性。

右：坐在客廳沙發上，眼睛的水平正好在外推式取景窗的正中間，直接望見遠方的地平線，讓視野景致更顯踏實穩重。

完成外部取景的規劃之後，獨棟透天厝的內部，除了臥房和衛浴空間外，其他空間的設計盡可能不受樓層切割所侷限，並且透過順勢的串聯，創造空間的連續性。走入室內，在開放式的設計中，絲毫不會感覺貫穿全樓的青剛櫟、陽光和藍天是外部的景物，好比進入了一座綠化公園，與萬化冥合。

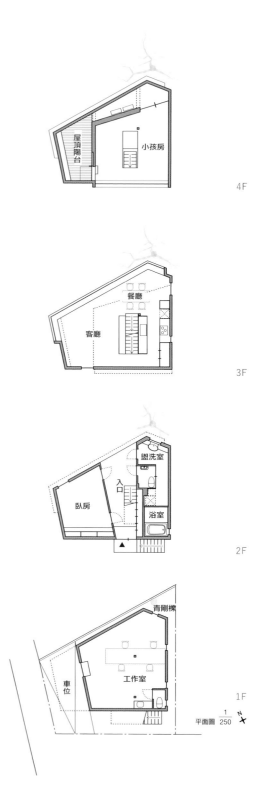

4F

小孩房
屋頂陽台

3F

餐廳
客廳

2F

盥洗室
入口
臥房
浴室

1F

青剛櫟
工作室
車位
平面圖 $\frac{1}{250}$

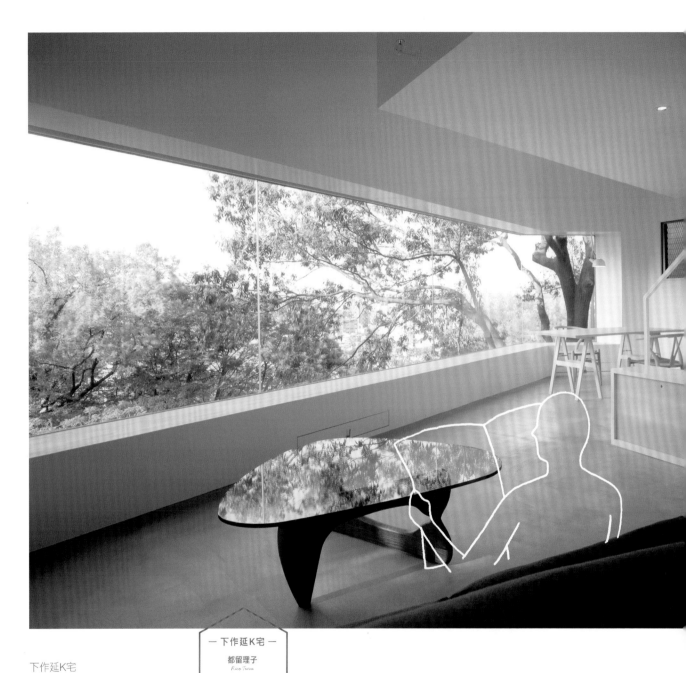

下作延K宅
神奈川縣川崎市
鋼骨四層樓建築
基地面積　　19.69 坪
建築面積　　11.8 坪
總樓板面積　39.05 坪

― 下作延K宅 ―
都留理子
Rico Turu

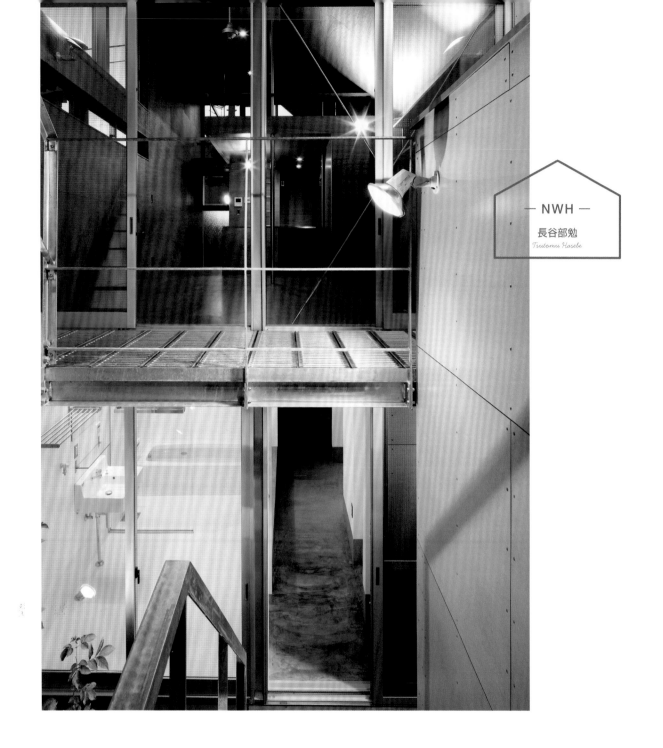

創造特殊的開放感

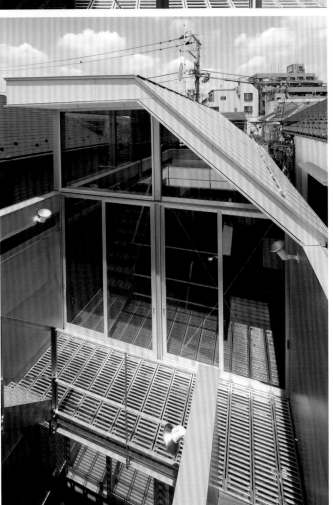

上：從客廳望向中庭。為了一樓的採光和通風，露台的地板採用高通透性的支架建材（格柵板）。

下：從東南方所見的外觀。儘管基地的高度受限於斜線限制，仍全力保留最大的有效使用空間。

東京練馬區的櫻台町是個發展成熟的住宅區。居民的年齡層分布平均，男女老幼點頭招呼的景象隨處可見。

屋主世居此地，期望能在這塊土地上，打造出一般新興住宅區所少有的景觀氣質，做為主要的住所。屋主以「享受大度且積極的人生」為座右銘，可見其重視生活品味的程度。

基地是一大塊住宅用地的局部，前方有條寬不及四米的道路，道路旁的基地正面寬四‧五米，深十六‧五米，屬於典型的狹長基地，居處清幽，不過環境方面，相較於周邊的住宅，後方有一塊鄰居庭院茂密的樹林。

首先，決定盡可能把建物蓋滿基地，同時有效地運用基地上方的天空，再將法規所限定空出的面積設為中庭，並且在當中安排一座樓梯和一條走廊，做為聯絡空間的基本動線。

207

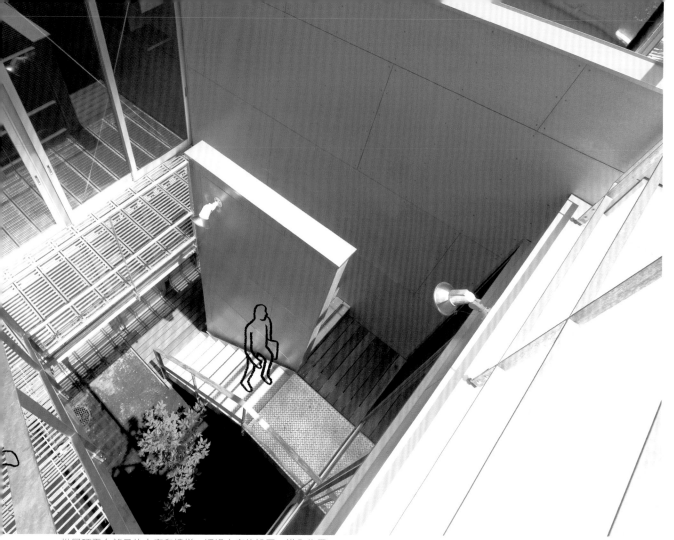

從屋頂露台望見的中庭和樓梯。透過中庭的設置，導入住屋
最需要的三大元素：日照、採光和通風。

這種不淋雨絕對走不到其他房間的動線設計型態，其實發想源自於安藤忠雄早期的設計代表作品「住吉的長屋」。過程中幾經權衡，考量到基地所在地嚴苛的建蔽率，和各個空間的整合性與使用上的效率，最後好不容易才決定把動線移往室外。

這樣的設計，老實說，在時下日本的設計市場中一點也不稀奇。不過屋主欣然點頭同意，不禁對屋主的包容大度和他對空間安排的好奇心肅然起敬。

為了讓中庭兩邊的空間保持最短的移動距離，最有效的方式就是採用差層式結構。把一邊的半地下主臥、二樓小孩房、屋頂露台，和另一邊的客廳、玄關、浴室，以半個樓層的高度交錯排列。

隨後，再藉助這樣的空間錯置，創造所謂「高開放性的特殊場域」。目的是為了實踐屋主所提出的具體需求：「我要享受的是家人可以各過各的生活型態，既然同在一個屋簷下，只要彼此看得到彼此，並不需要整天膩在一起。」

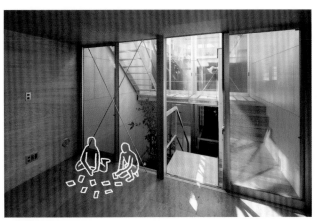

小孩房。隔著中庭，與一
樓的浴室和二樓的客廳遙
遙相望，製造彼此之間舒
適的連結性。

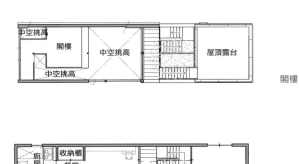

中空挑高　閣樓　中空挑高　　　　屋頂露台

中空挑高

閣樓

廚房　收納櫃　餐廳　客廳　陽台　　小孩房

2F

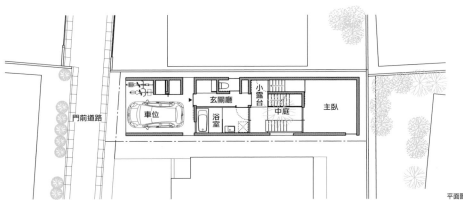

門前道路　車位　玄關廳　浴室　小露台　中庭　主臥

1F

平面圖　1/250　N

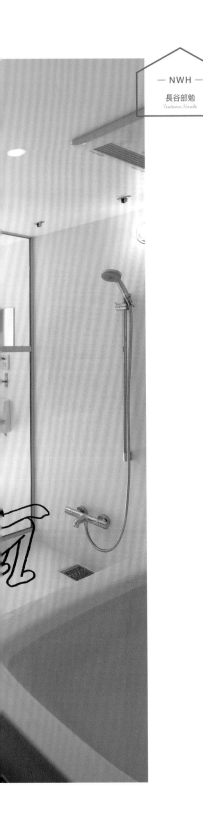

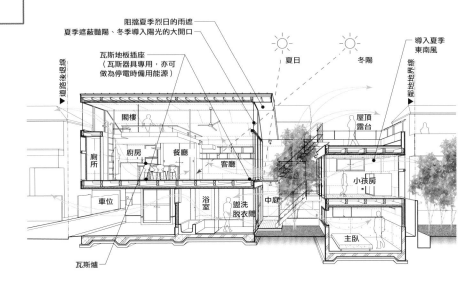

阻擋夏季烈日的雨遮
夏季遮蔽豔陽、冬季導入陽光的大開口

瓦斯地板插座
（瓦斯器具專用，亦可
做為停電時備用能源）

導入夏季
東南風

▼道路後退線

夏日　冬陽

▼鄰地地界線

閣樓

屋頂
露台

廁所

廚房　餐廳　客廳

小孩房

車位

浴室　盥洗
脫衣間

中庭

主臥

瓦斯爐

右：從客廳望向餐廳的景觀。內
部裝潢採用質地堅實的柳安木合
板打造，可降低經年累月後可能
發生的劣化現象。

左：中庭邊設置大面積開口，以
確保視線的通透，同時透過差層
式設計所產生的水平錯置，形塑
空間中更舒適自然的連續性。

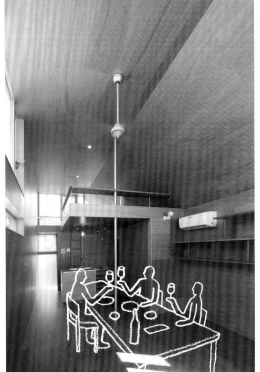

在這種差層式結構的概念下，隔著中庭，兩邊空間裡的每一個房間，都被賦予各自不同的環境條件，舉凡亮度、溫度、濕度、通風度，都會隨著天候和季節，而出現顯著的變化，當居住者身在不同的房間裡，會立即感受到其間的差異，進而得享更多的選擇，體驗到生活的充實和豐富。

此外，透過空間的安排，創造特殊的開放感，目的也是為了真正連結屋主的期盼，能夠時時體驗到自然與大地的生活目標。

衷心盼望，這棟房子能夠更進一步地提升屋主對生命的好奇，更深刻地活出個性本質的正向積極。

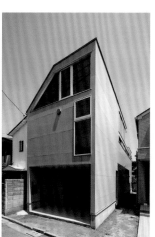

NWH
東京都練馬區
木造軸組工法地上兩層樓建築
基地面積　　23.33 坪
建築面積　　13.63 坪
總樓板面積　26.63 坪

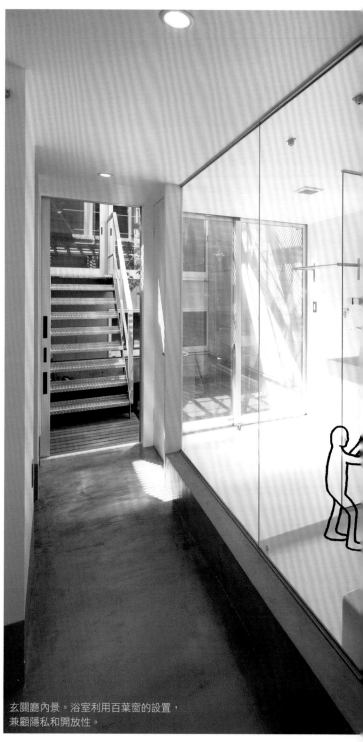

玄關廳內景。浴室利用百葉窗的設置，
兼顧隱私和開放性。

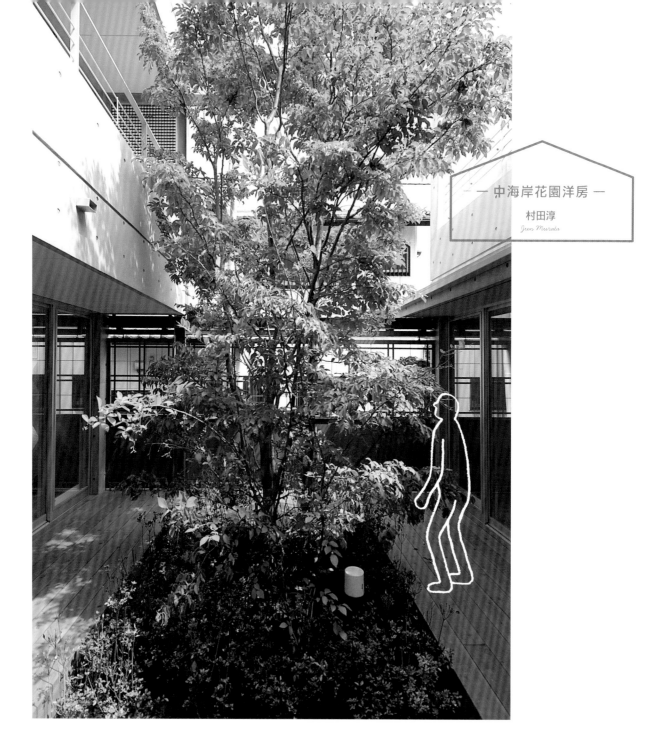

―― 中海岸花園洋房 ――
村田淳
Jun Murata

坐擁三座庭院的立體三代同堂住宅

212

上：從南邊正對的道路所望見的建築外觀。道路的對面是櫛比鱗次的公寓。為了遮住周圍的視線，設計成對外封閉、對內開放的花園住宅。

下：中庭是花園洋房的中心。推開玄關門，庭院裡的綠意即刻映入眼簾。

這幢花園洋房式的三代同堂居宅，座落在都市住宅區的一角。周邊房屋密集，隔壁是棟高聳的三樓透天民宅，望向對街，則是櫛比鱗次的公寓。

由於在這樣的位置環境中，無需在意四周視線、且光線充足、視野開闊的綠色花園洋房，就成為了此屋案的基本條件要求。

所謂花園洋房解釋為一棟把庭院圍成L或ㄇ字形的住宅，也許更容易想像。

由於主要的空間都安排在中庭的周圍，很自然地，日常的生活起居都會以庭院為中心，隨時望見庭中風景。也因為無需在意周邊鄰居和行人的視線，住屋內側可以設置大片窗口，創造出直接與外部相連的舒適宅邸環境。

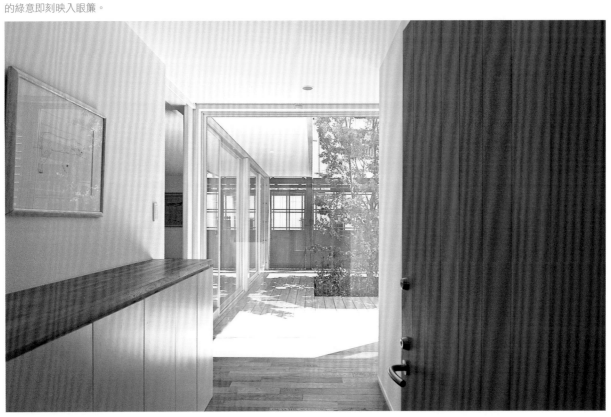

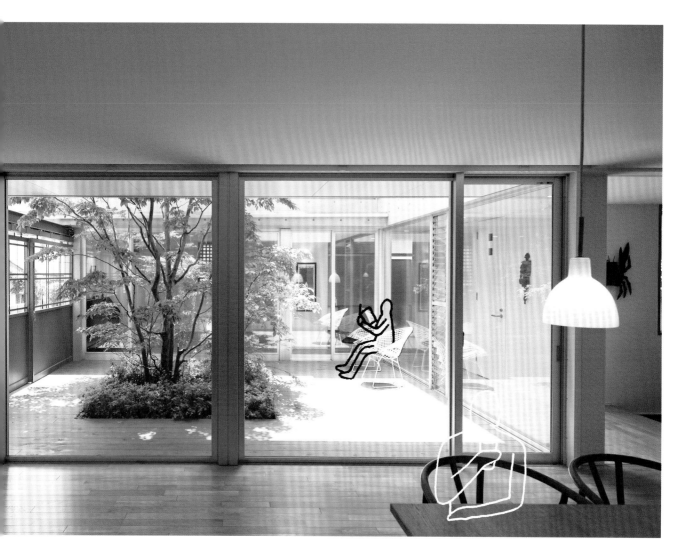

三代同堂住宅，採分離式的設計，一、二樓完全獨立，擁有各自的玄關入口。不過倘若真的完全分離，上下樓彼此毫無關連、不相往來，不就失去了共同住在一個屋簷下的意義了嗎？

因此，特別在這個箱型的住屋內，除了分離為一、二樓安排專屬庭院，還開闢了一座三代共用的屋頂花園，讓居住者既保有自家的隱私，又可藉由接觸大自然、且串聯立體樓層的庭院做為緩衝區，製造安全的距離感，讓每一位成員在享受自然綠意的同時，也能體驗花園洋房式設計所特有的開放、明亮的居家氛圍。

父母居住的一樓，圍繞在種植著日本紫莖的中庭四周，空間以中庭為軸而向外擴展。主臥房所在的南側是棟平房，它的二樓則是子女專屬的屋頂花園。花園的兩側，分別面對著中庭和南面道路，父母從路邊就可望見花園中垂掛的紫藤和綠樹。

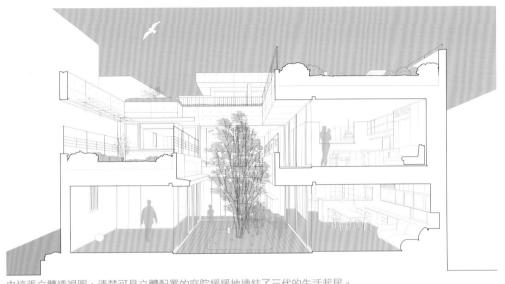

由這張立體透視圖，清楚可見立體配置的庭院緩緩地連結了三代的生活起居。

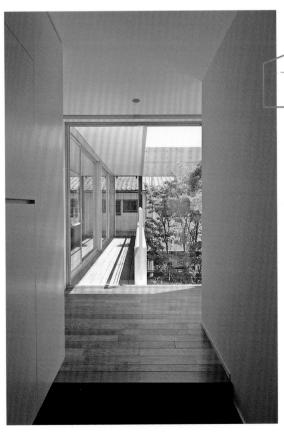

從一樓客廳望見的中庭。沿著中庭旁邊的走道，可達內側的主臥房與和室。整個生活的空間都是由中庭向外延伸，而且綠意隨處可見。

二樓玄關。正前方是中庭日本紫莖的樹冠。

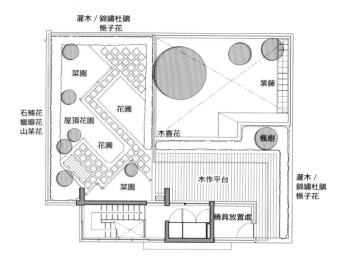

灌木/錦繡杜鵑
梔子花

菜園

紫藤

花圃

屋頂花園

石楠花
蠟瓣花
山茶花

花圃

木香花

楓樹

菜園

木作平台

灌木/
錦繡杜鵑
梔子花

機具放置處

3F

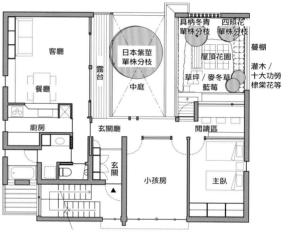

客廳

貝柄冬青
單株分枝

四照花
單株分枝

餐廳

露台

日本紫莖
單株分枝

屋頂花園

蔓棚

中庭

灌木/
十大功勞
棣棠花等

草坪/麥冬草

廚房

玄關廳

閱讀區

藍莓

玄關

小孩房

主臥

2F

中海岸花園洋房
村田淳
Jun Murada

三樓的屋頂花園，是三代家人可由
不同入口進入的共用庭院。庭中可以
自由栽種喜愛的花草和蔬菜。
透過串聯的方式，在每一個樓層分
別安置不同屬性的庭院，形塑出了更
為多變且豐富的連結，有助於加深三
代情感的聯繫。擁有美麗植栽的花園
居宅，不僅能為自家的生活增添光
彩，更能為街區的景致貢獻綠化與設
計之美。

客廳

中庭

主臥

穗花牡荊

餐廳

藍莓

大字杜鵑

木作平台

日本山梅花
小葉白筆

四方竹

廚房

玄關廳

和室

石楠花

玄關

浴室
花園

儲藏室

車位

羽脈野扇花
明日葉
一葉蘭

入口前廳

入口門道

四方竹

1F

平面圖 $\frac{1}{200}$

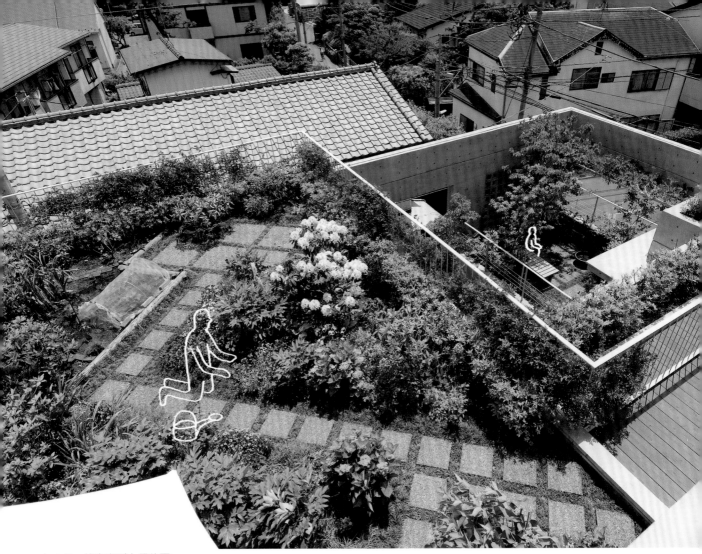

上：從一樓中庭到上層的兩座屋頂花園，完美連結了所有的綠意。

右下：從二樓的閱讀區也可望見子女專屬的屋頂花園。

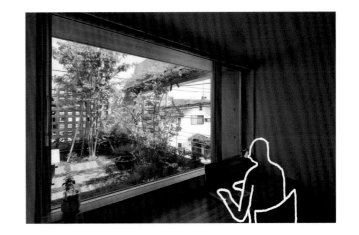

中海岸花園洋房
神奈川縣茅崎市
RC地上三層樓建築
基地面積　　56.51 坪
建築面積　　33.89 坪
總樓板面積　60.97 坪

作者簡介

執筆頁
P10,16,23,25,26,27,29,42
～43,44,49,55,56,64,67,74,
77,80,96,101,110,118,122,
123,128,131,150,158～15
9,160,161,163,166,171,17
7,183,186,188～193

石井秀樹 *Hideki Ishii*

1971	生於千葉縣
1995	東京理科大學理工學院建築系畢業
1997	東京理科大學研究所畢業 成立 architect team archum
2001	成立石井秀樹建築設計事務所
2012	擔任建築師住宅會理事
1995	日本建築學會設計比賽　入圍 日本混凝土學會設計比賽　入圍

1998	全國道路比賽　特別獎 彩之國埼健獎　獲獎
2000	好設計獎　獲獎
2009	第十三屆 TEPCO 舒適住宅競賽　佳作 日本建築師協會優秀建築二百選　入選
2014	東京建築獎 最優秀獎
2015	居住環境 Design Award 獎勵獎 日事連建築獎 會長獎
2016	東京建築獎 最優秀獎 日事連建築獎 國土大臣獎

執筆頁
P9,11,12,14,18,31,32,34,
36,45,50,72,76,82,88,90,
104,105,114,115,119,124,
148～149,151,155,157,
168,169,170,172～173,
175,179,182,184,194～199

杉浦充 *Mituru Sugiura*

1971	生於千葉縣
1994	多摩美術大學美術學院建築系 畢業
1994-2001	任職長野建設公司 （現：長野不動產建設公司） 施工、設計
1997-99	在職期間 多摩美術大學研究所 畢業

2002	創辦 JYU ARCHITECT 開設充總合計畫一級建築士事務所
2010	擔任京都造形藝術大學　客座講師
2012	擔任 NPO 法人築巢會（家づくりの会）理事
2006	第四屆 NiSSC 隔熱牆 設計大賽 特別獎
2007	多摩美術大學 SHIBUCOM　新人獎

執筆頁
P15,17,19,20,21,22,54,57,
58～59,61,65,69,79,84,86,
87,91,94,100,111,113,121,
130,132,134,136,143,152,
153,156,164,176,178,181,
200～205

都留理子 *Rico Turu*

1971	生於福岡縣
1994	九州大學工學院建築系 畢業
1994-96	任職青木淳建築設計事務所
1997-98	任職 Coelacanth And Associates 建築 設計事務所

1998	創立都留理子建築設計工作室
2009-2015	擔任國士館大學　客座講師
2012-	擔任昭和女子大學　客座講師
2017-	擔任日本大學　客座講師

執筆頁
P6～7～8,13,24,28,30,33,
35,37,39,40,46,52,62,71,7
3,75,83,89,92～93,95,98,
99,103,106,112,129,133,1
35,146,162,180,185,206～
211

長谷部勉　*Tsutomu Hasebe*

1968	生於山梨縣	2002	成立 H.A.S Market
1991	東洋大學工學院建築系 畢業	2005	擔任總合資格學院　客座講師
1991-2000	任職堀池秀人都市建築研究所	2006	擔任東洋大學　客座講師
2000-2002	任職服部建築計畫研究所		
2002	任職 I.B.S ARCHITECTS	2009	好設計獎　獲獎
		2012	SD Review　入圍

執筆頁
P38,47,48,51,53,60,63,66,68,
70,78,81,85,97,102,108～
109,116,117,120,125,126
～127,137,138,139,140,14
1,142,144,145,154,165,16
7,174,212～217

村田淳　*Jun Murata*

1971	生於東京都	2009	更名為　村田淳建築研究室
1995	東京工業大學工學院建築系　畢業	2011	擔任 NPO 法人築巢會　理事
1997	東京工業大學研究所　畢業	2012-2016	擔任 NPO 法人築巢會　副會長
1997-2006	任職建築研究所 ArchiVision		
2006	任職村田靖建築研究室	2009	第十二屆 TEPCO 舒適住宅競賽　佳作
2007	接任研究室執行長	2012	出版《實踐築巢學校　擁有專業》（実践的家づくり学校　自分だけの武器をもて）（合著，彰國社）
		2013	出版《與綠同住設計法》（綠と暮らす設計作法）（彰國社）

攝影
藤塚光政（P122 下）/ 鳥村鋼一（P10,16,23,25,26,27,29,42 ～ 43,44,49,55,46,64,67,74,77,80,96,101,110,118,122 上 ,123,128,131,150,158 ～ 159,
160,161,163,166,171,177,183,186,188 ～ 193）/ 檜川泰治（P09,14,31 中 ,32 上 ,50,82,88,104,105,114 下 ,157,172 ～ 173,179,182 上 ,194 ～ 199）
/ 石井雅義（P31 下 ,168 下 ,184 下）/ 野瀬勝一（P72,90,148 ～ 149,169）/ 杉浦充（P11,34,36,45,76,114 上 ,115 右 ,119,124,151,155,170 下 2 點 ,175,182
下 ,197 下）/ 椙山哲（P115 左 ,168 上 ,184 下）/ 淺川敏（P15,22,57,79,86,91,94,111,113,121,134,136,152,153,164,178,181,203 上）/ 中山敦玲
（P18,19,20,32 下 ,54,58,61,65,69,84,100,130,132,143,156,176）/ 奧村浩司（P200,201 下 ,202,203 下 ,204,205）/ 松戶二郎（P21,P87）/ 都留理子
建築設計工作室（P17,P201 上）/ 田中宏明（P6 ～ 7,8,13,24,28,30,33,39,40,46,52,62,71,73,75,83,89,92,93,95,98,99,103,106,112,129,133,135,146,
162,180,185,206 ～ 211）/ 黑住直臣（P38,53,60,174 左）/ 田伏博（P63）/ 畑拓（P102）/ 齊藤正臣（P156）/ 村田淳建築研究室（P47,48,51,66,68,
70,78,81,85,97,108 ～ 109,116,117,120,125,126 ～ 127,137,138,139,140,141,142,144,145,154,167,174 右 ,212 ～ 217）

日本設計師給你の好房子圖鑑

150個關鍵設計！獨門開出學、微觀設計論、格局新角度，讓你找到舒適居家的最大值

新しい住宅デザイン図鑑
（原：日本設計師才懂の舒適宅設計）

作　　　者	石井秀樹、杉浦充、都留理子、長谷部勉、村田淳
譯　　　者	桑田德
執 行 編 輯	溫智儀、莊雅雯
企 劃 編 輯	莊雅雯
封 面 設 計	白日設計 Baizu Design Studio
內 頁 構 成	黃雅藍、詹淑娟(二版調整)
責 任 編 輯	詹雅蘭

行 銷 企 劃	王綬晨、邱紹溢、蔡佳妘
總 編 輯	葛雅茜
發 行 人	蘇拾平
出　　　版	原點出版 Uni-Books　Facebook：Uni-Books 原點出版
	E-mail：uni.books@andbooks.com.tw
	地址：105401 台北市松山區復興北路333號11樓之4
	電話：（02）2718-2001　傳真：（02）2718-1258

發 行 及 營 運 統 籌	大雁文化事業股份有限公司
	105401 台北市松山區復興北路333號11樓之4
	24小時傳真服務：（02）2718-1258
	讀者服務信箱 Email：andbooks@andbooks.com.tw
	劃撥帳號：19983379
	戶名：大雁文化事業股份有限公司

二版一刷	2022年7月

定　　　價	NT.560元

I S B N	978-626-7084-35-9

大雁出版基地官網　www.andbooks.com.tw（歡迎訂閱電子報並填寫回函卡）

日本設計師給你的好房子圖鑑：150個關鍵設計！獨門開窗學、微觀設計論、格局新角度，讓你找到舒適居家的最大值 / 石井秀樹, 杉浦充, 都留理子, 長谷部勉, 村田淳著 ; 桑田德譯. -- 二版. -- 臺北市 : 原點出版 : 大雁文化事業股份有限公司發行, 2022.07

224面 ; 20x23公分

譯自 : 新しい住宅デザイン図鑑

ISBN 978-626-7084-35-9(平裝)

1.CST: 室內設計 2.CST: 空間設計 3.CST: 個案研究

967 111010638